TIMOTHY'S PHOTOS
GOOD BOY

自律，是我一直堅持想做好的事。

身為螢光幕前的人，必須讓自己每次的出現都保持在最好的狀態，這是藝人最基本的功課。

因為這次的書籍拍攝，讓我對於改造體態有了更明確的目標。很多人都說照片用修圖就好啦！幹嘛練得那麼勤？但，對於吹毛求疵的我來說，不能就這樣得過且過！而且努力堅持完之後，看到照片的那一刻，那份感動是言語無法比擬的。

在這本書拍攝的前期，其實我蠻緊張的，當時對於內容不知道該如何表現與拿捏？於是我就去找心湄姐聊了一下這次的計畫。姐聽完就覺得我的想法太過保守，既然要出寫真書就要有突破！要抱持「這就是最後一本寫真」、「要做，就要跟別人不一樣！」的心態去面對這個作品！

於是，為期半年的魔鬼訓練，我努力把體態練到最好，也把這次的寫真當作一次的演戲機會。盡力讓每一個表情都性感又到位！

也謝謝最厲害的攝影師——晏，每顆鏡頭的引導，我就把它當作是最後一本寫真！拚盡全力來完成它！

希望你們能看到不一樣的卞慶華！也希望你們看完會喜歡～

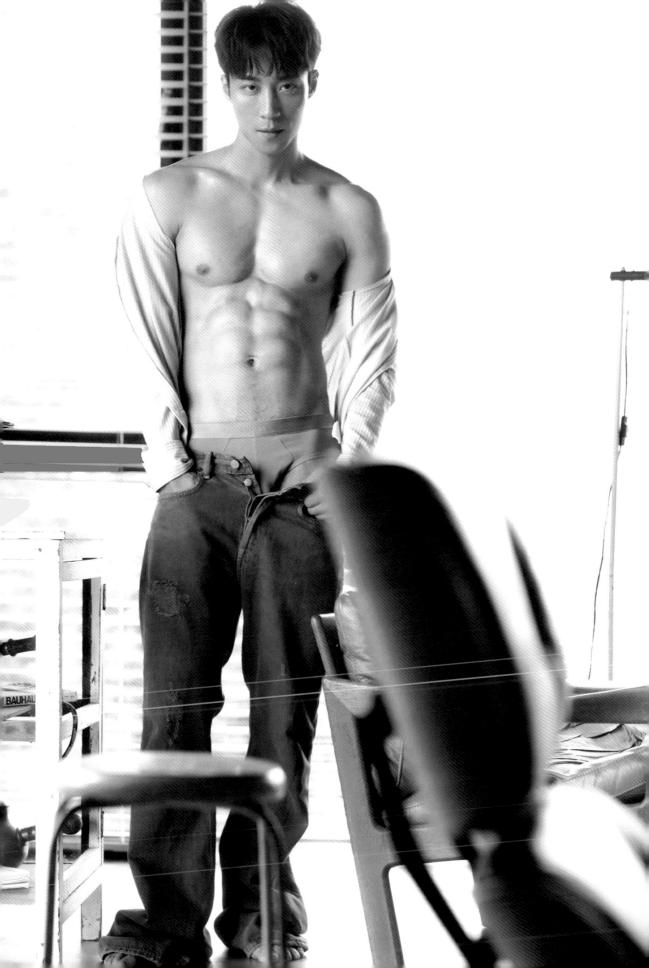

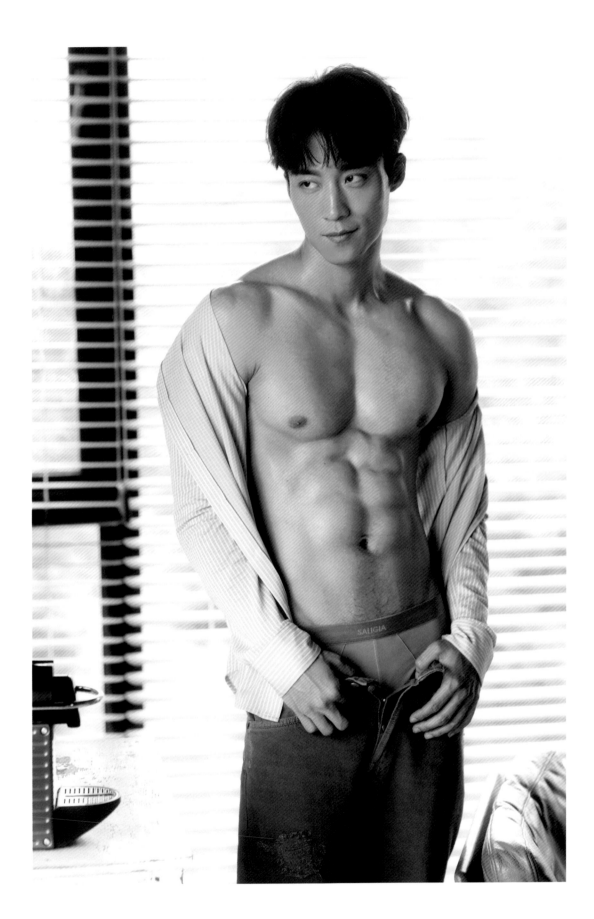

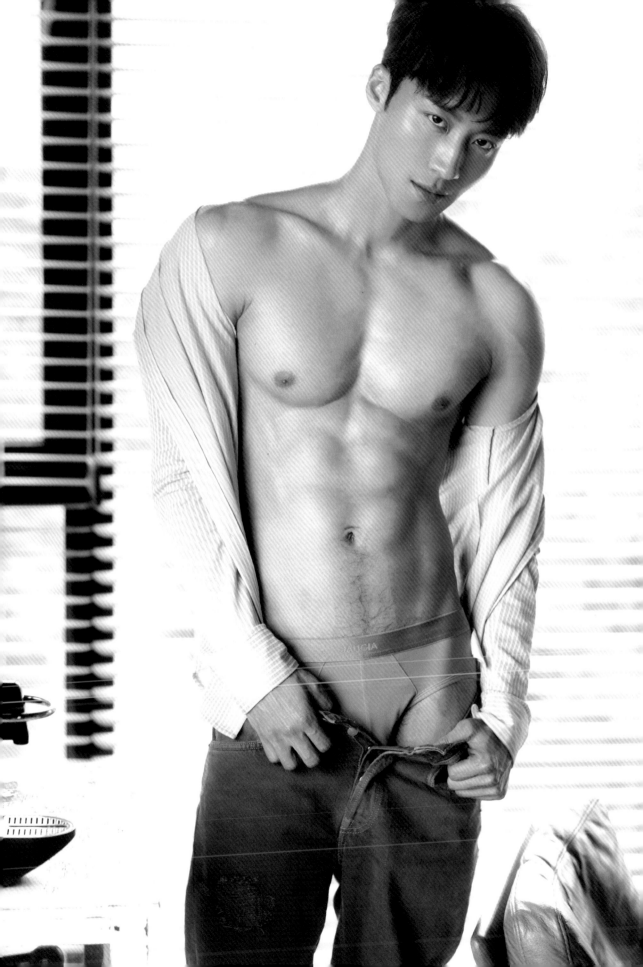

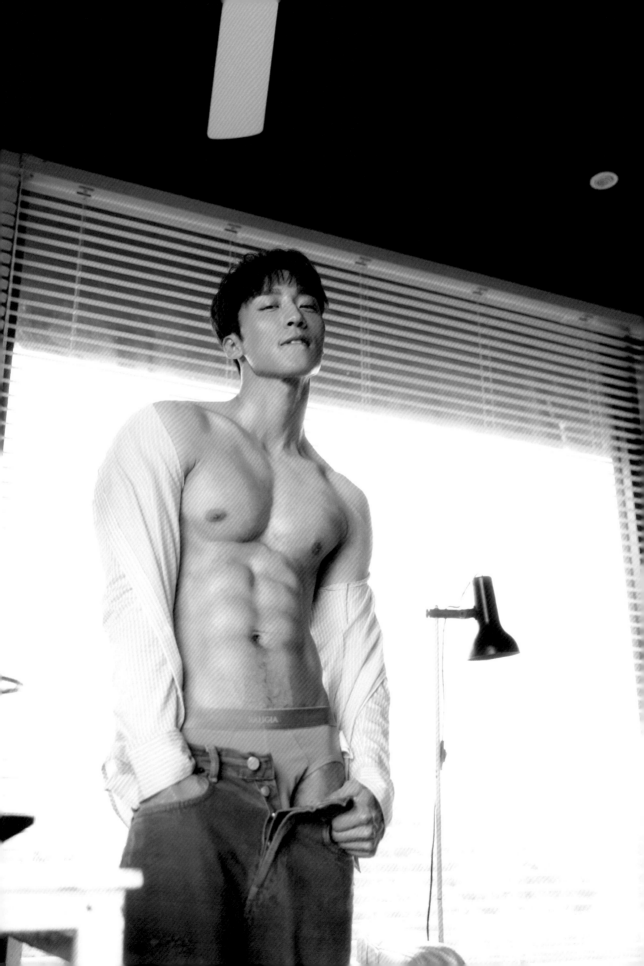

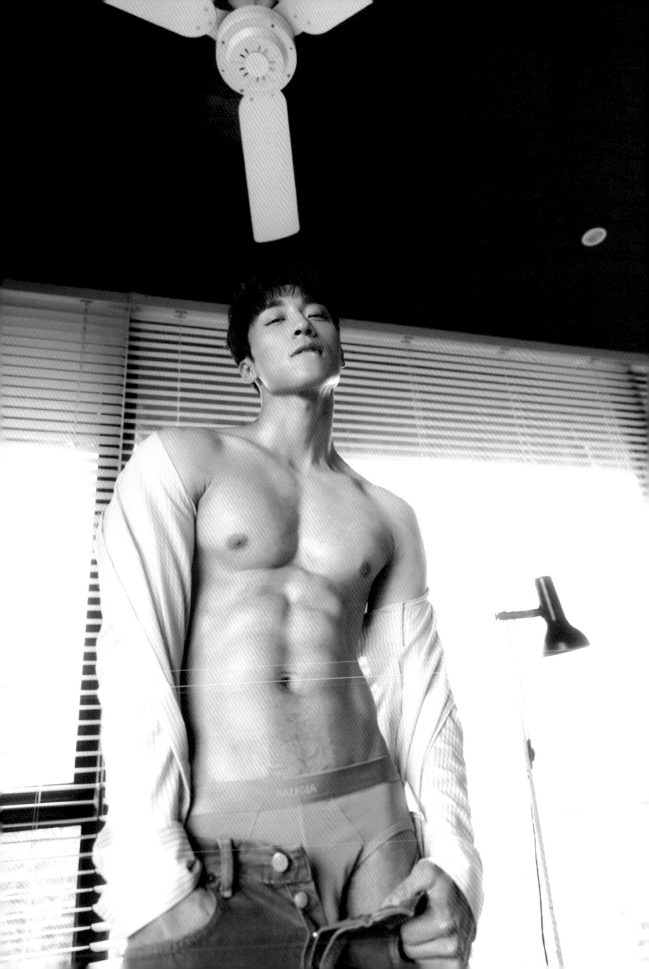

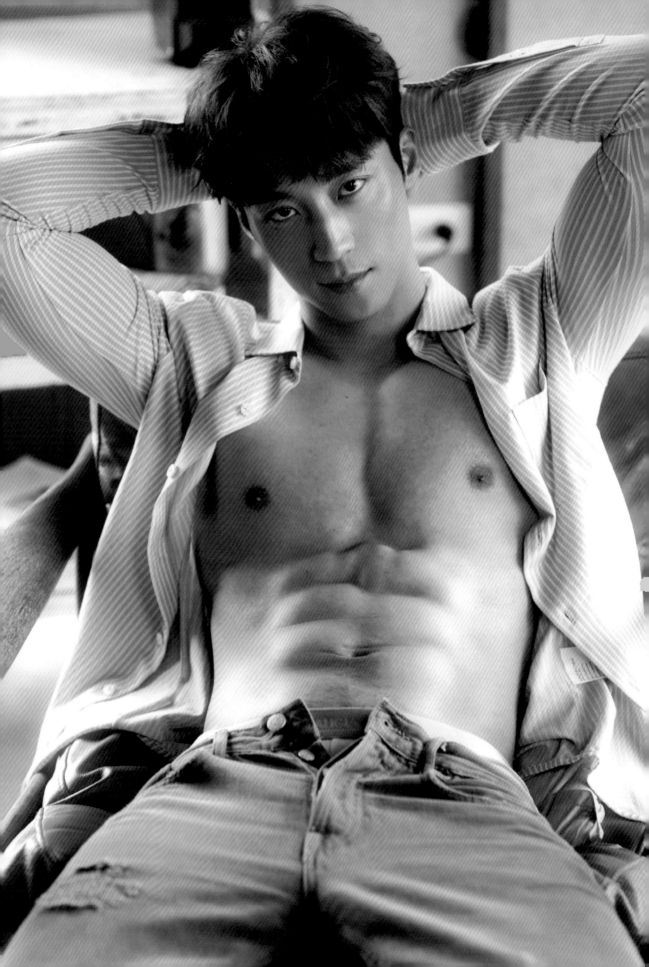

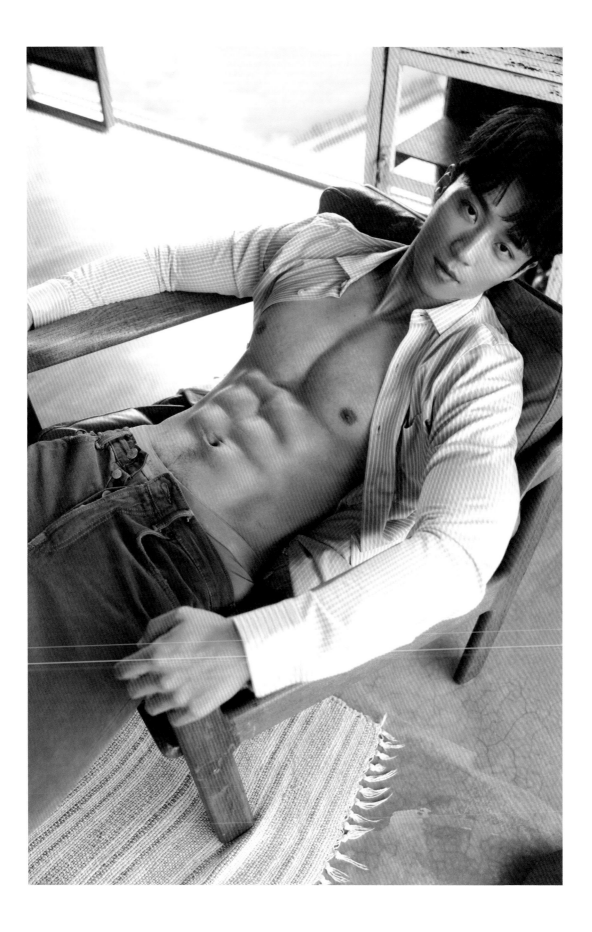

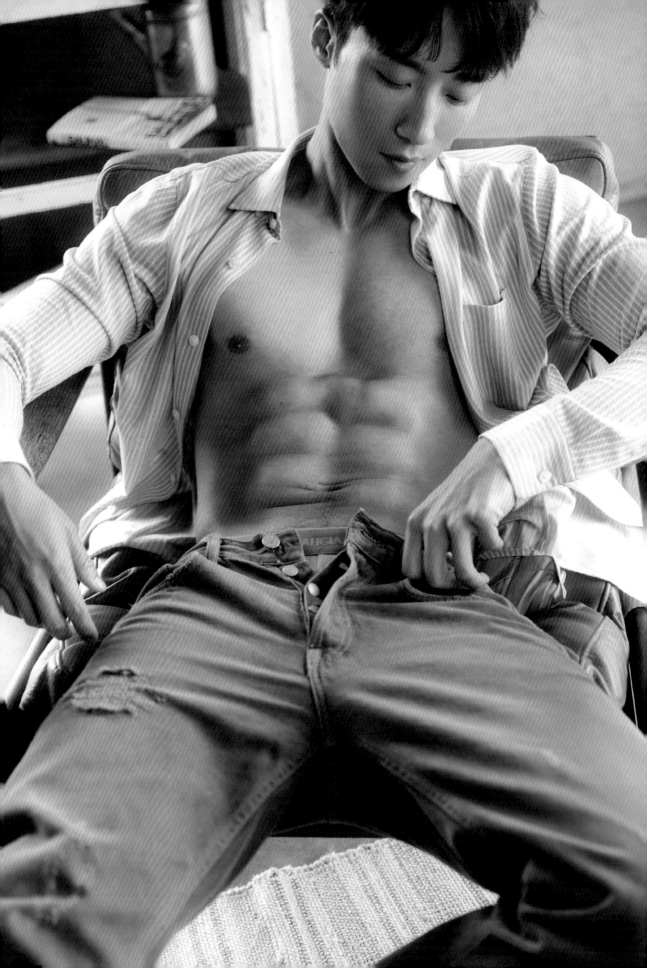

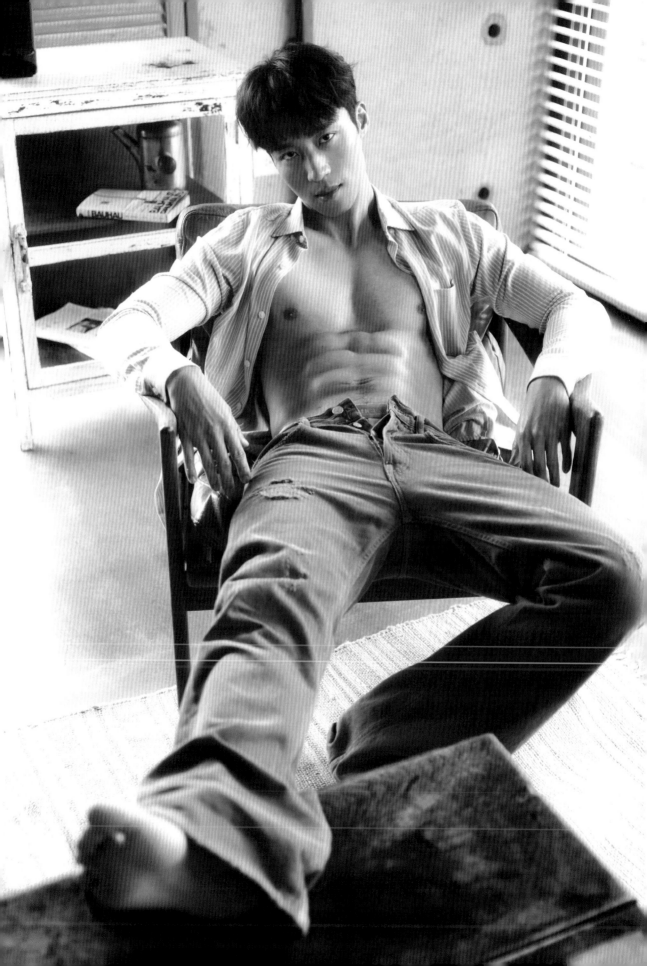

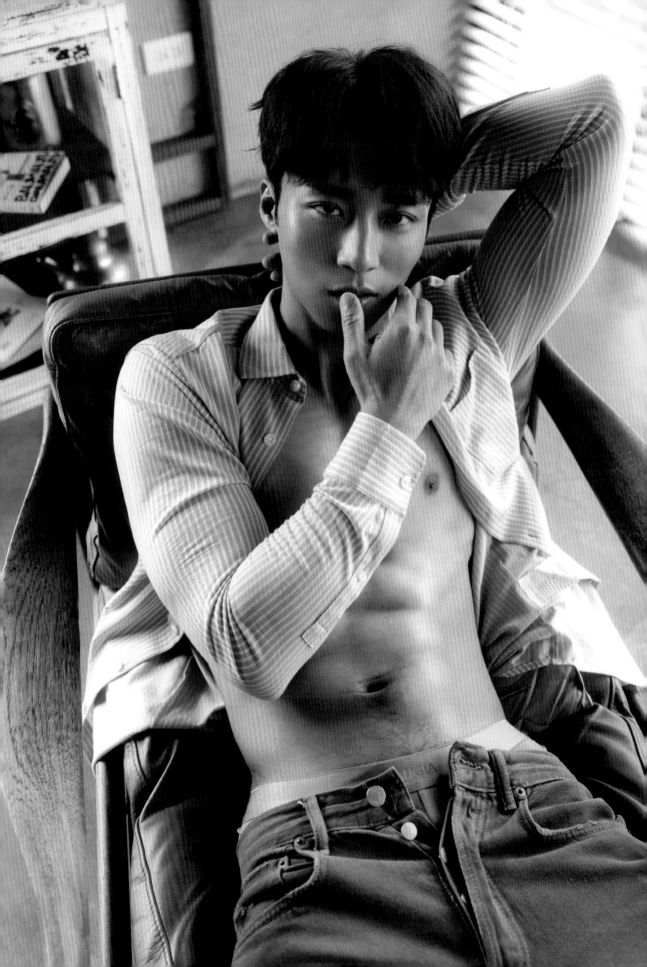

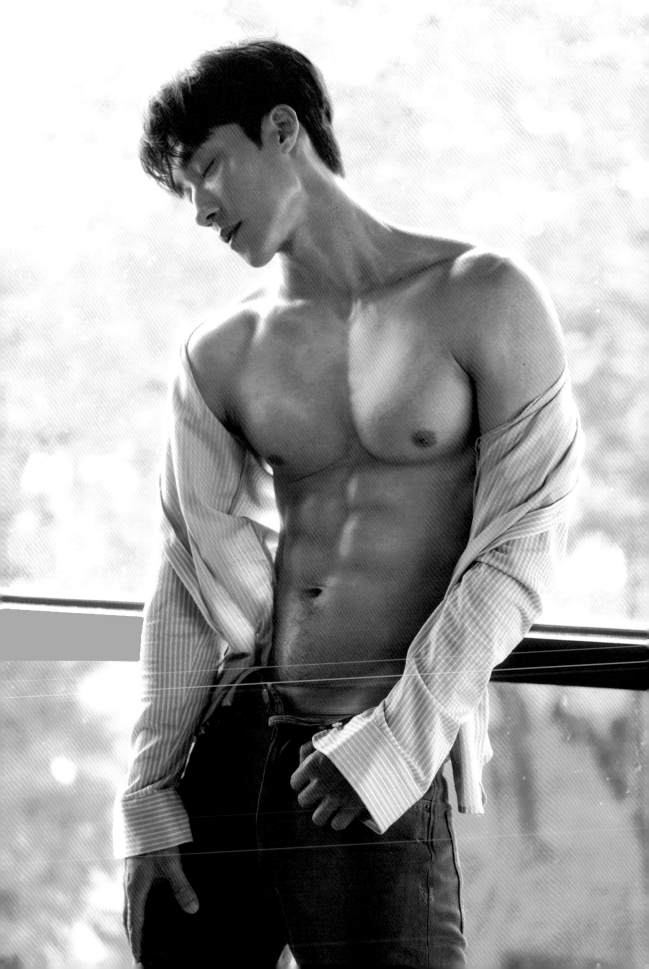

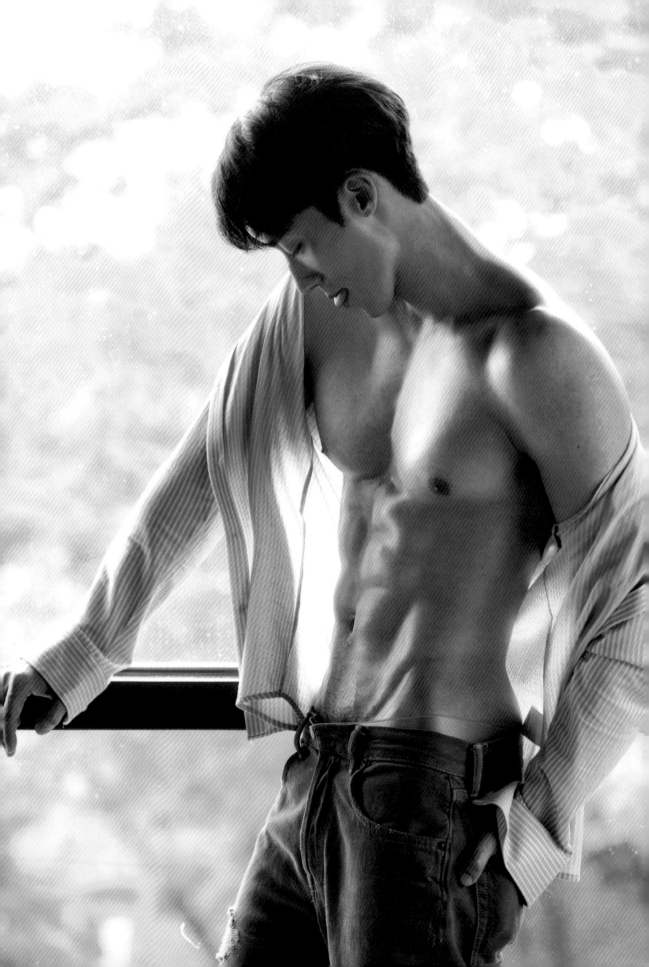

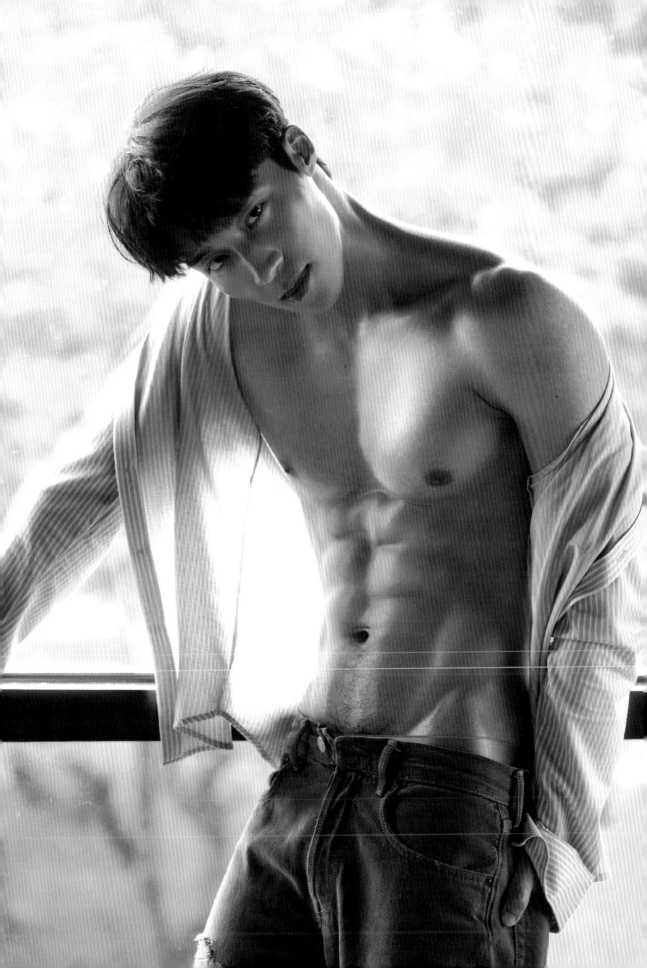

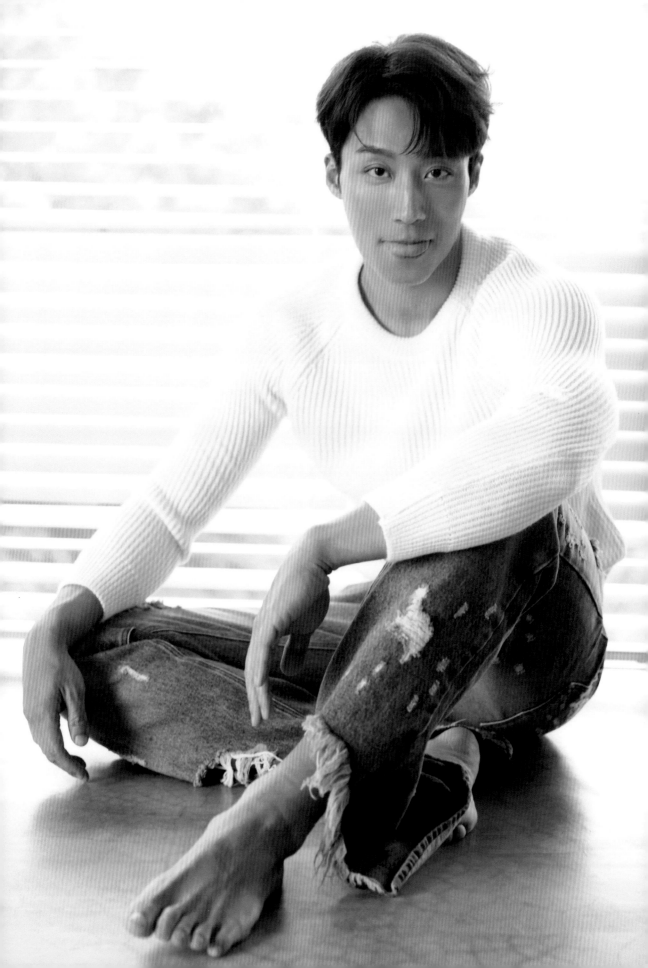

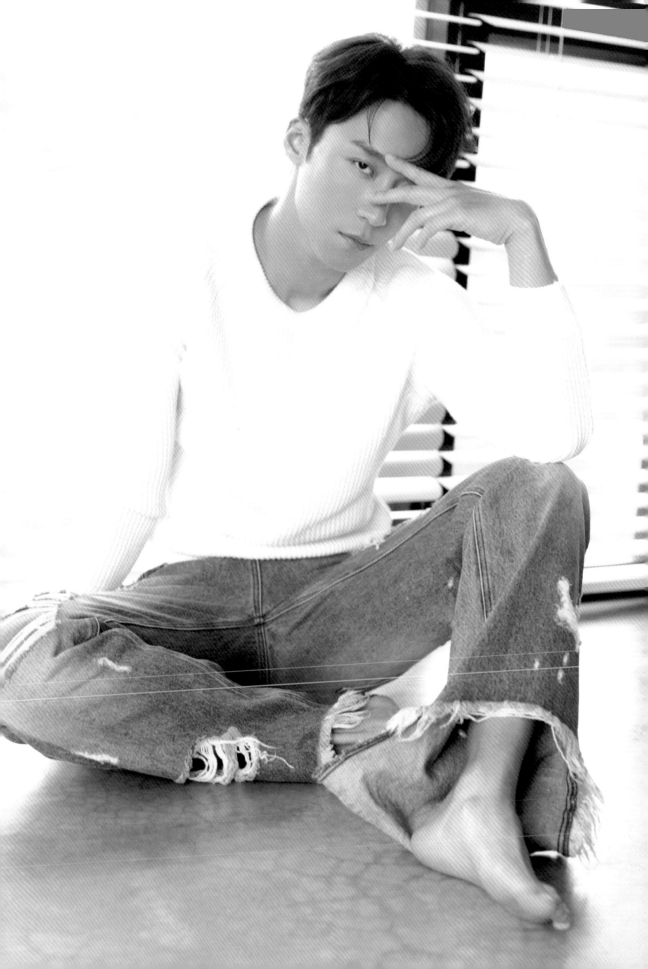

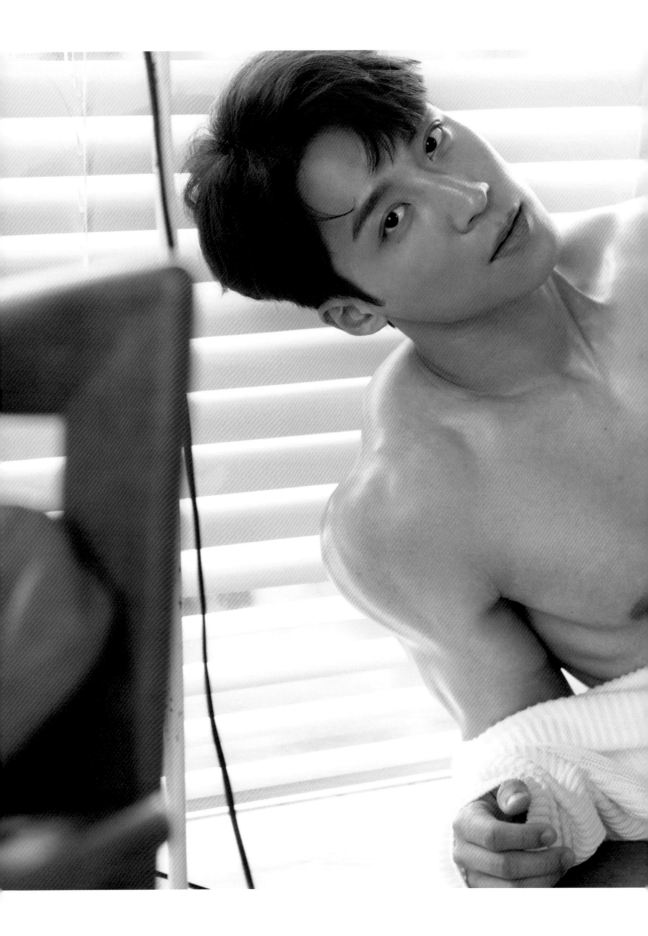

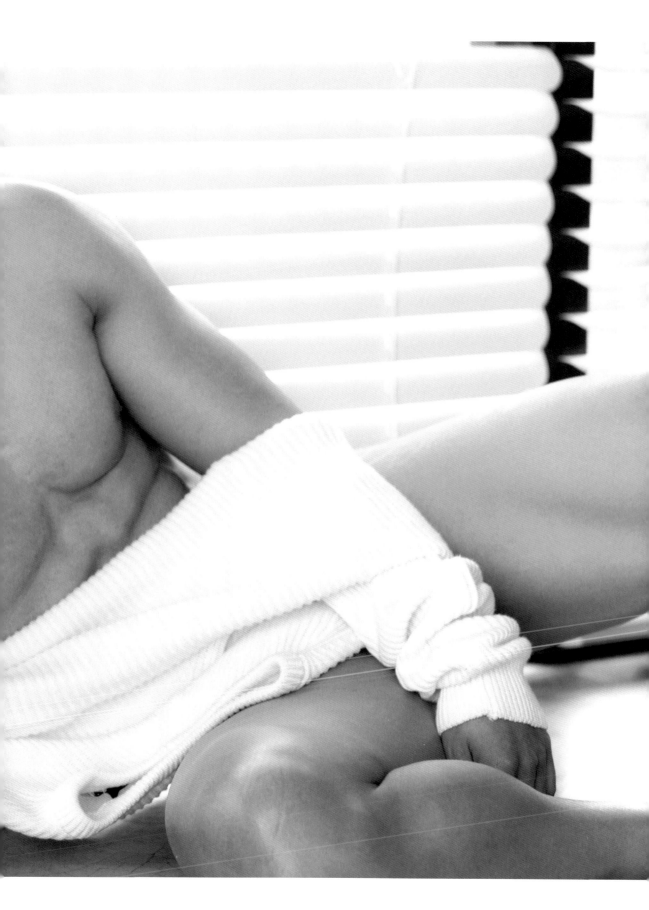

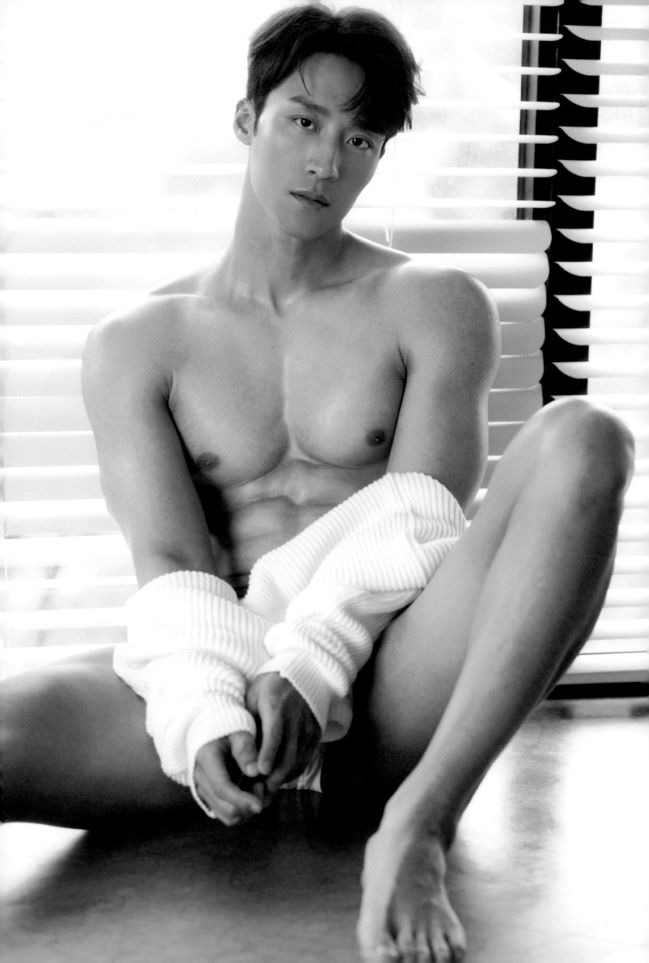

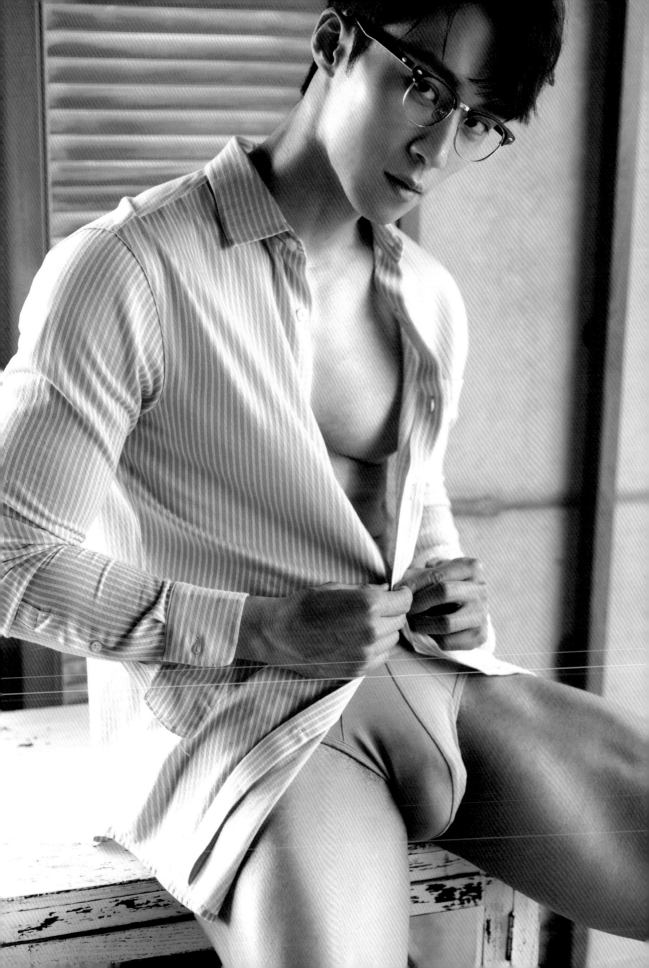

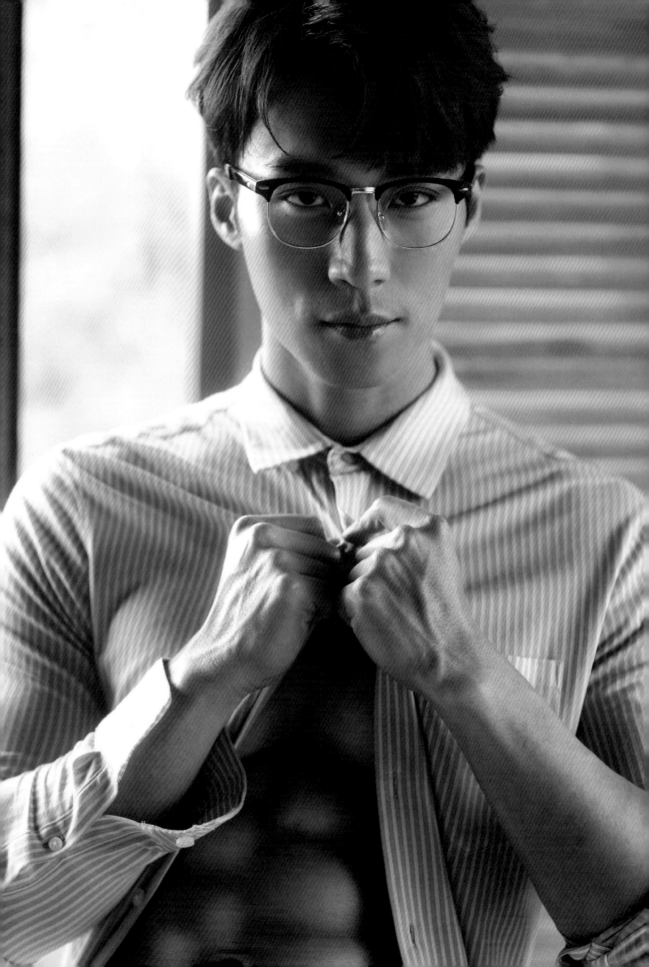

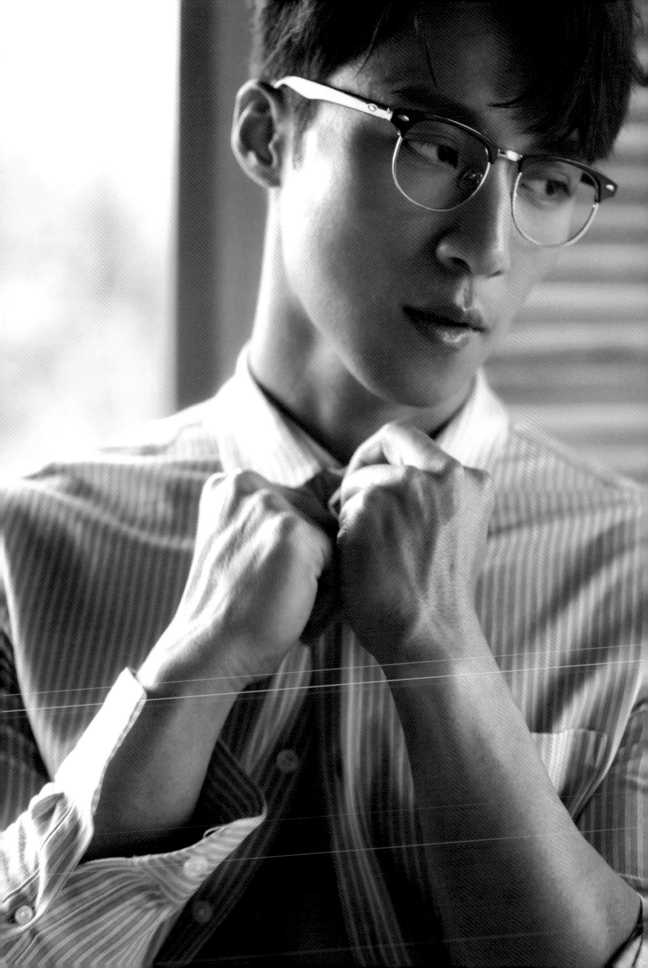

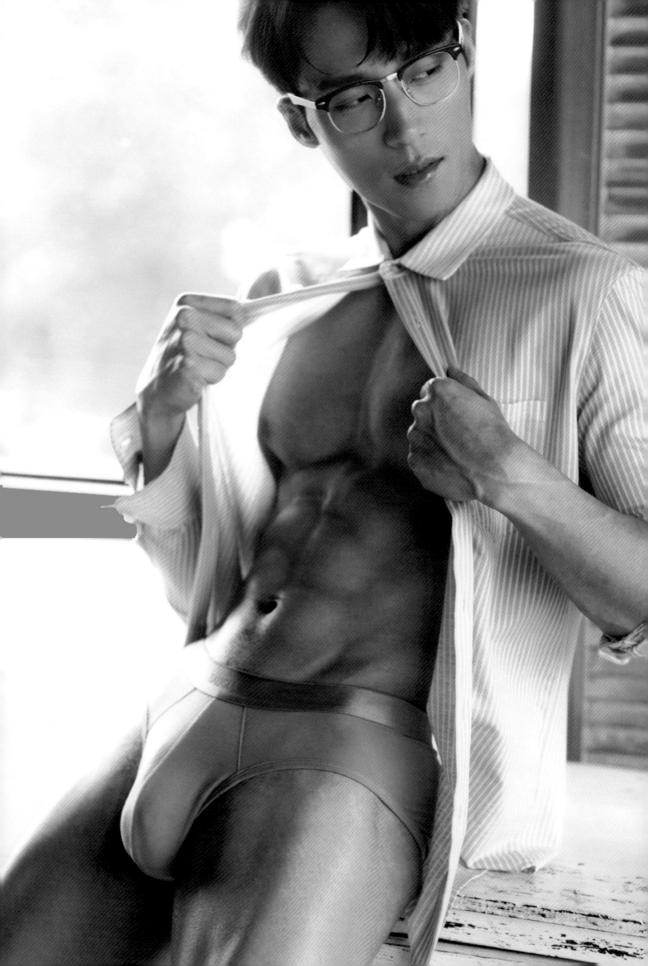

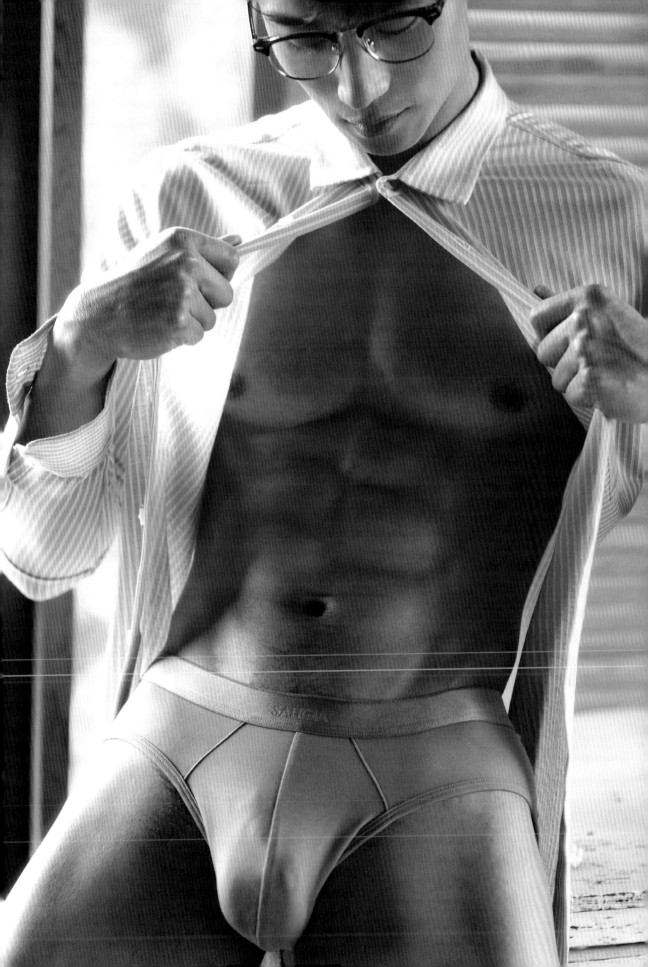

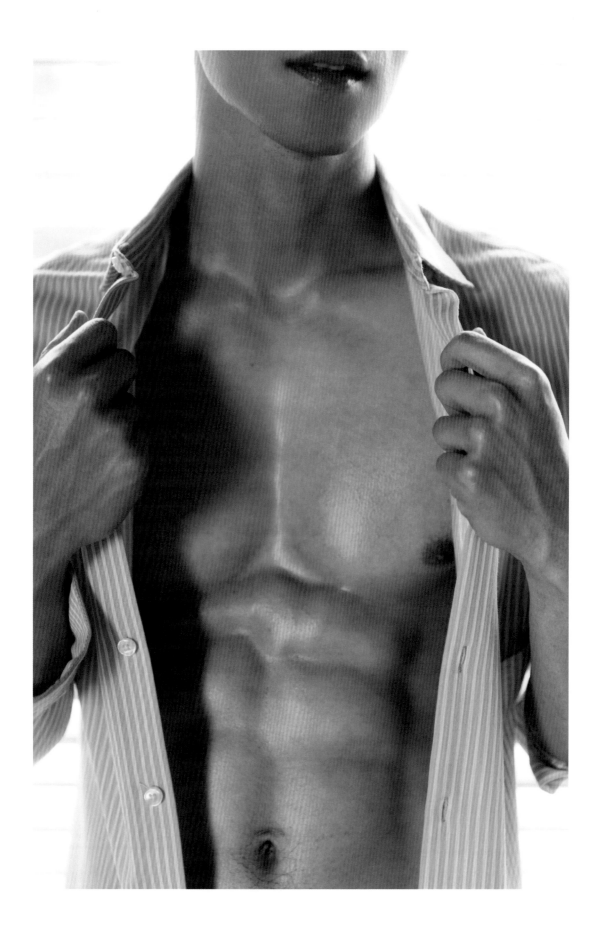

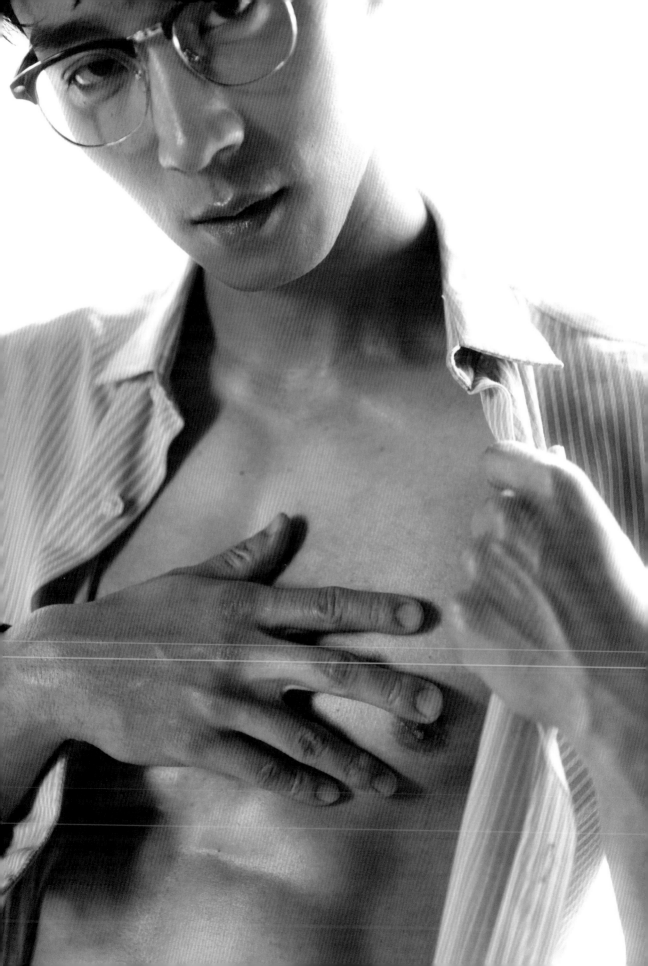

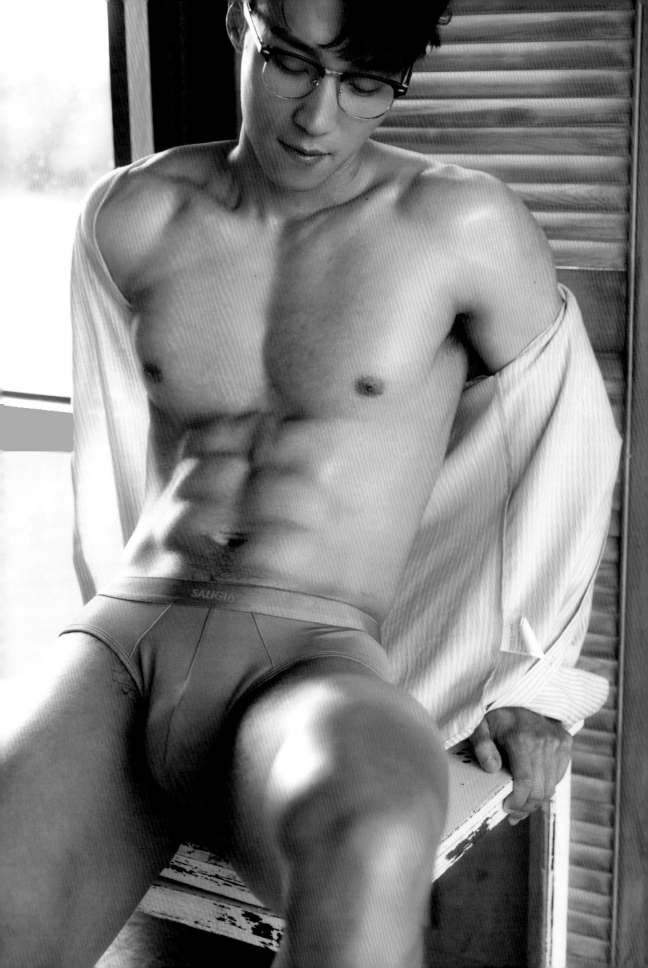

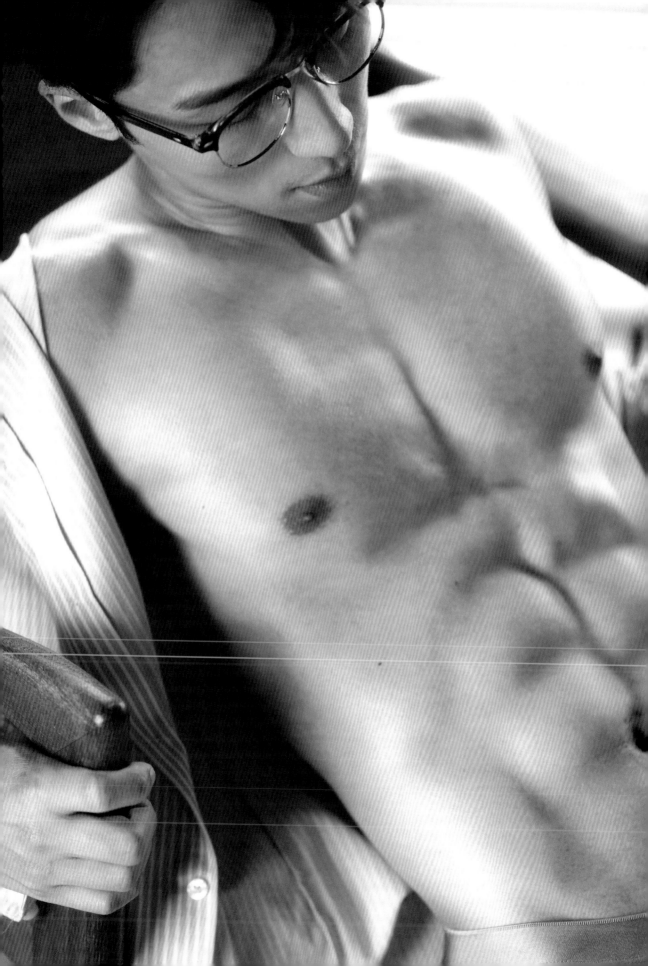

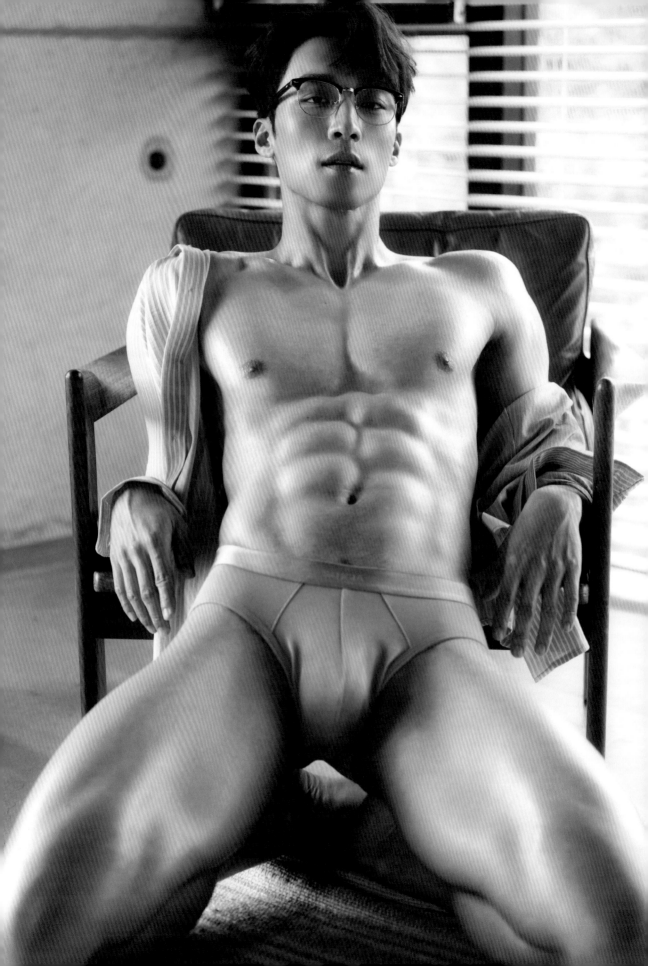

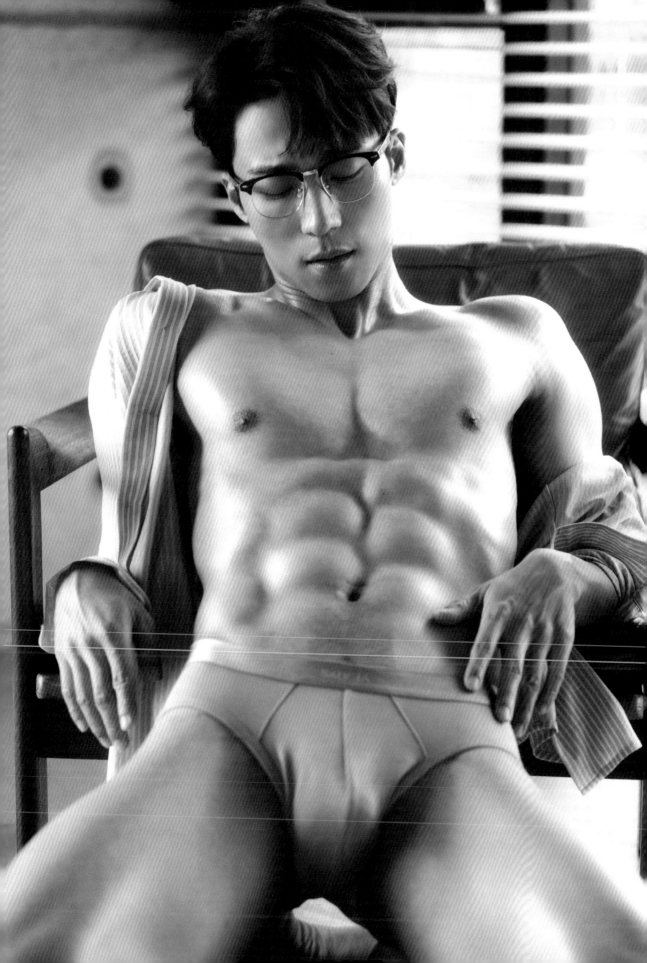

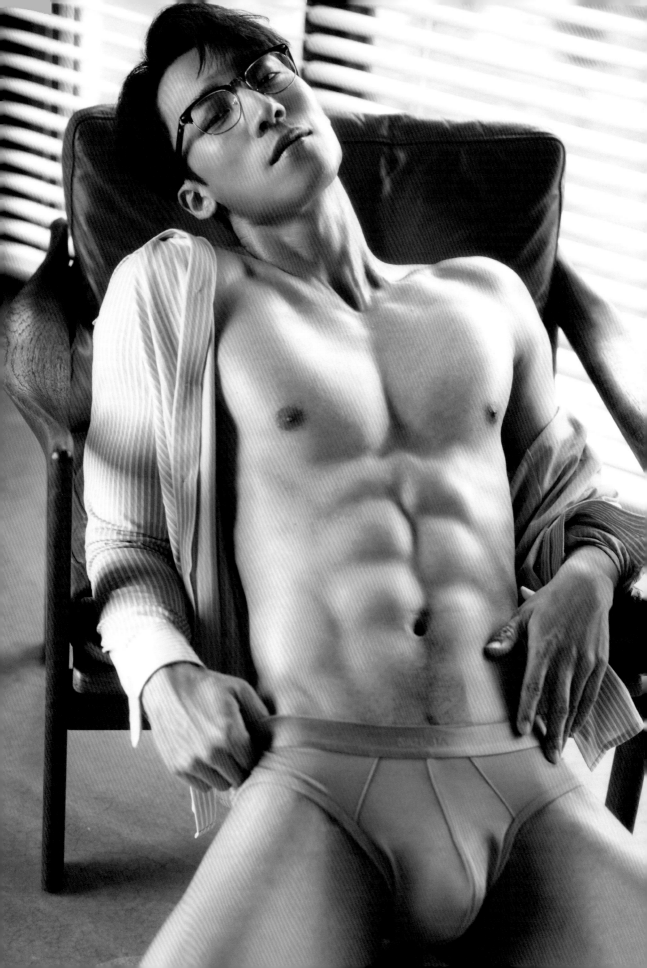

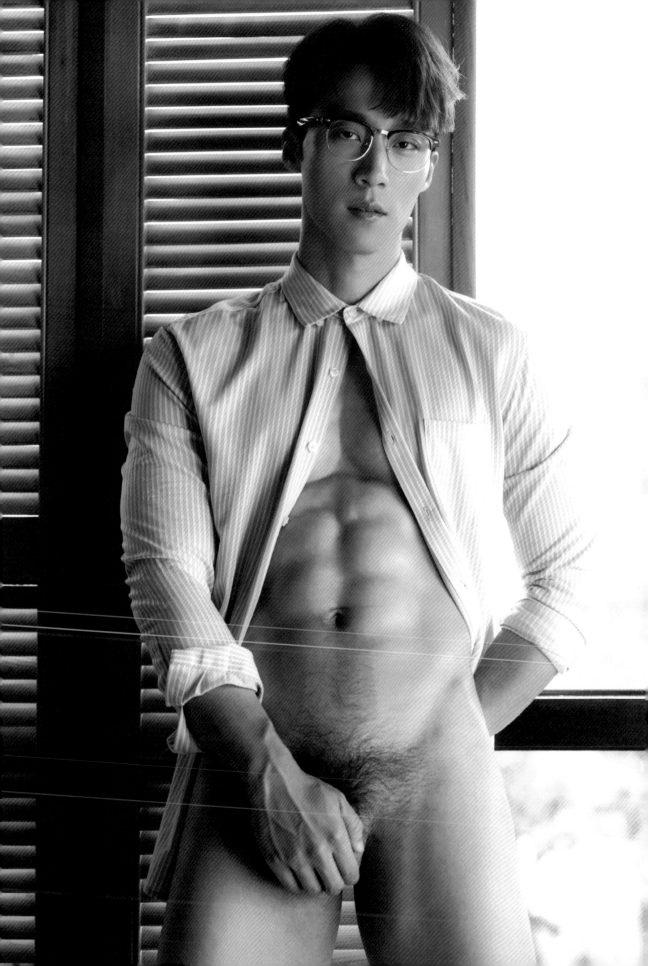

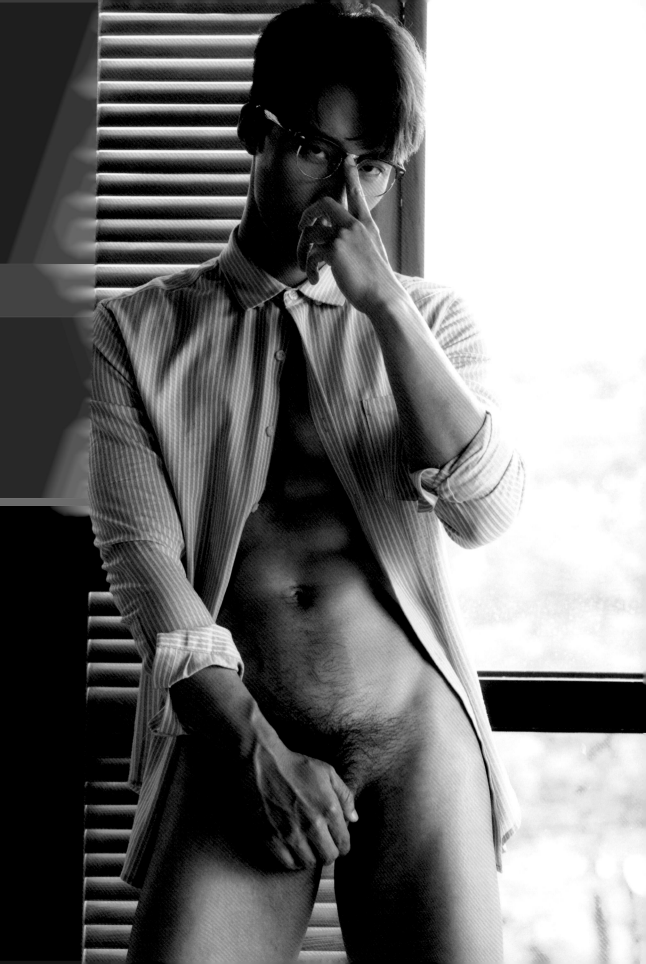

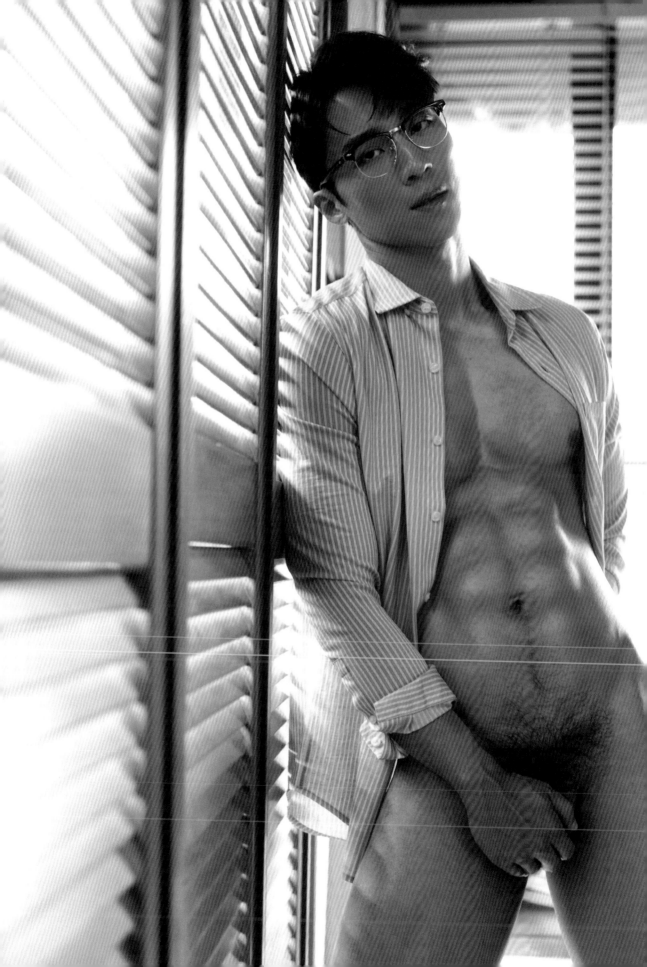

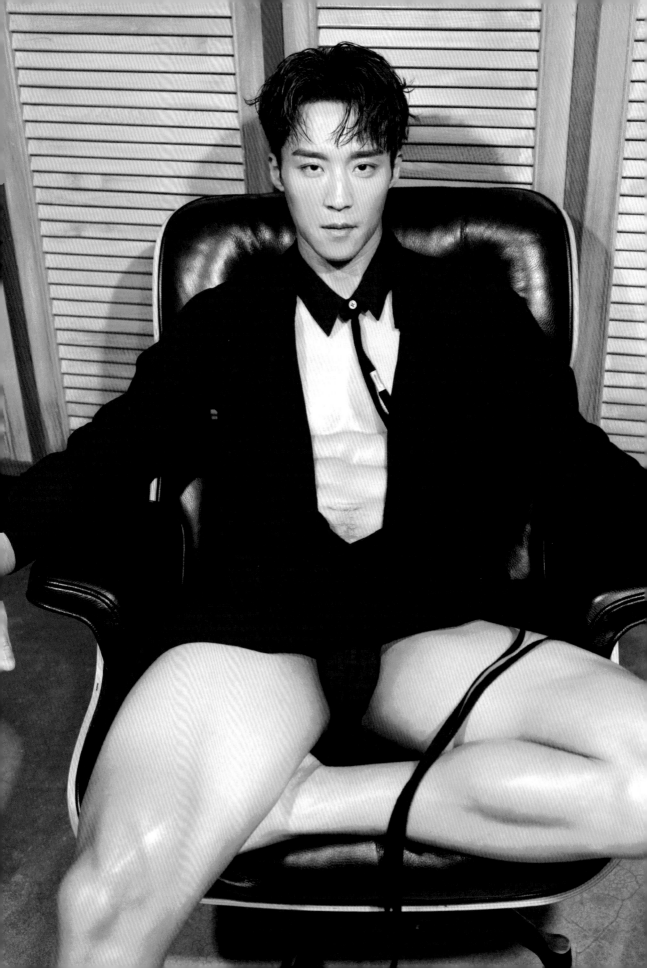

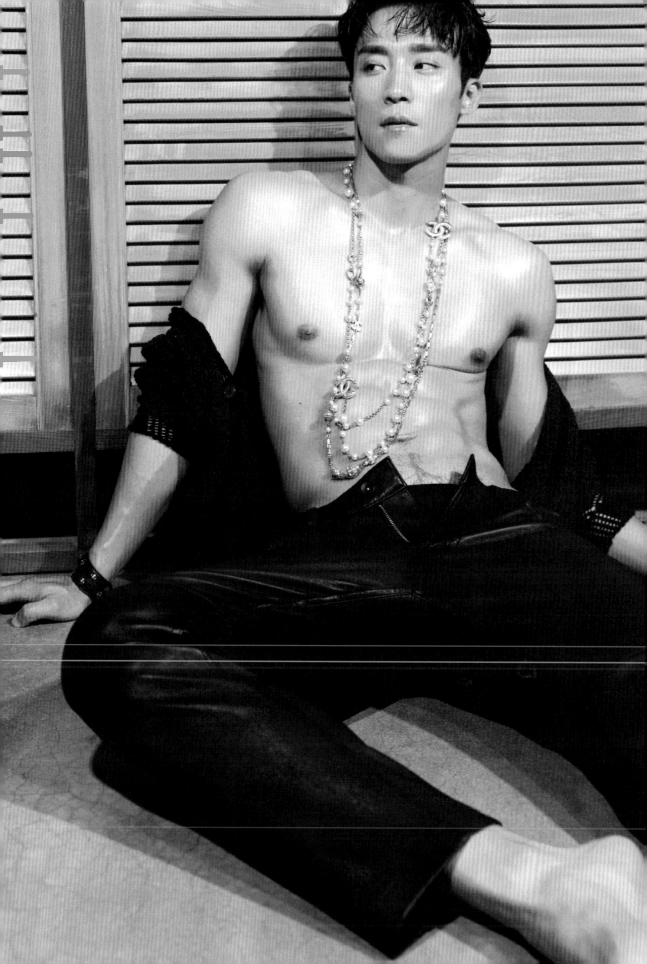

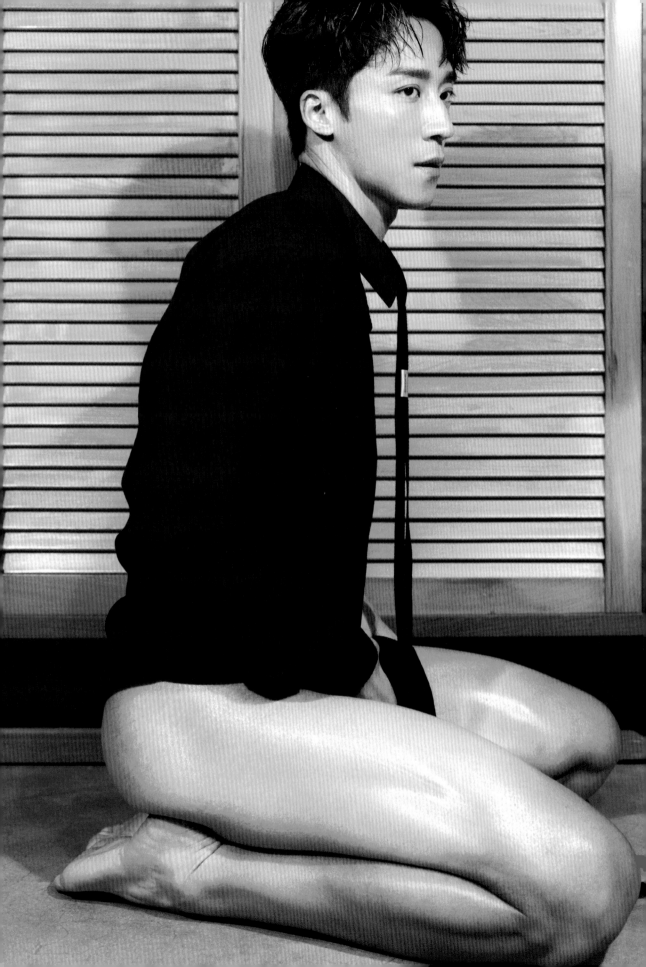

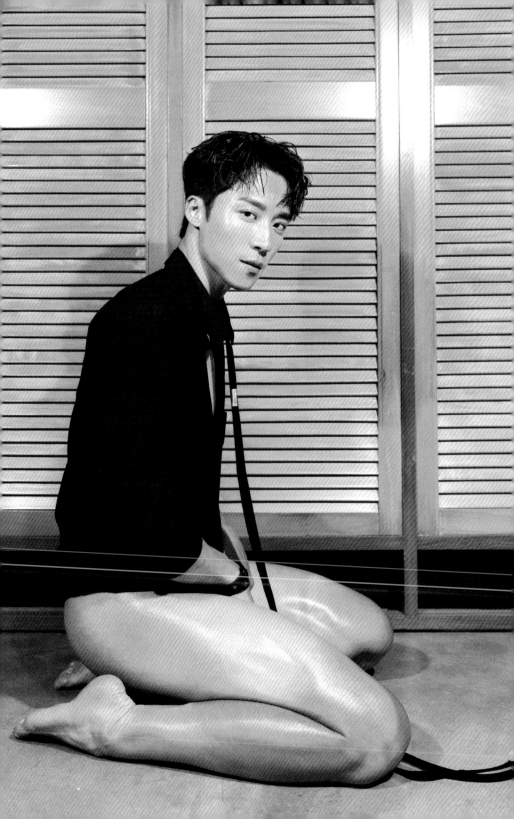

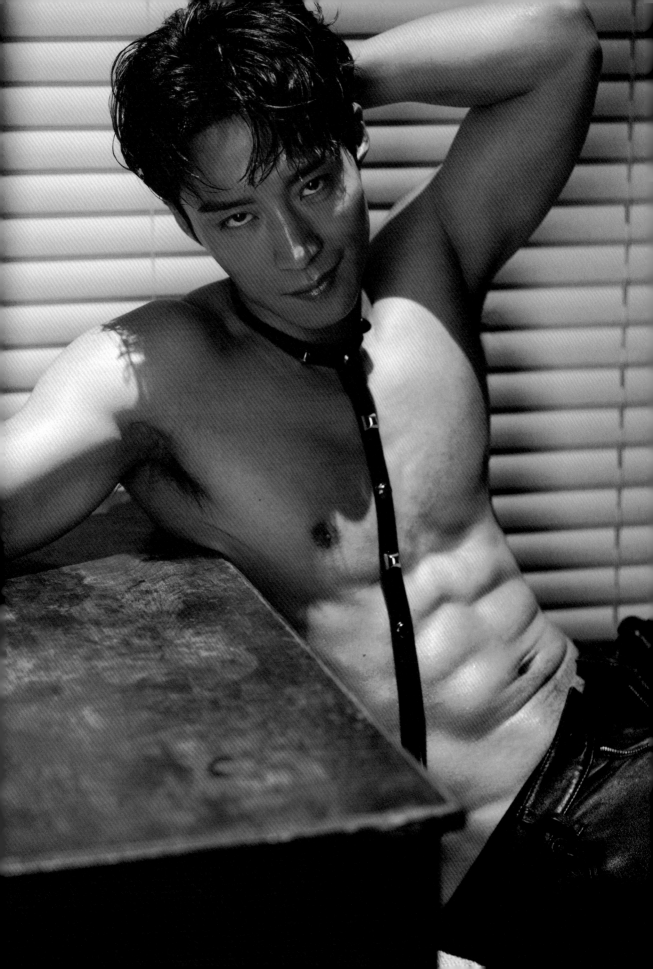

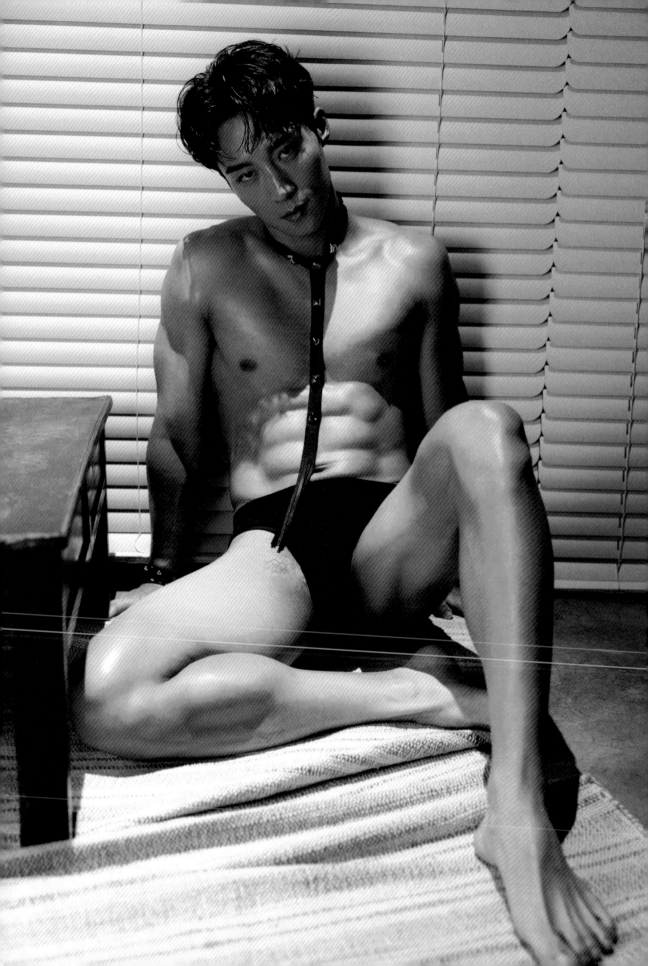

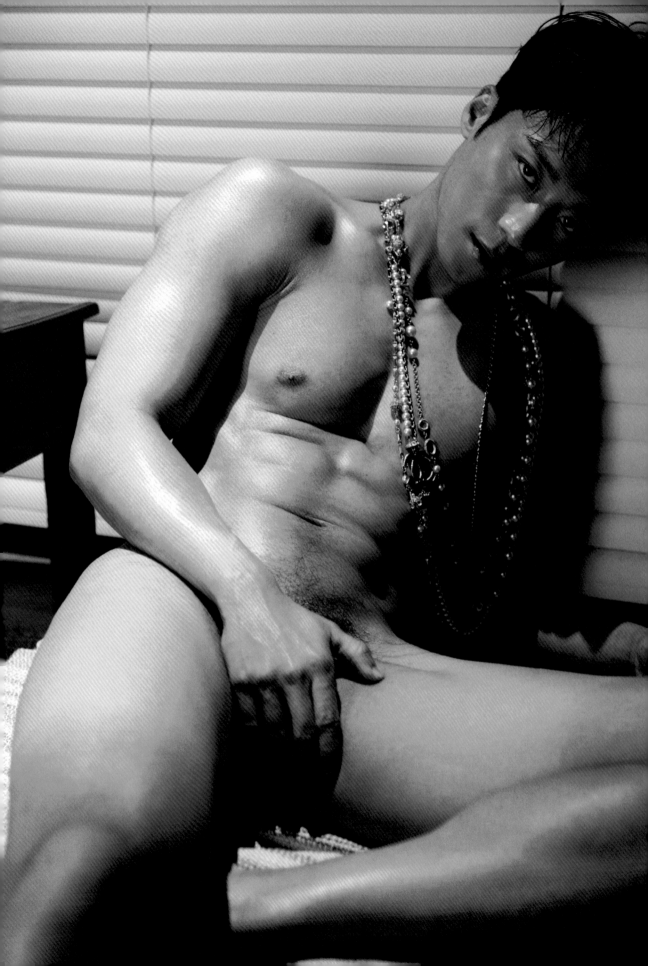

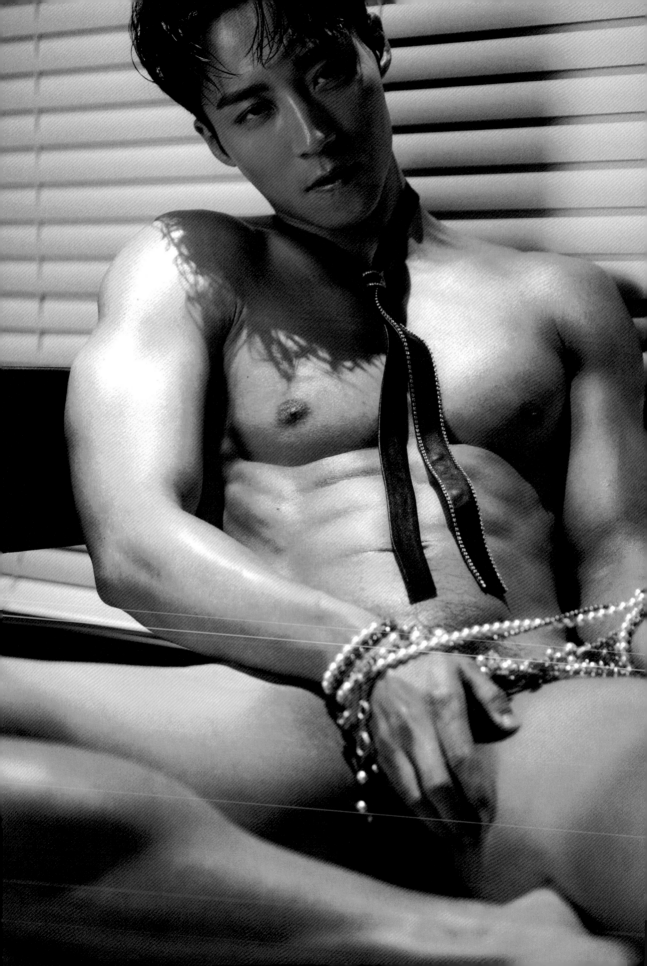

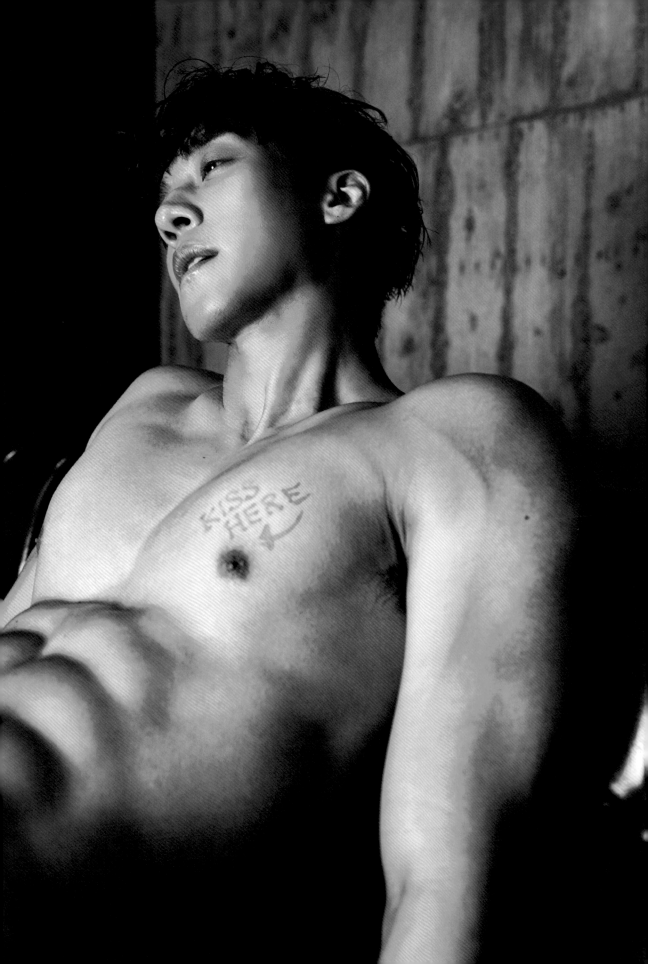

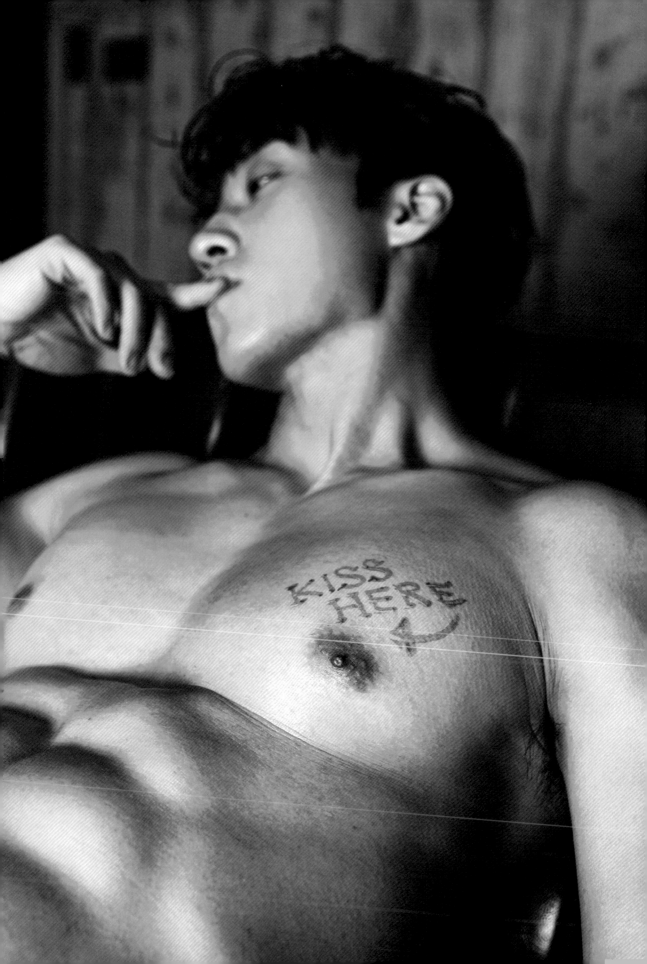

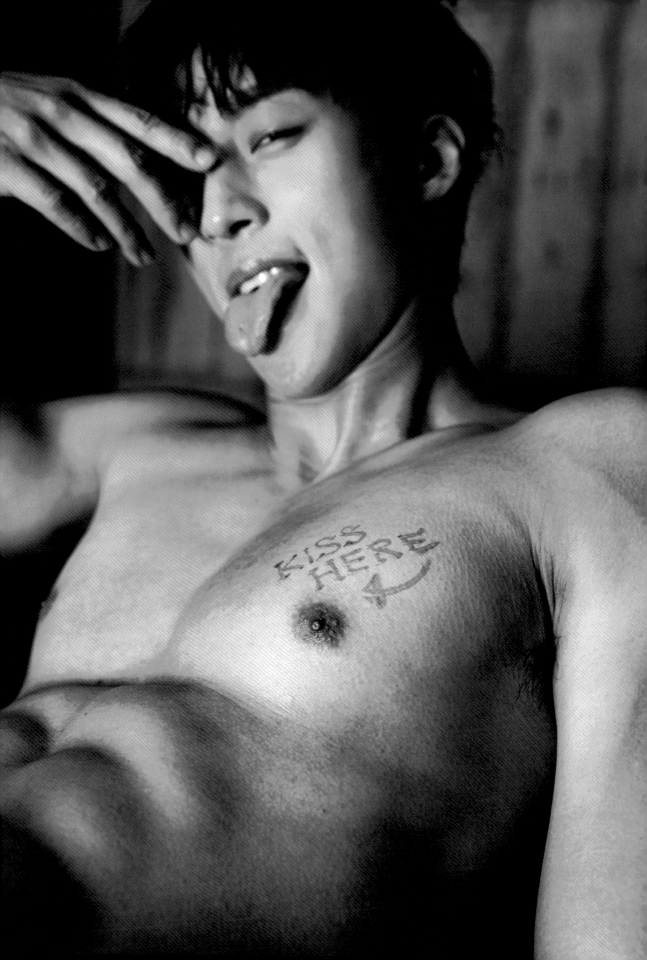

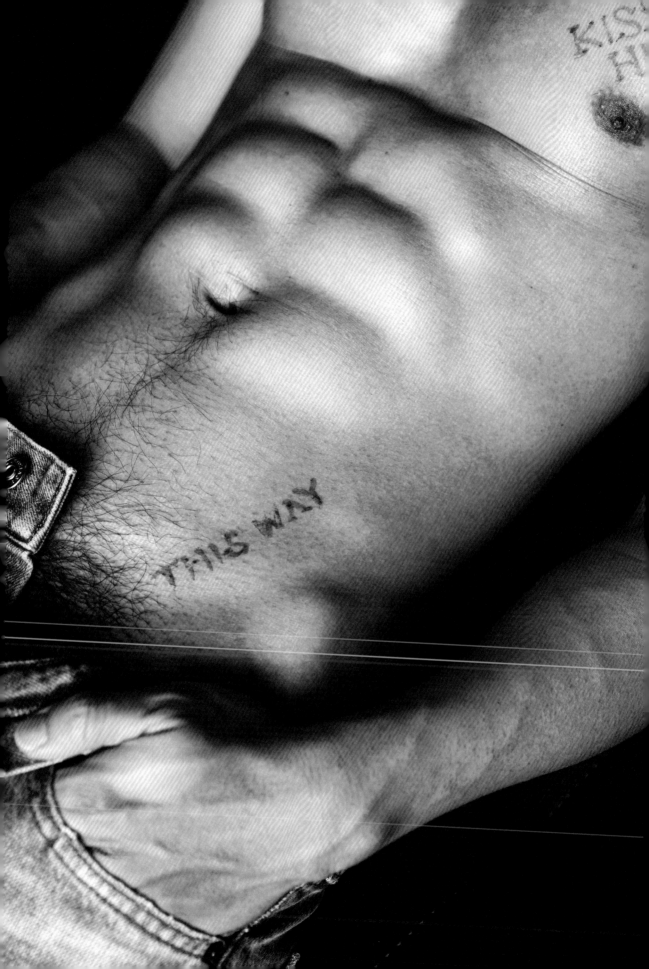

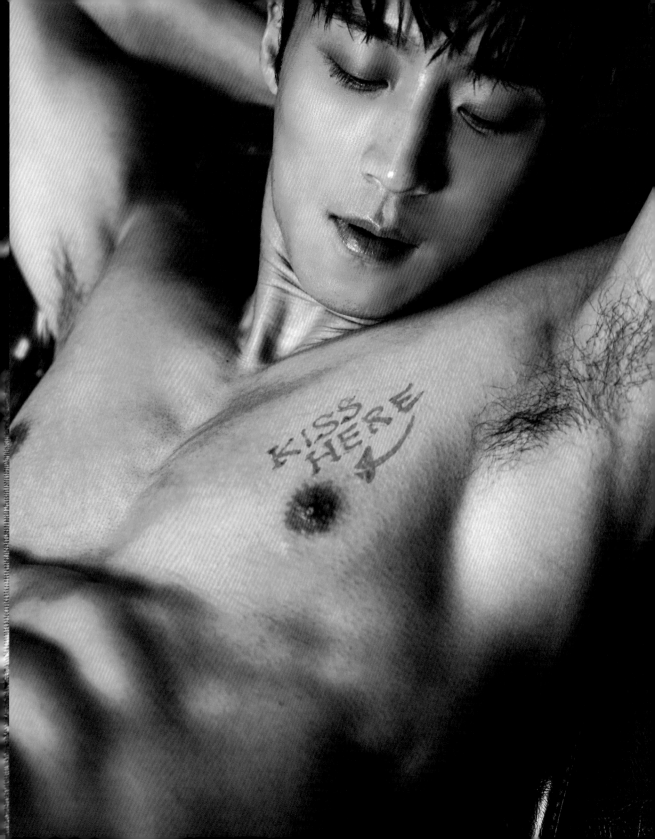

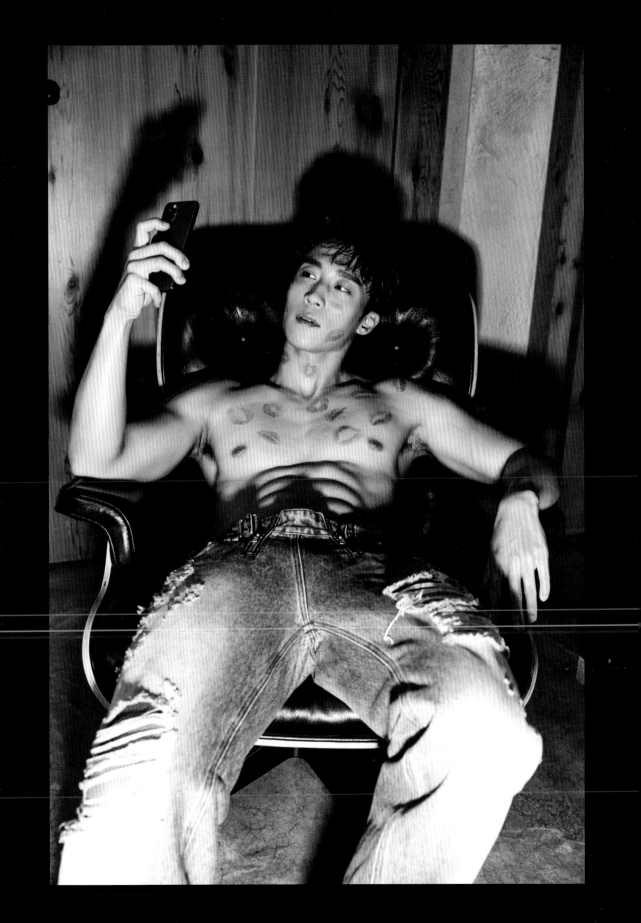

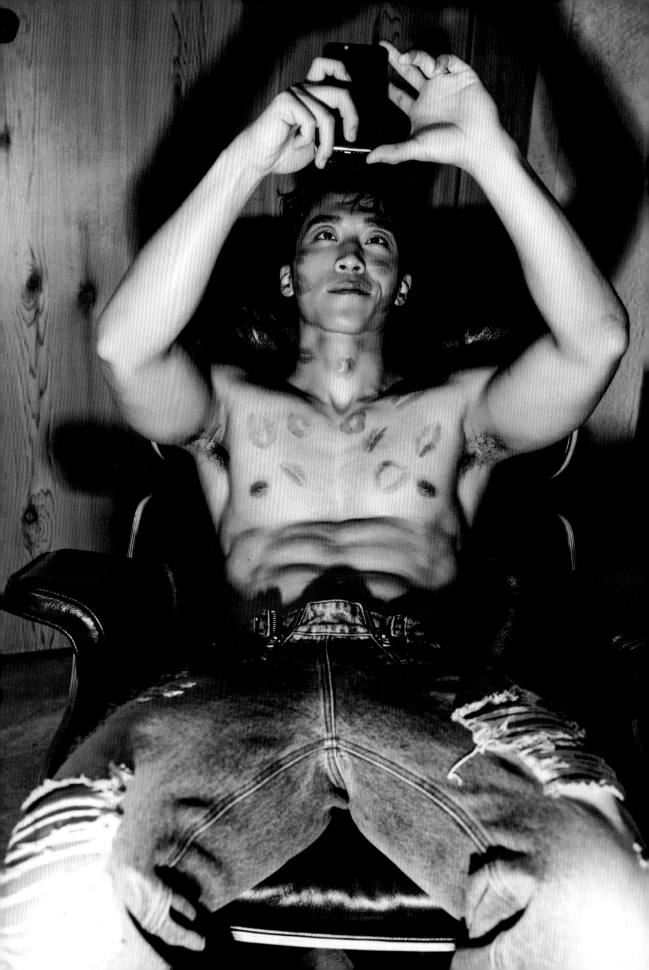

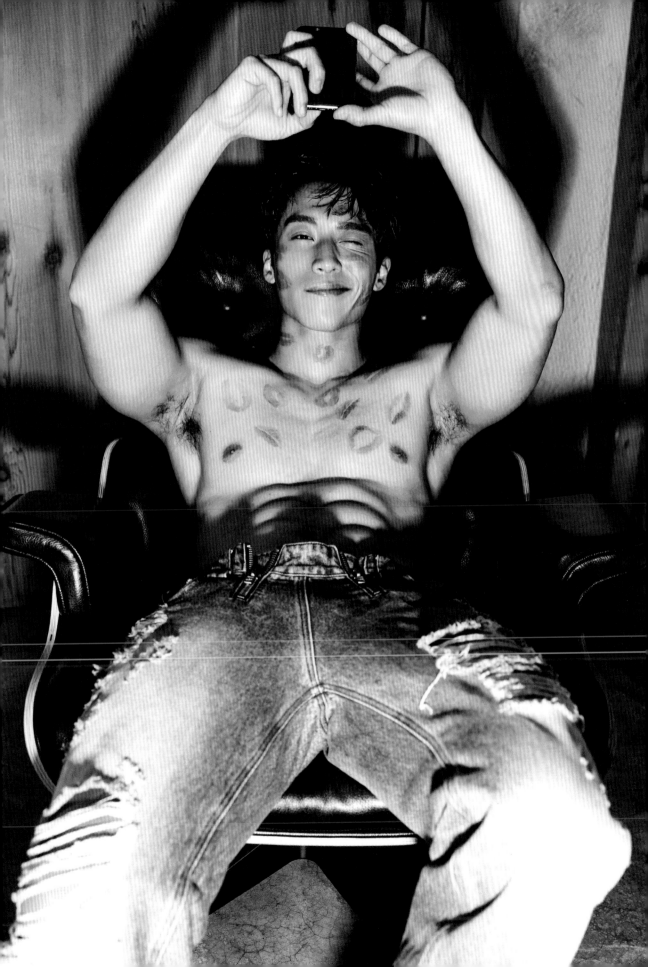

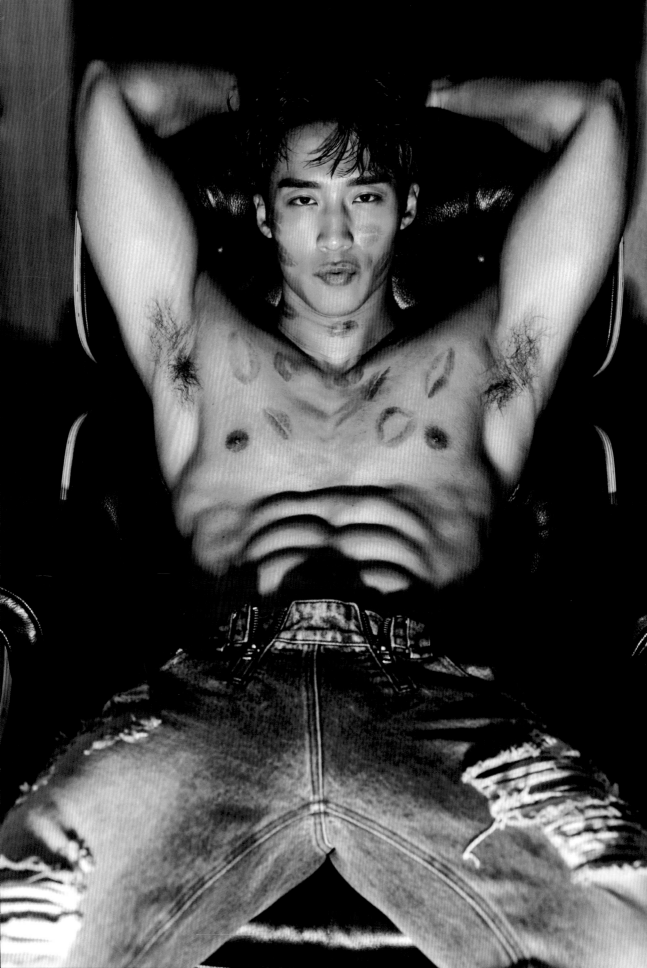

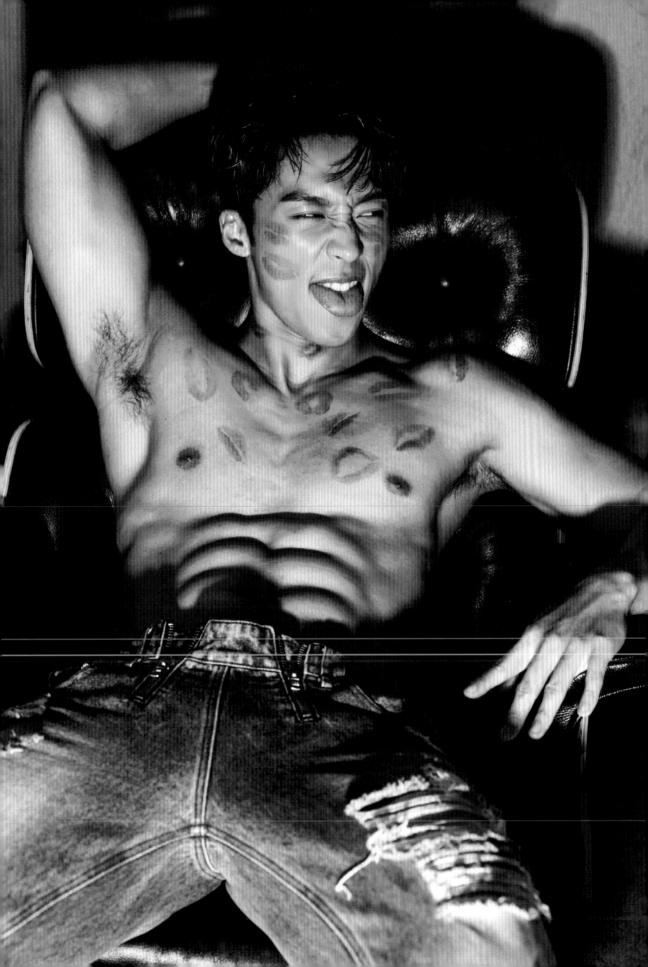

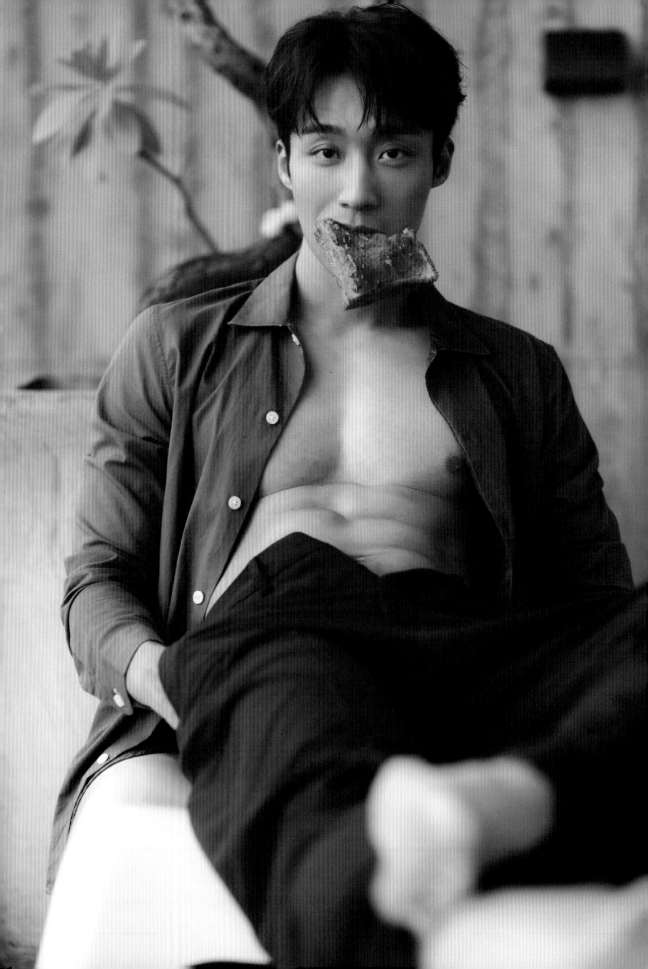

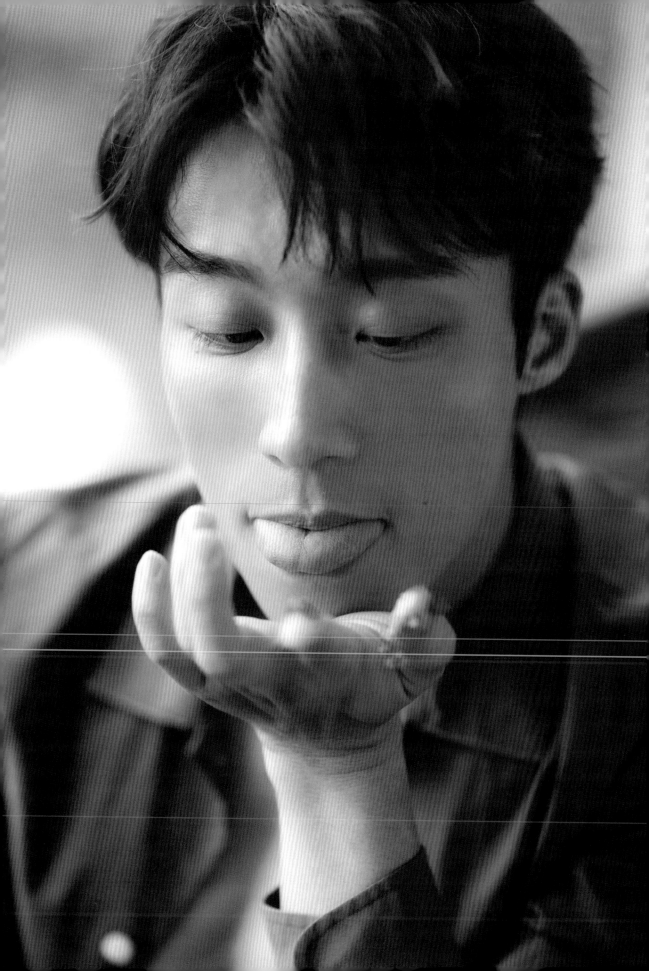

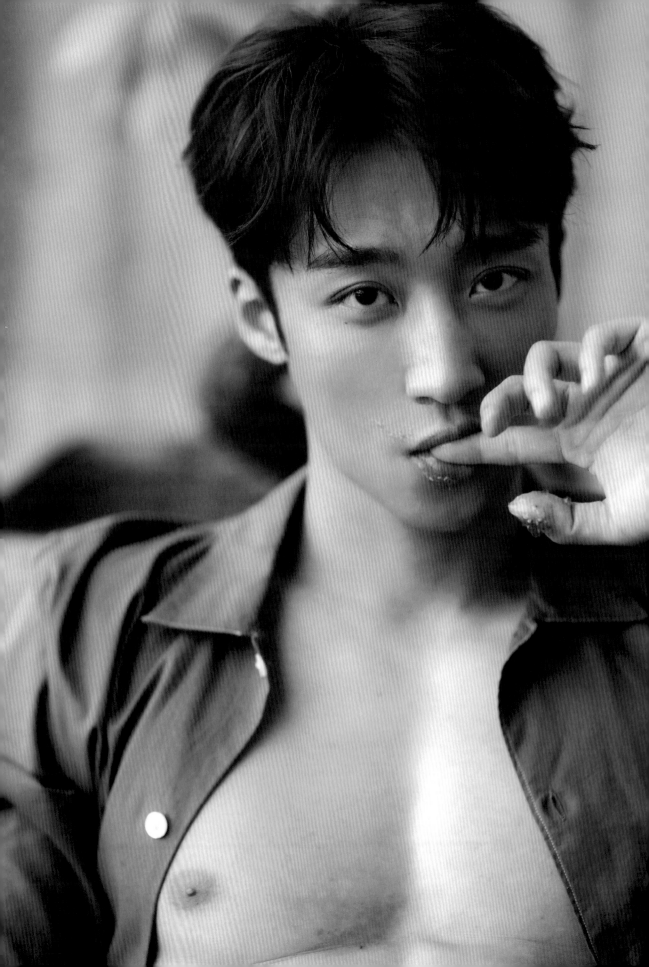

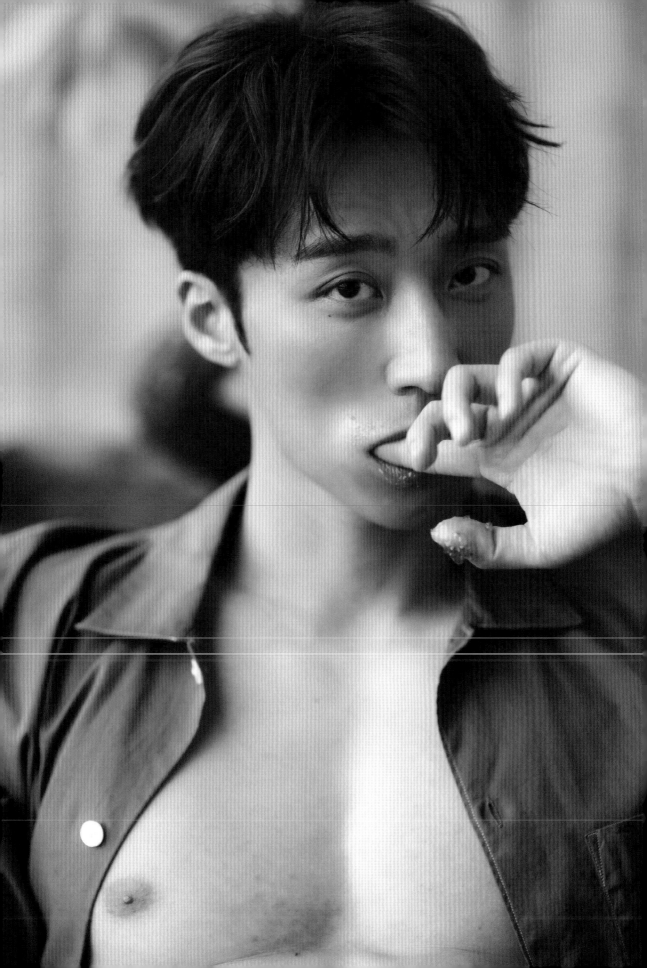

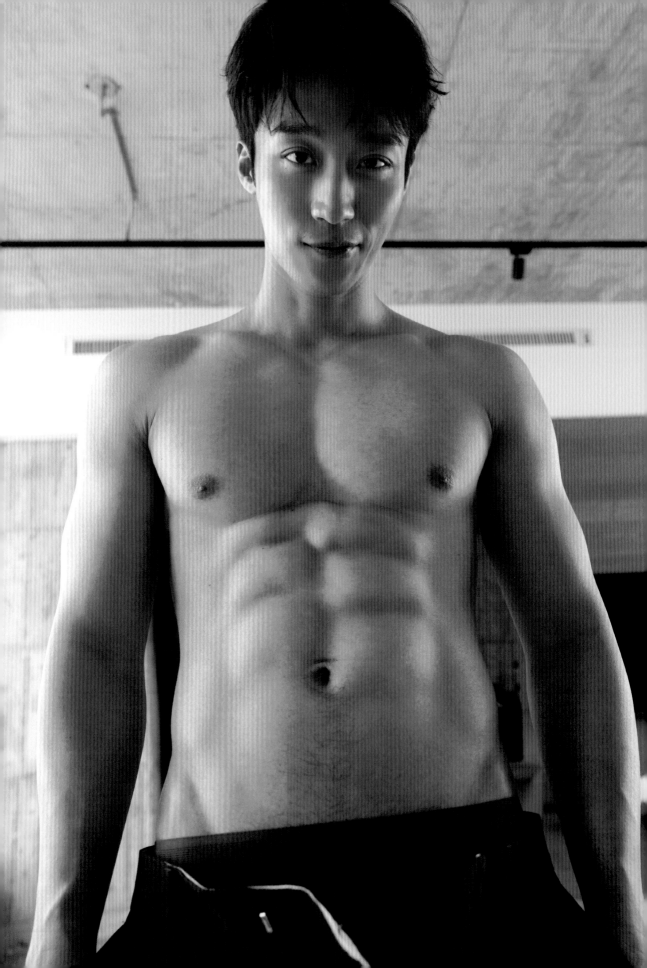

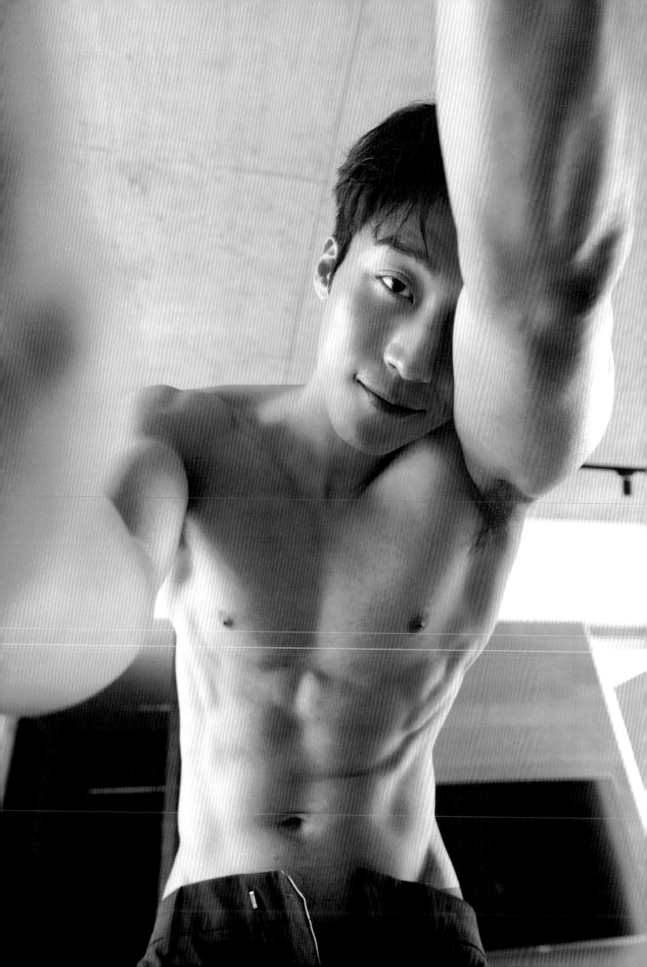

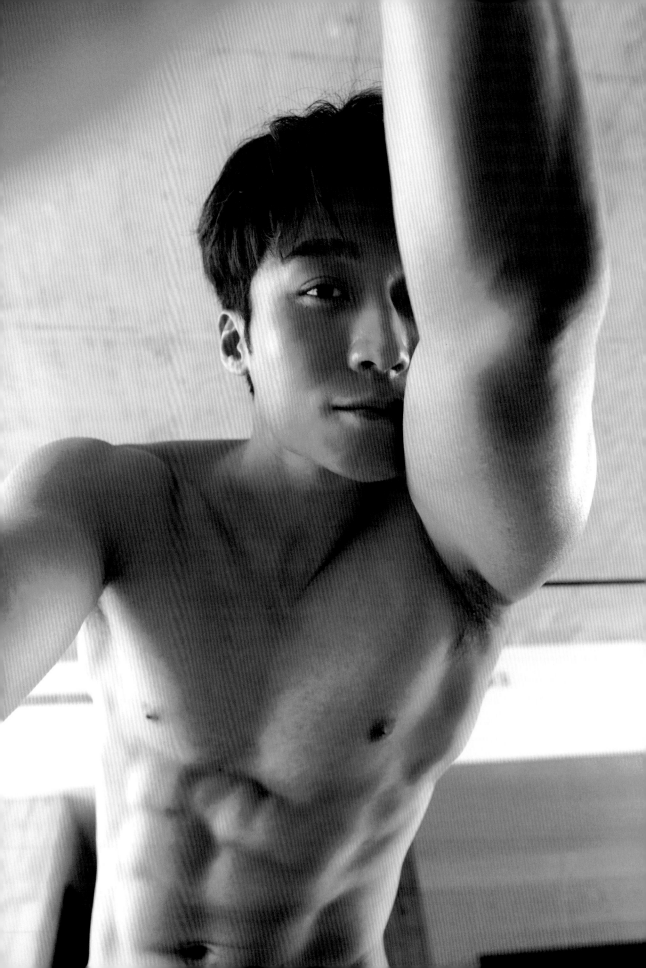

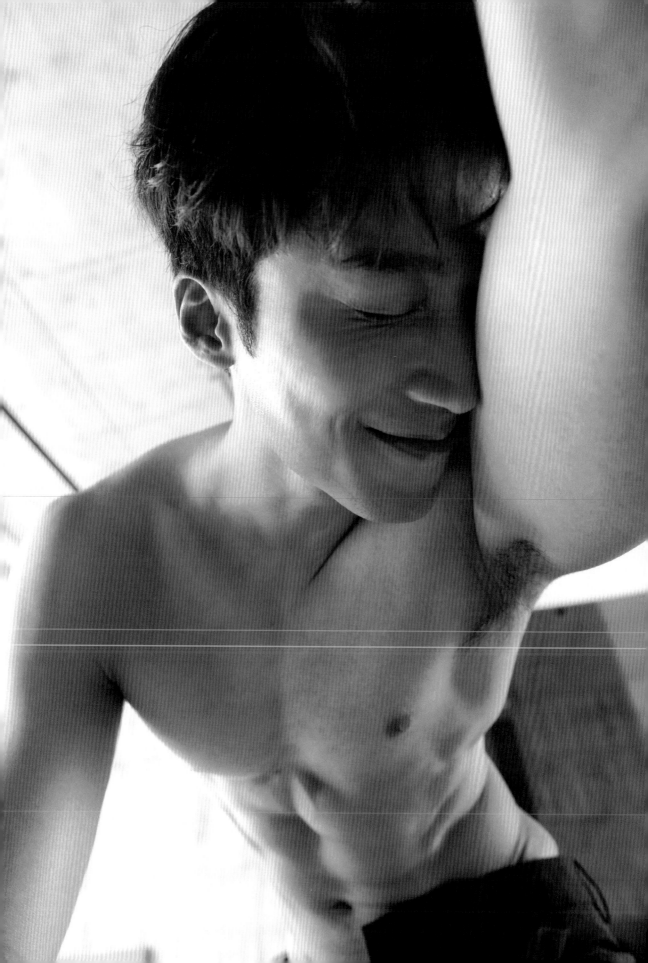

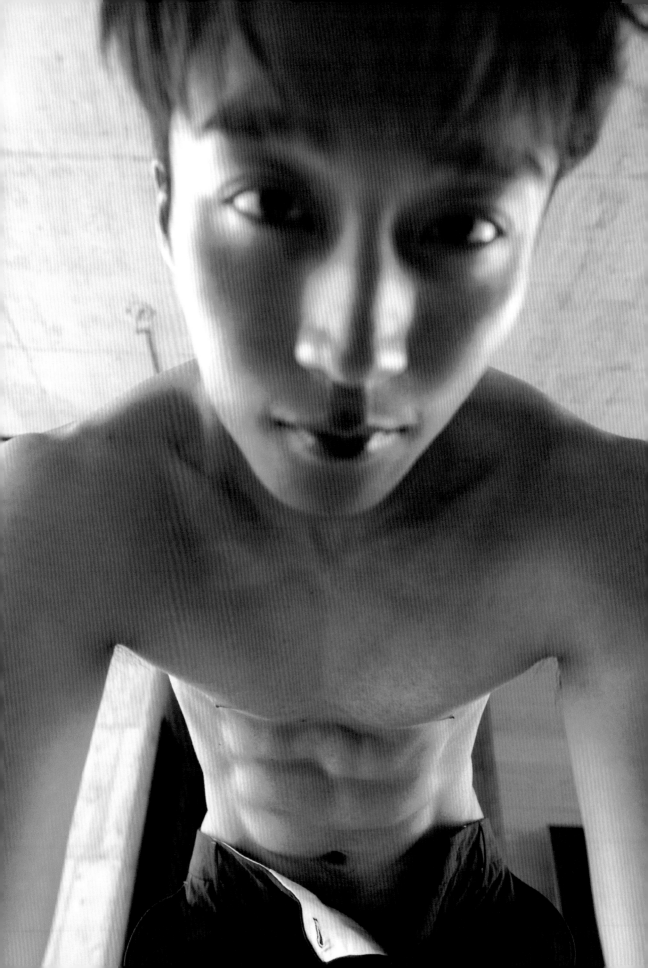

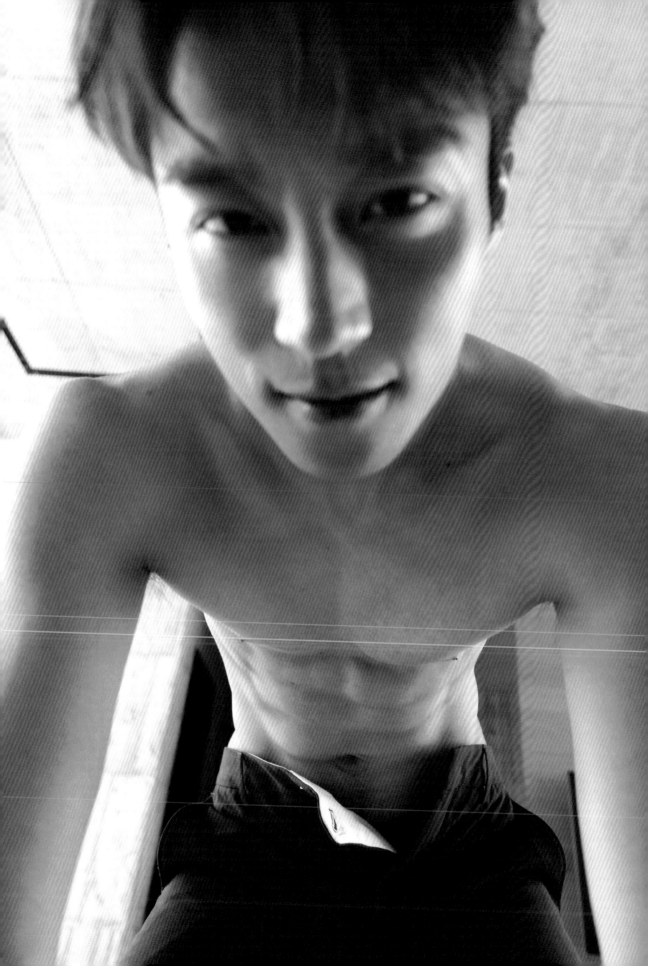

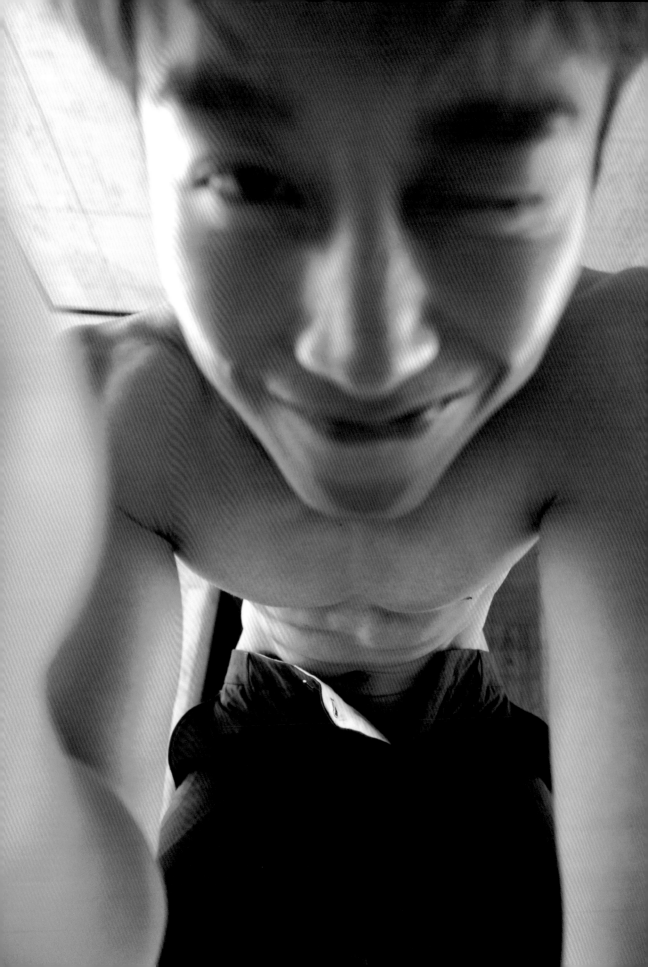

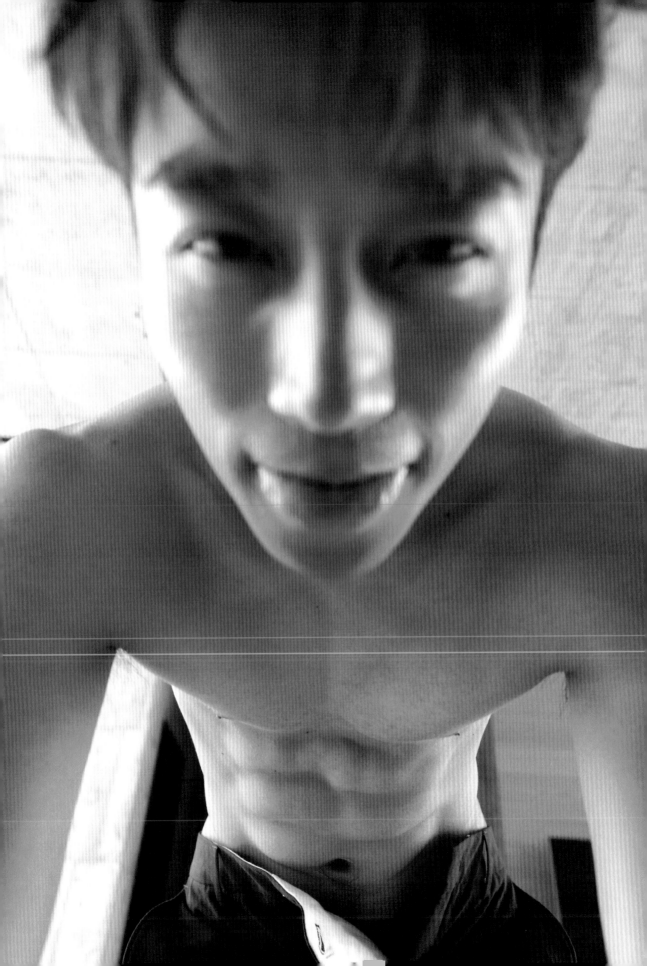

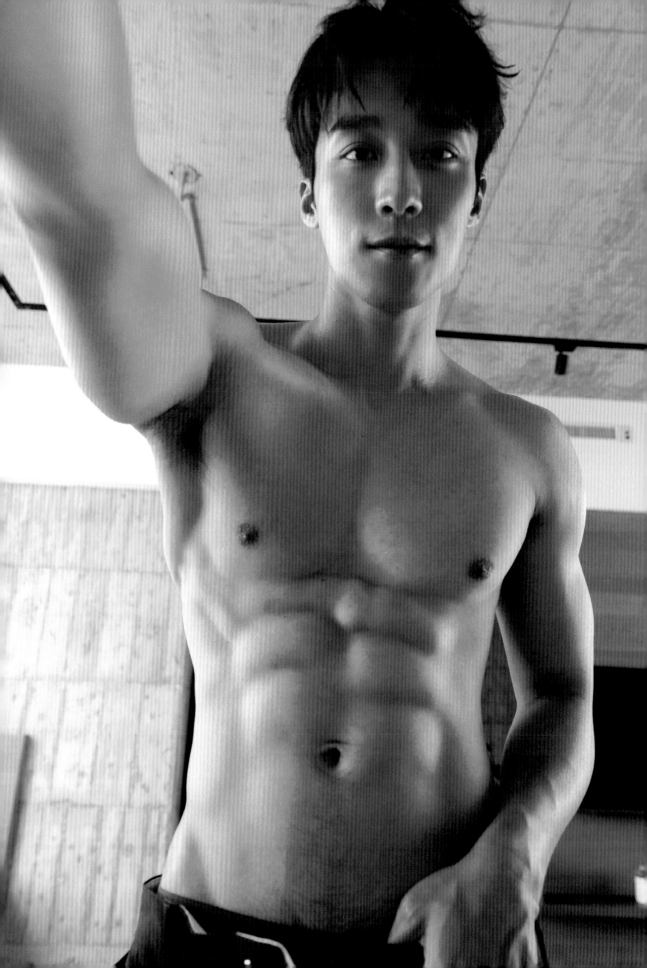

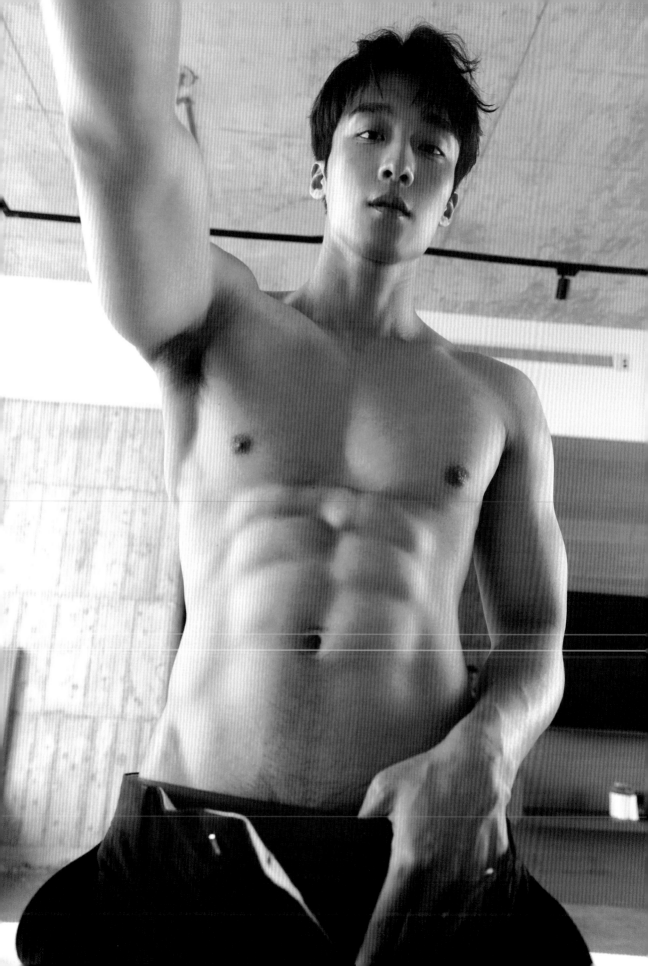

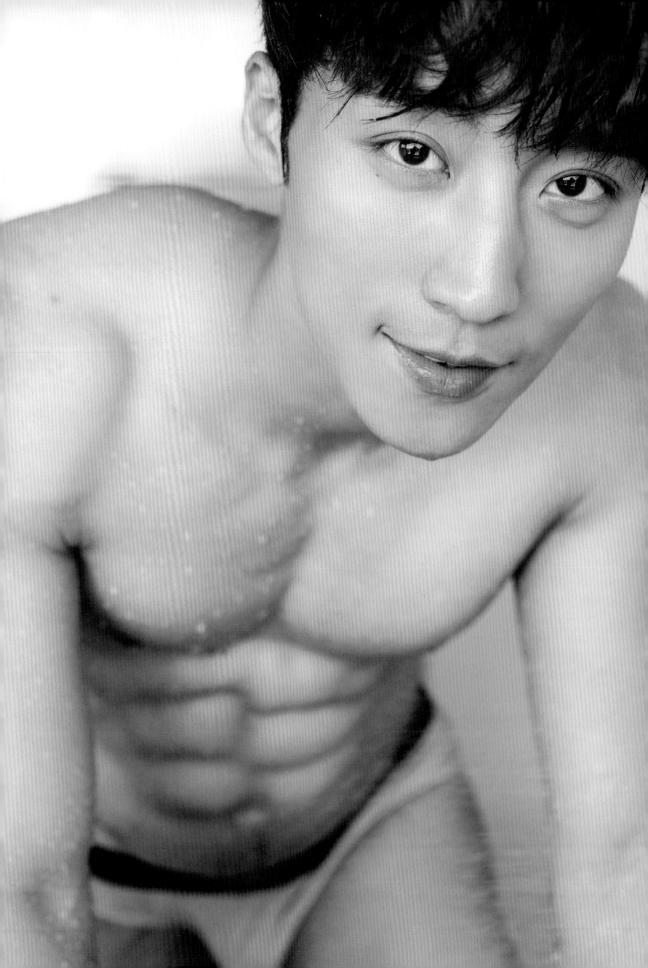

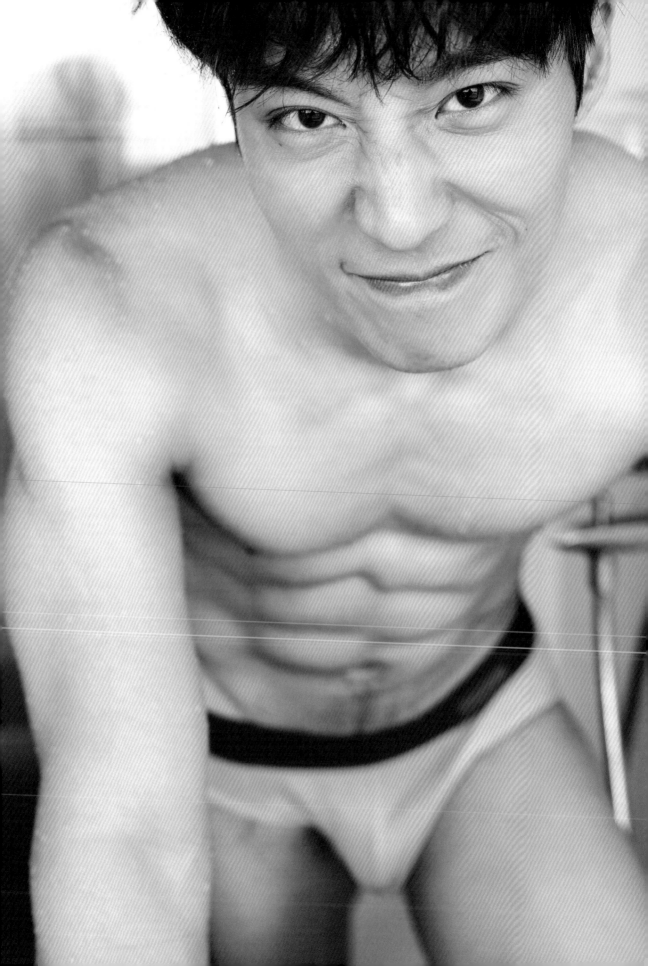

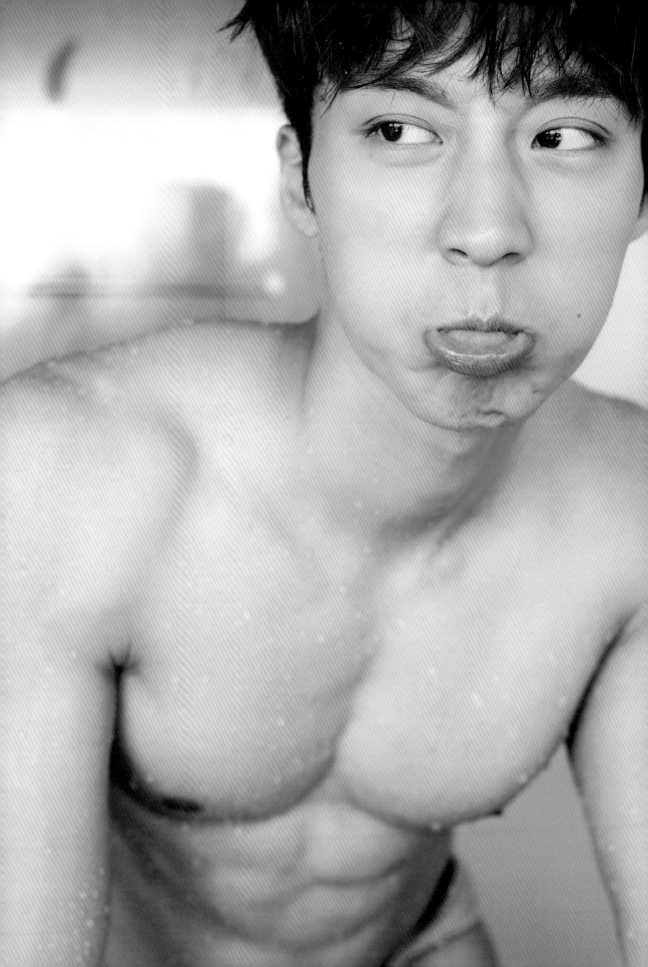

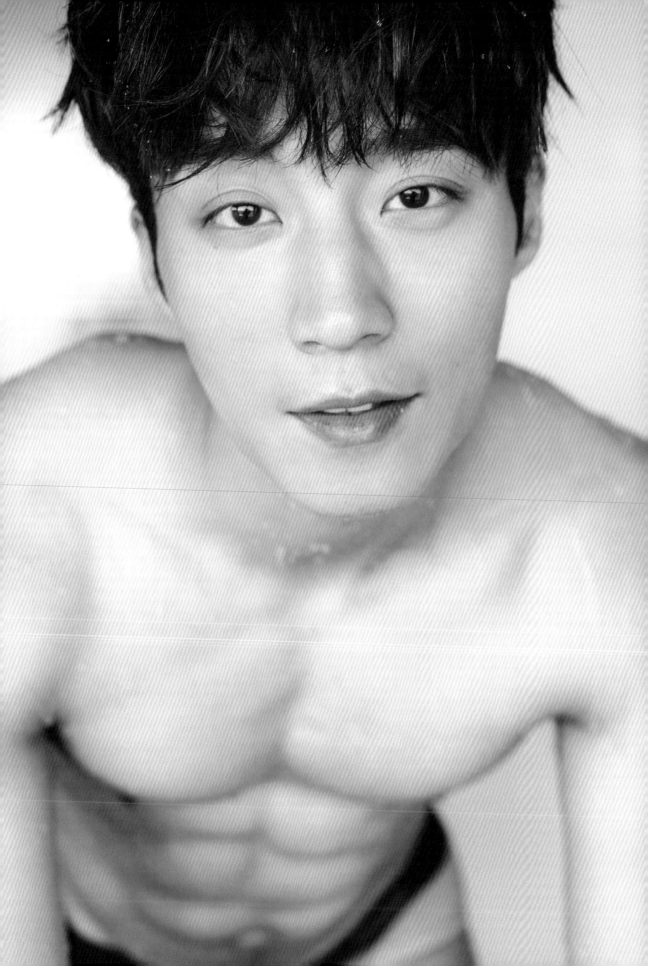

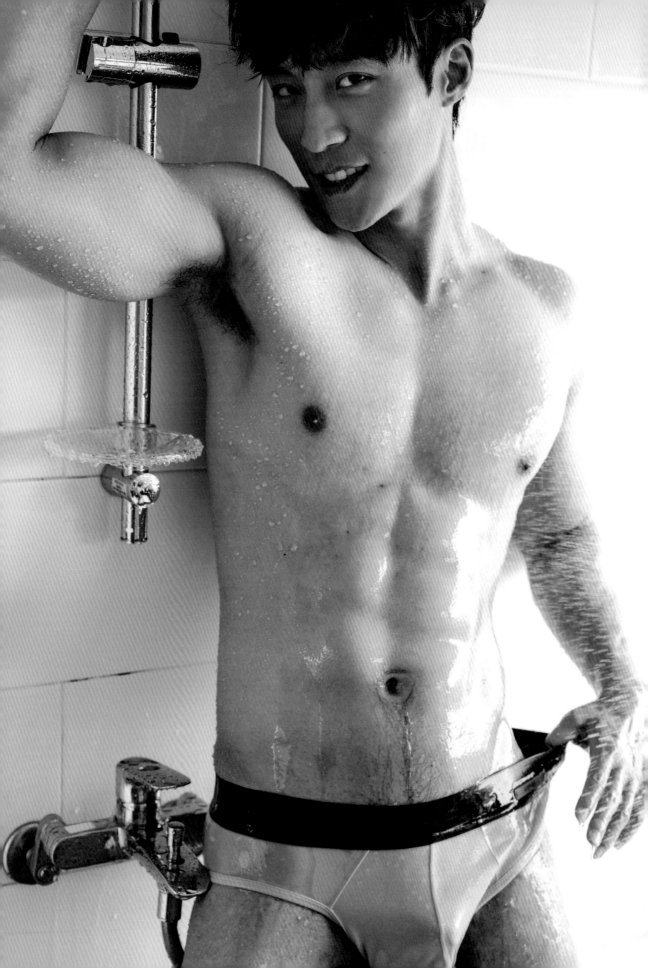

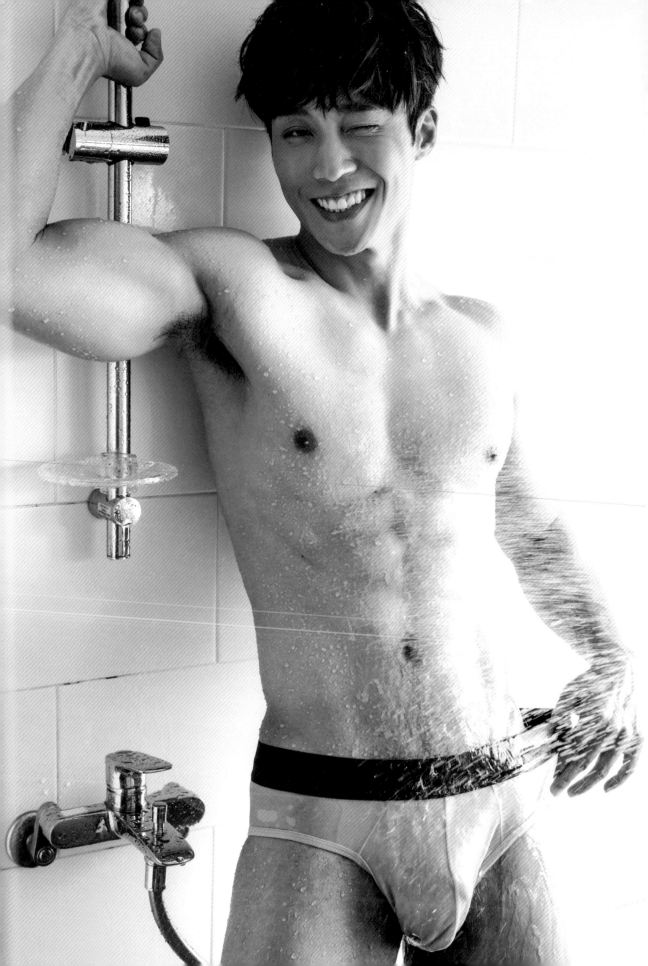

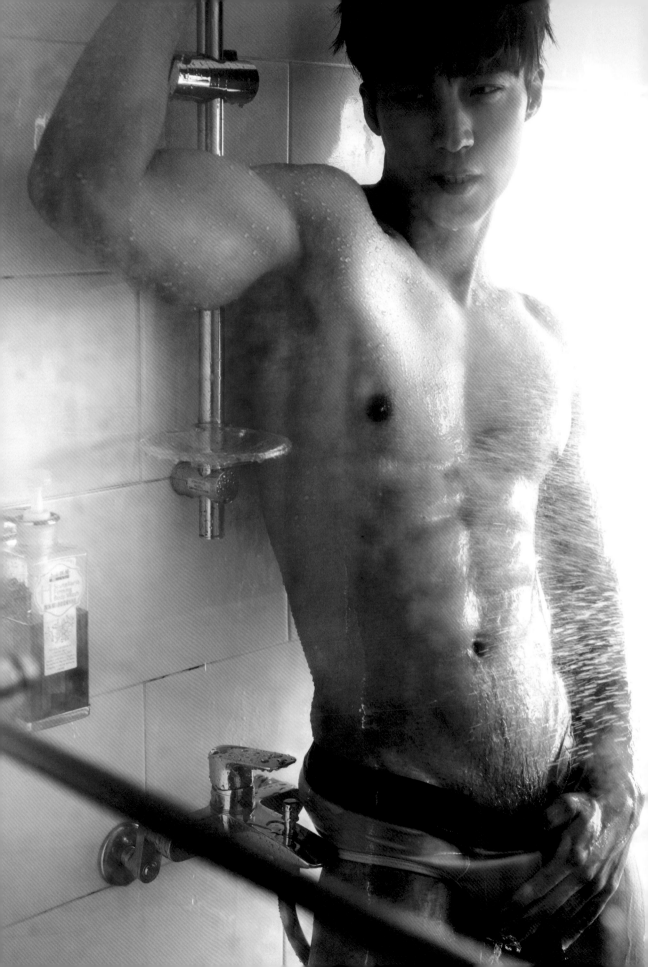

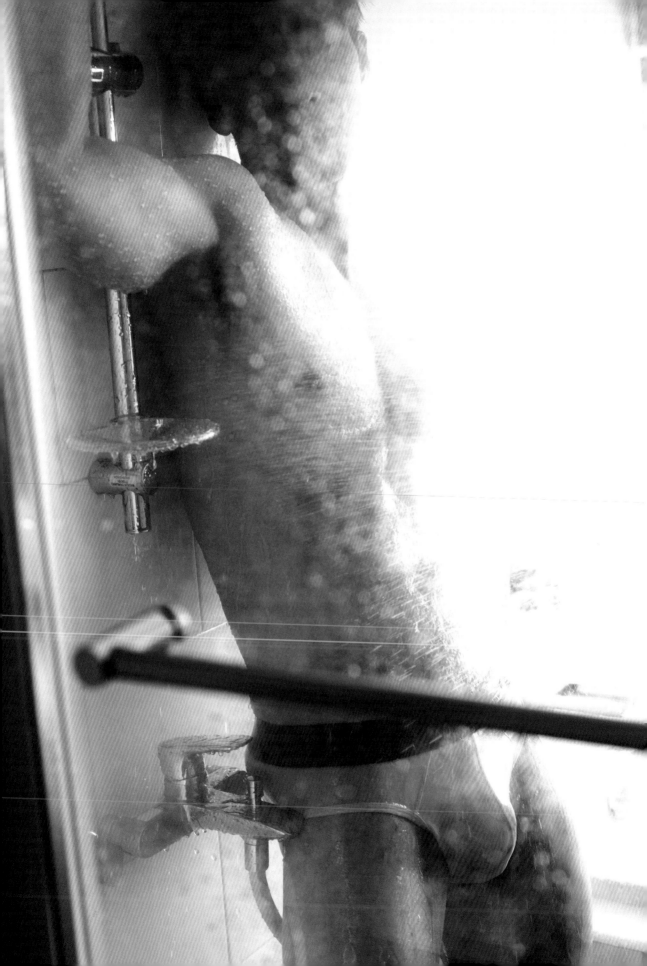

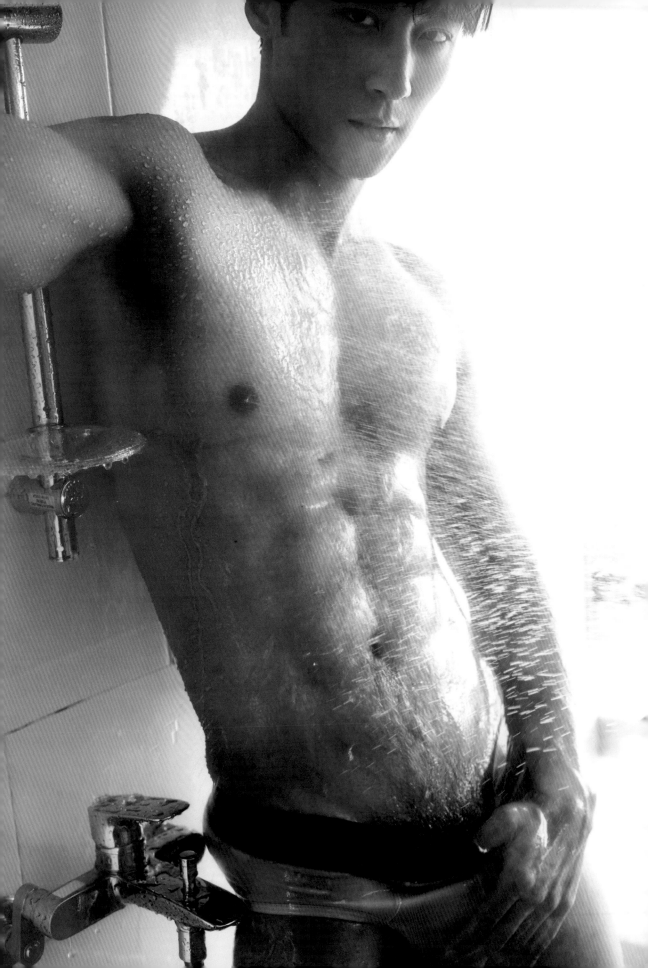

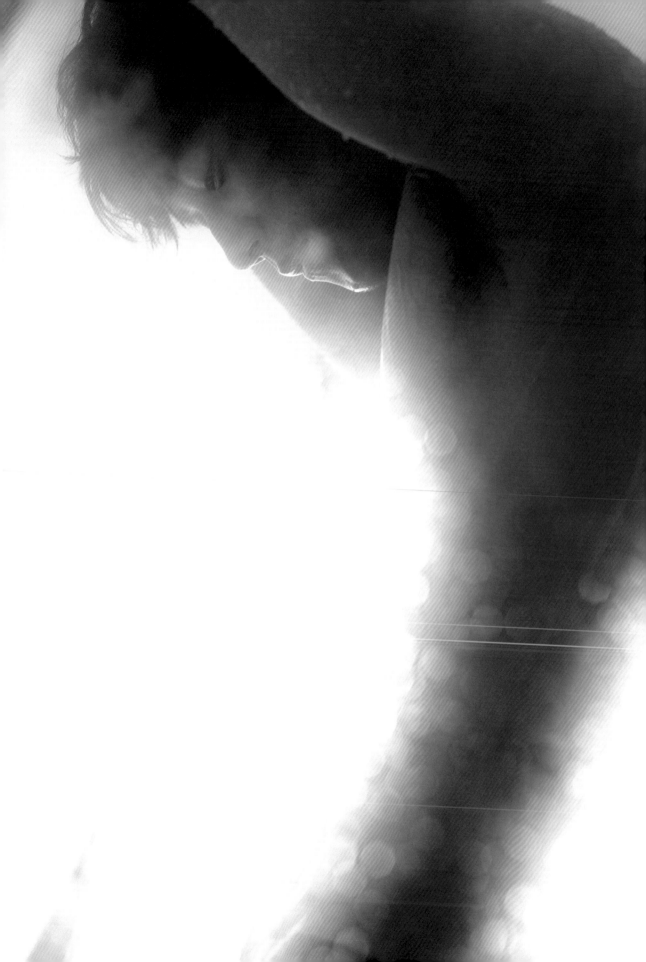

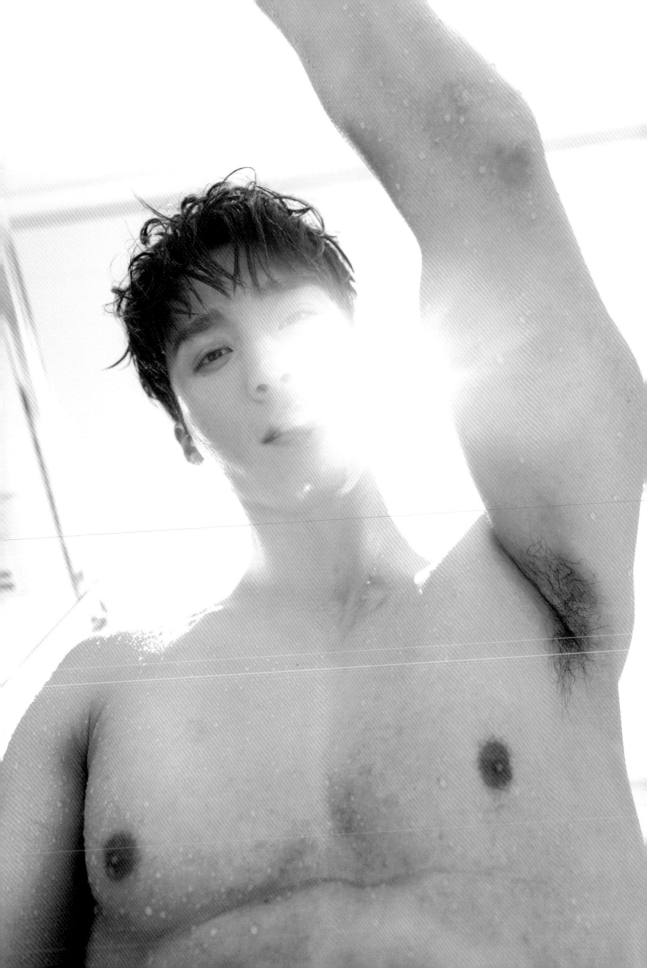

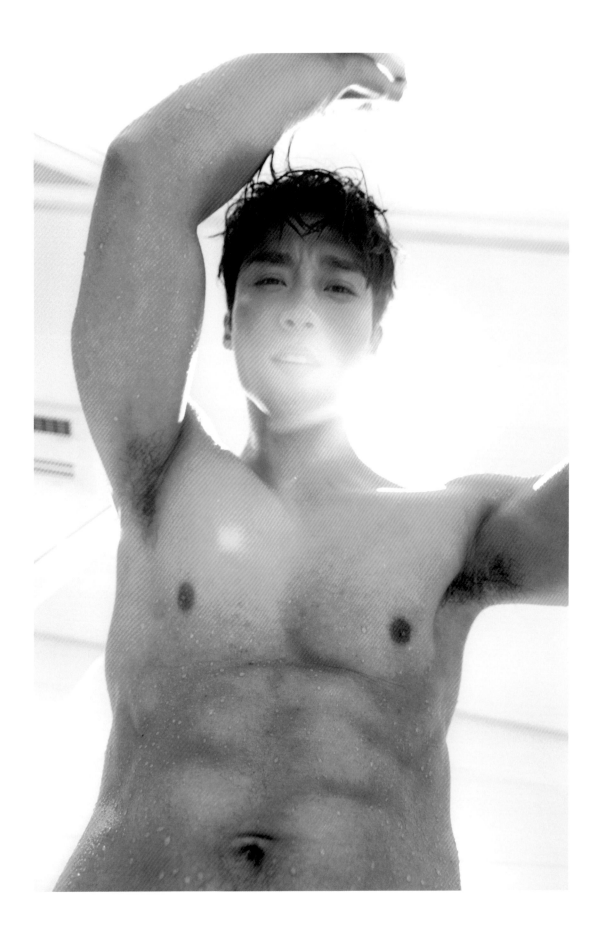

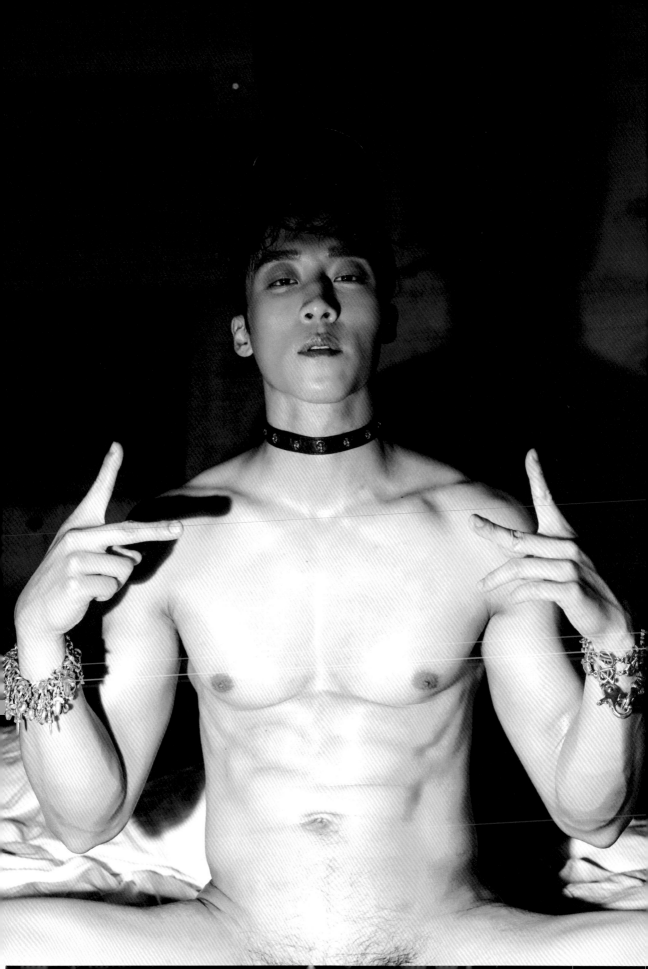

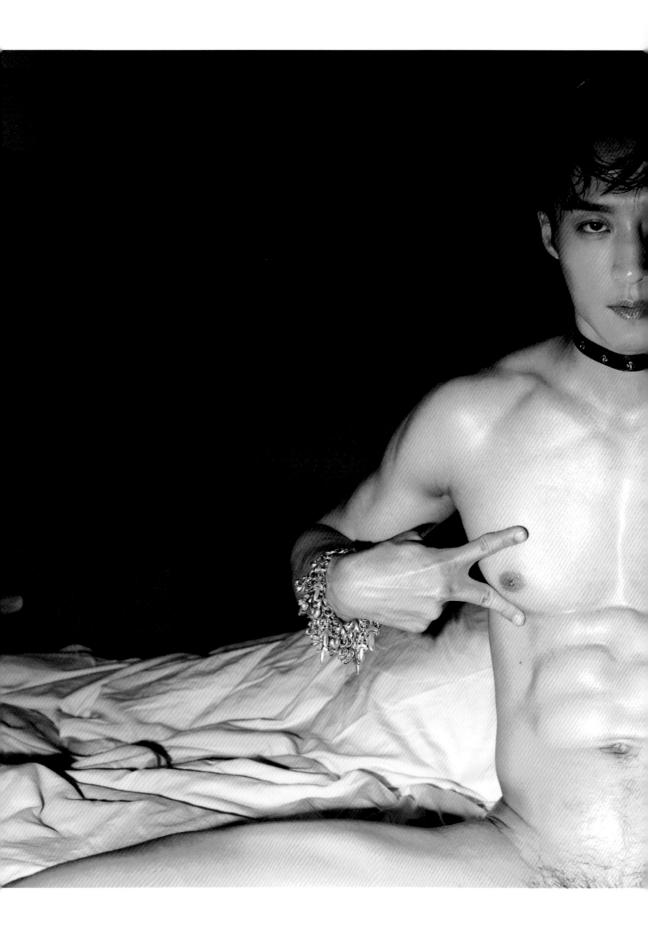

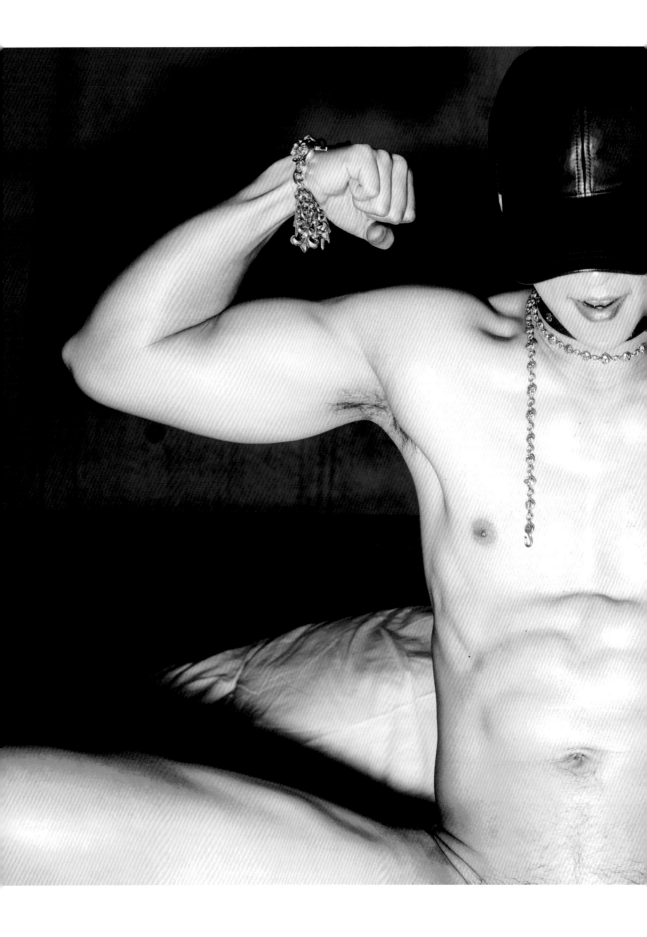

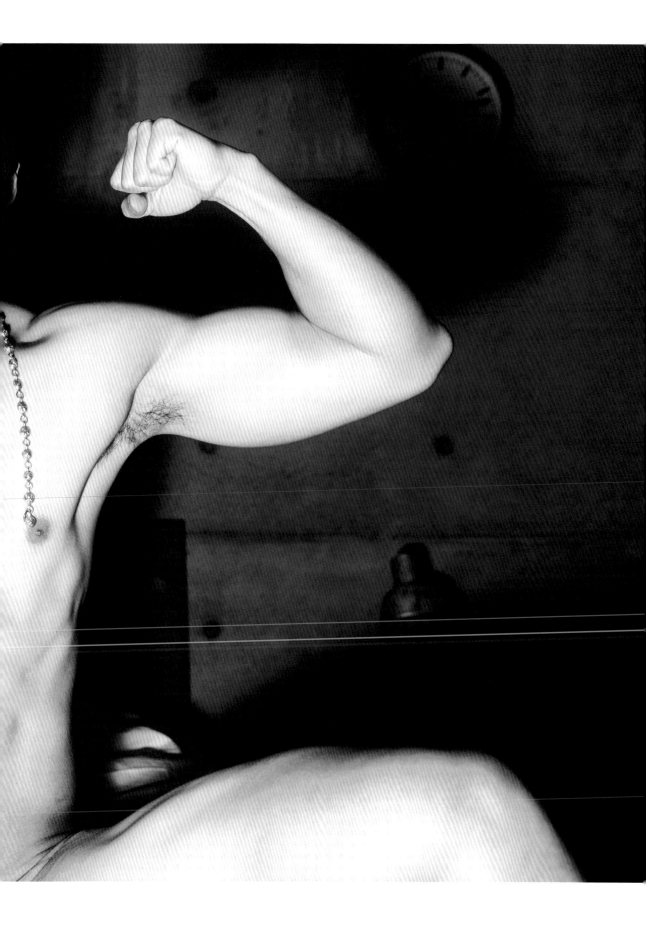

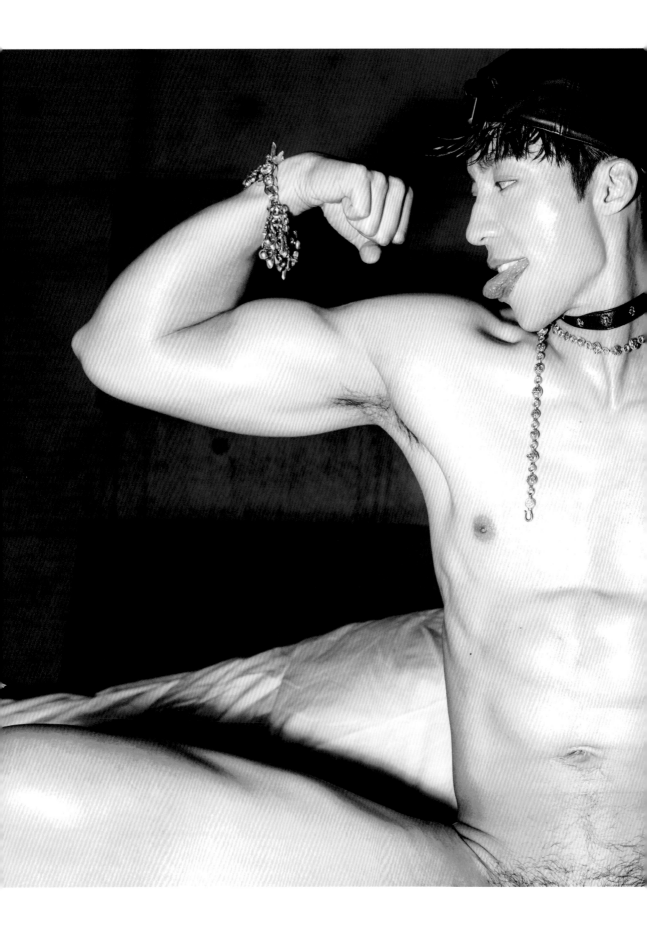

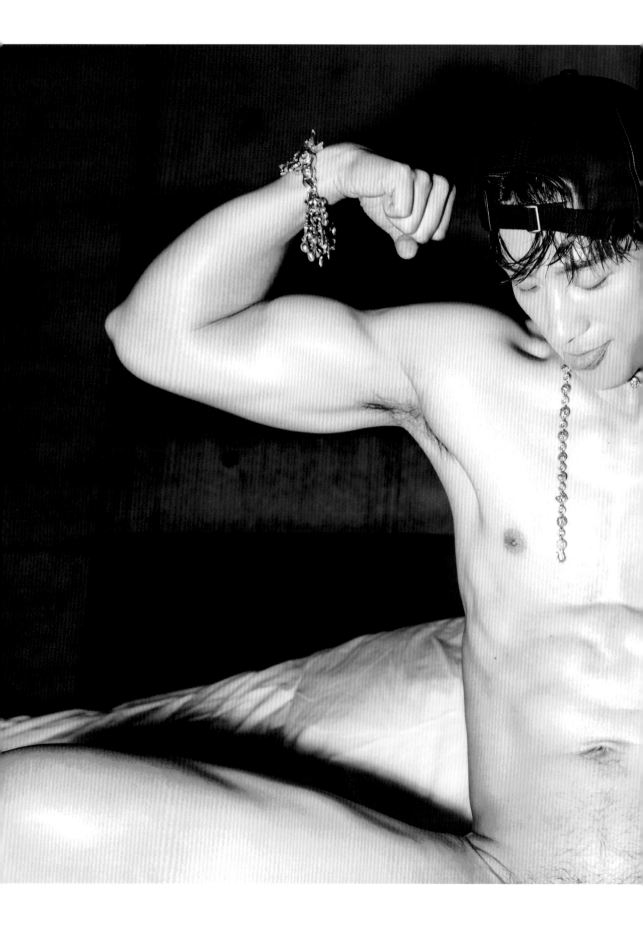

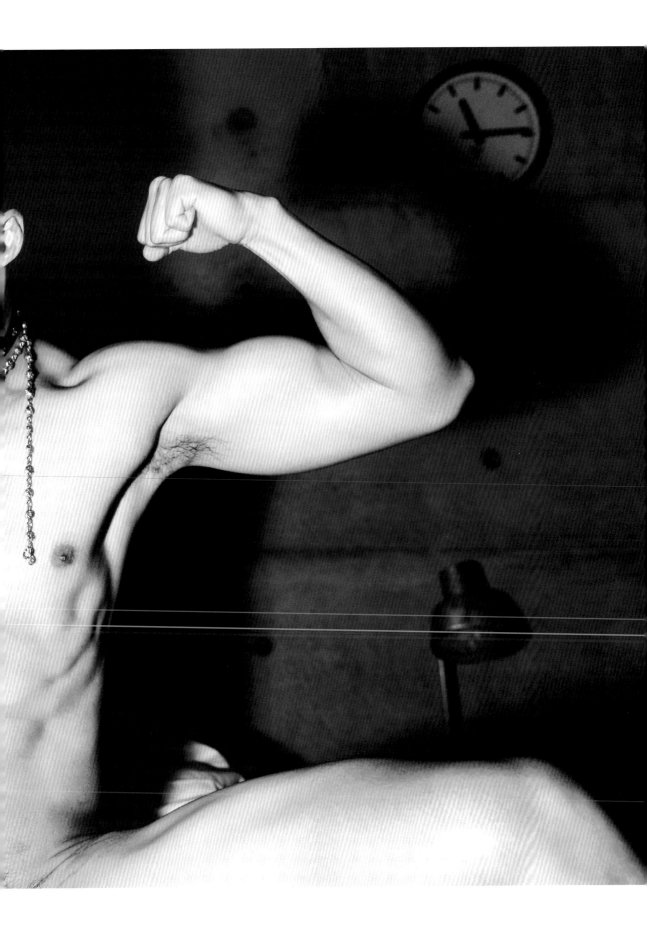

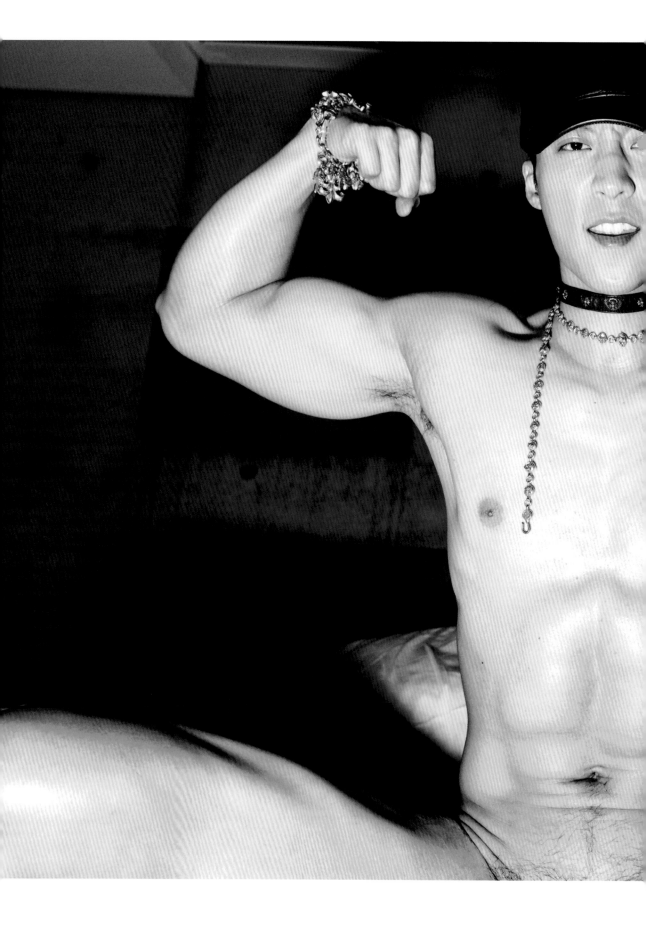

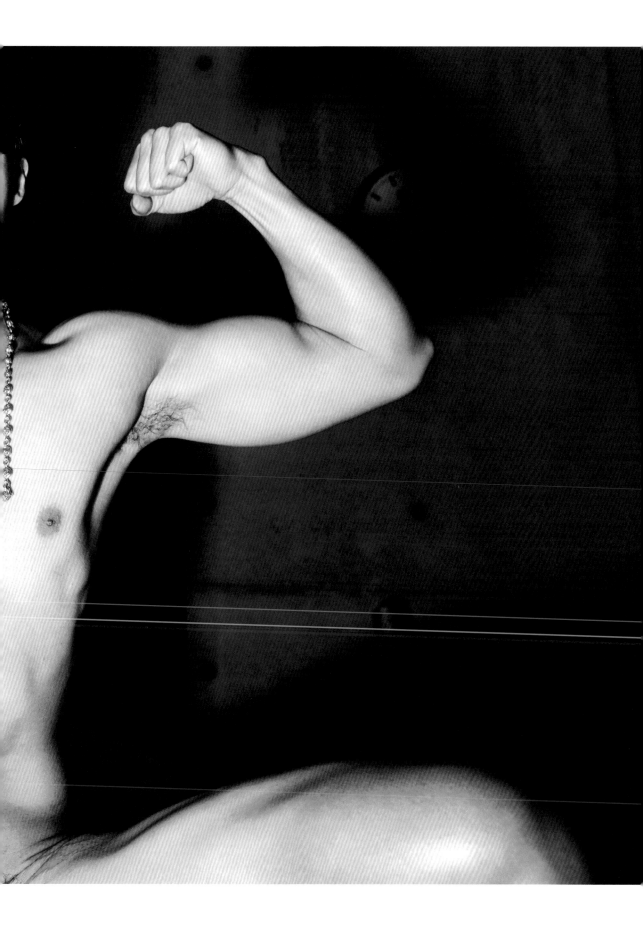

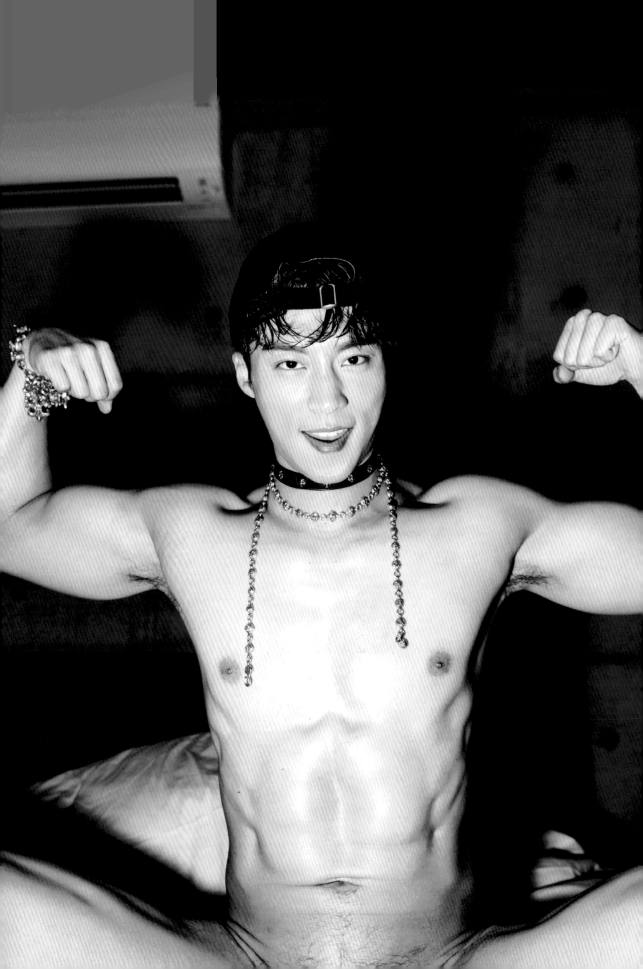

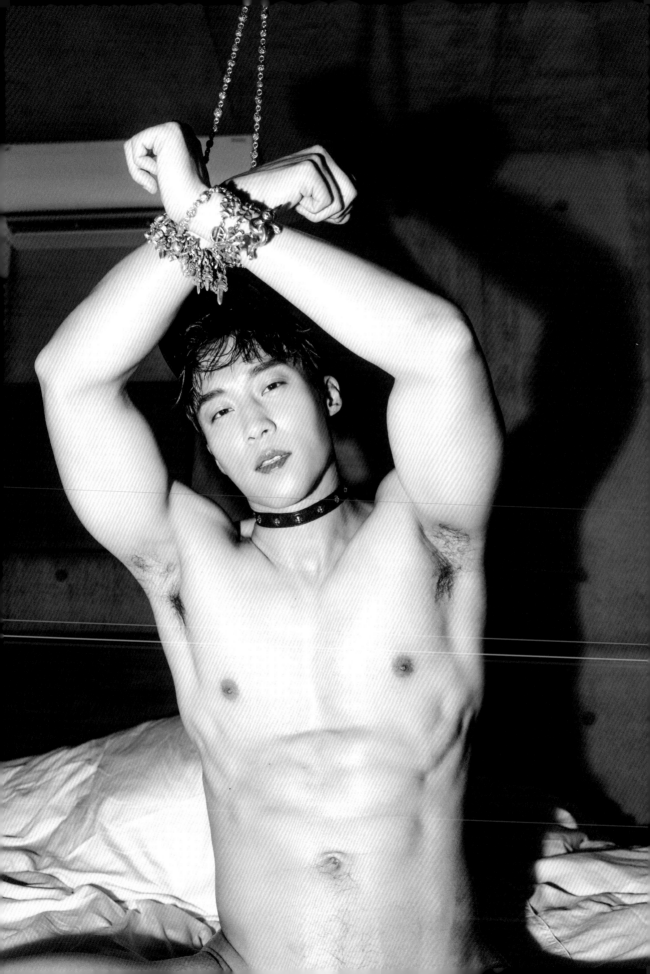

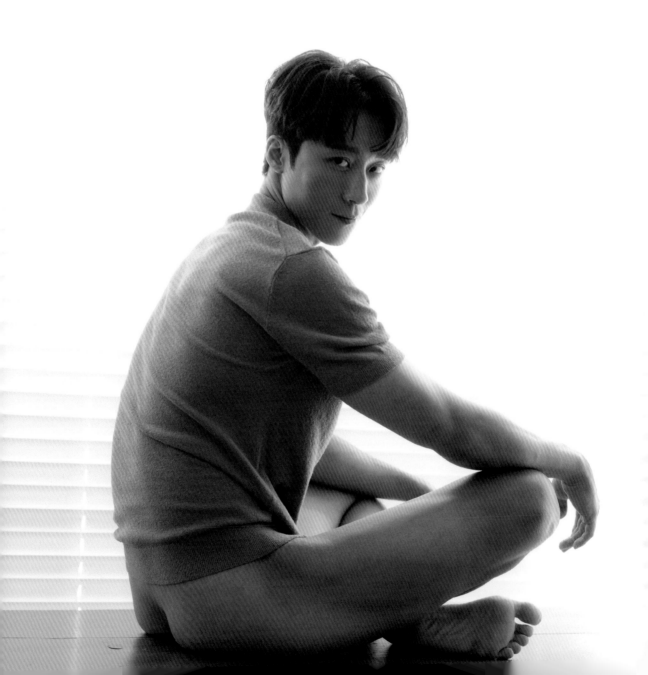

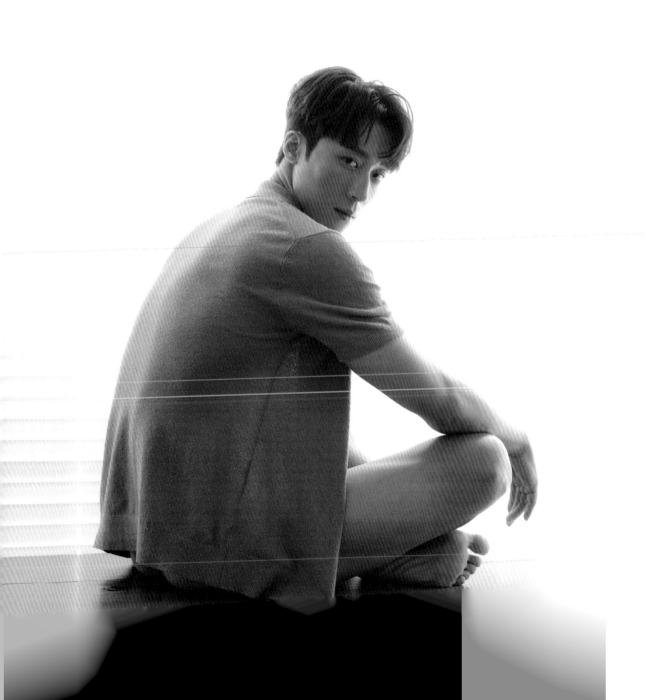

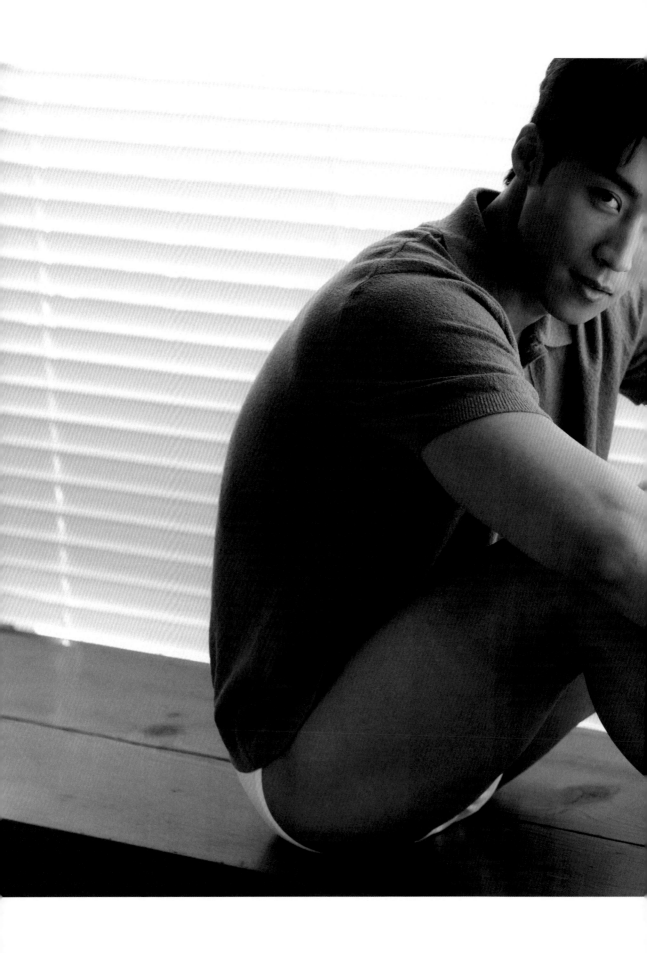

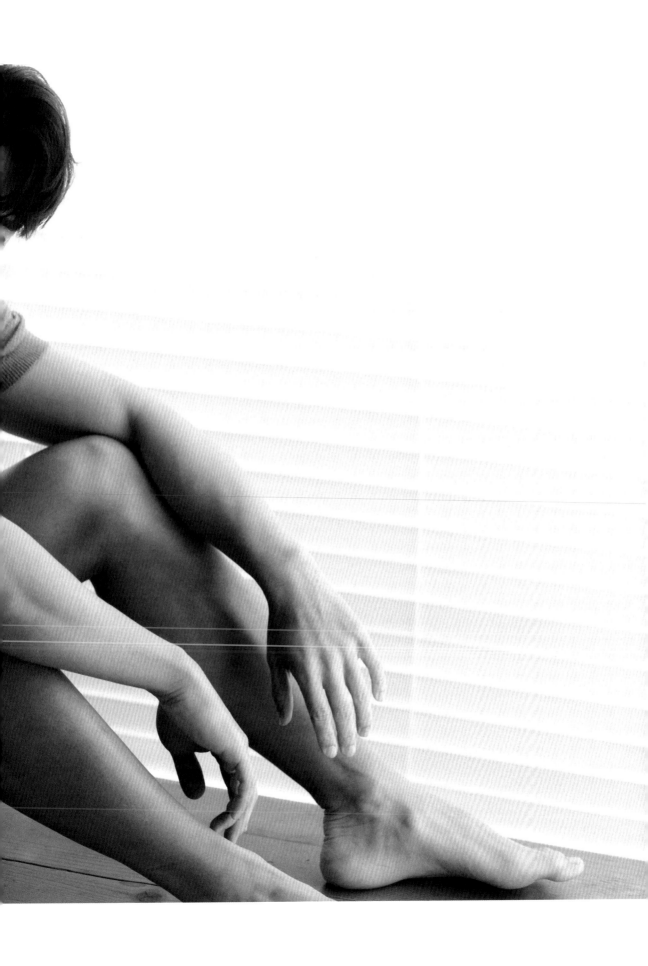

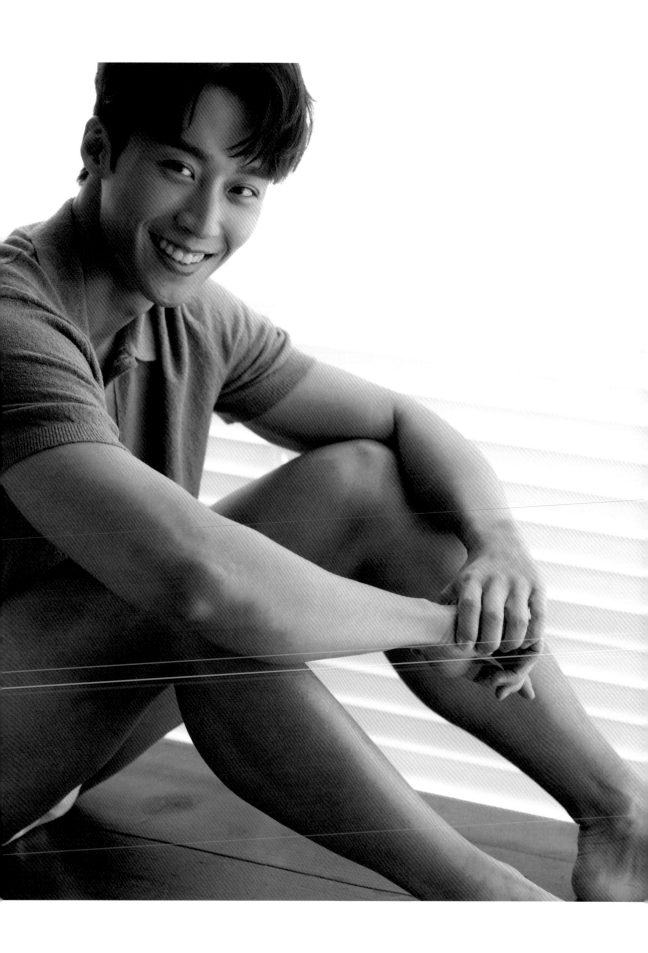

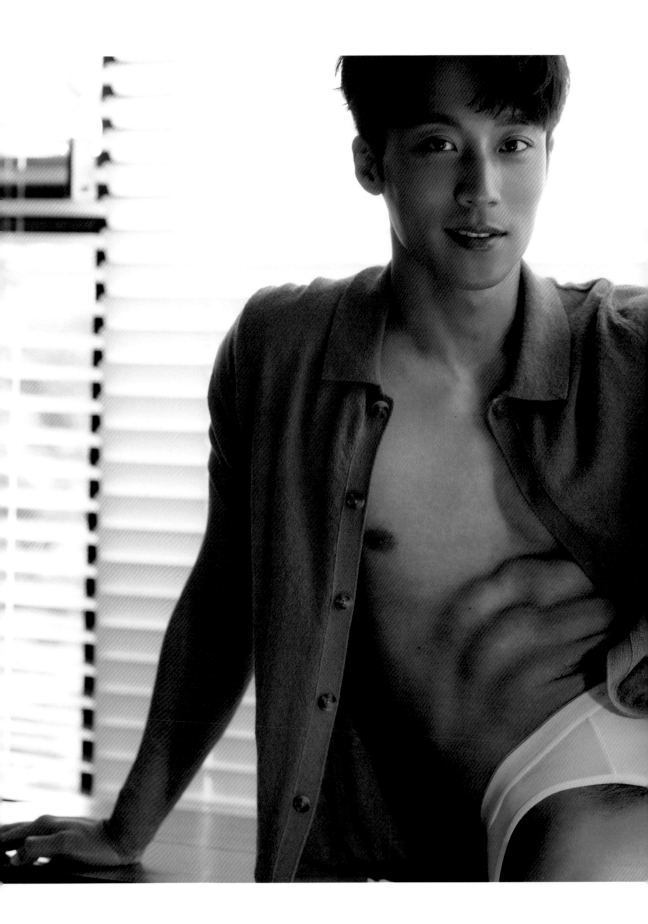

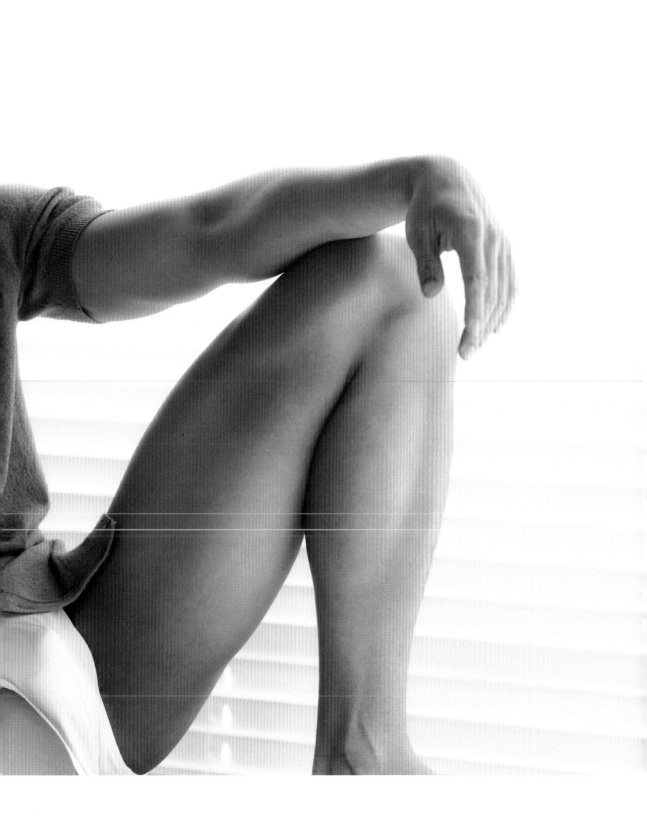

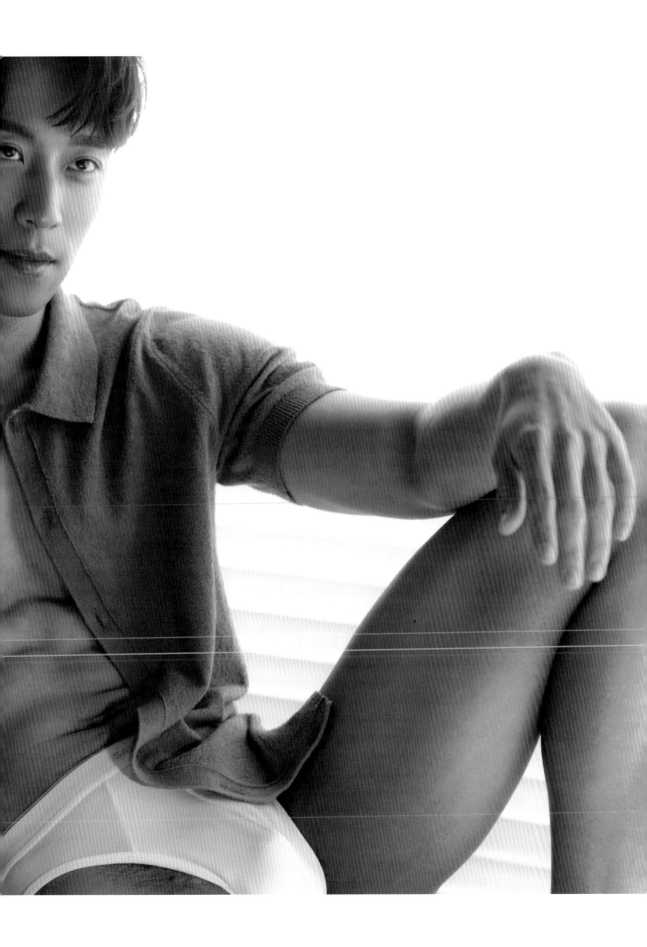

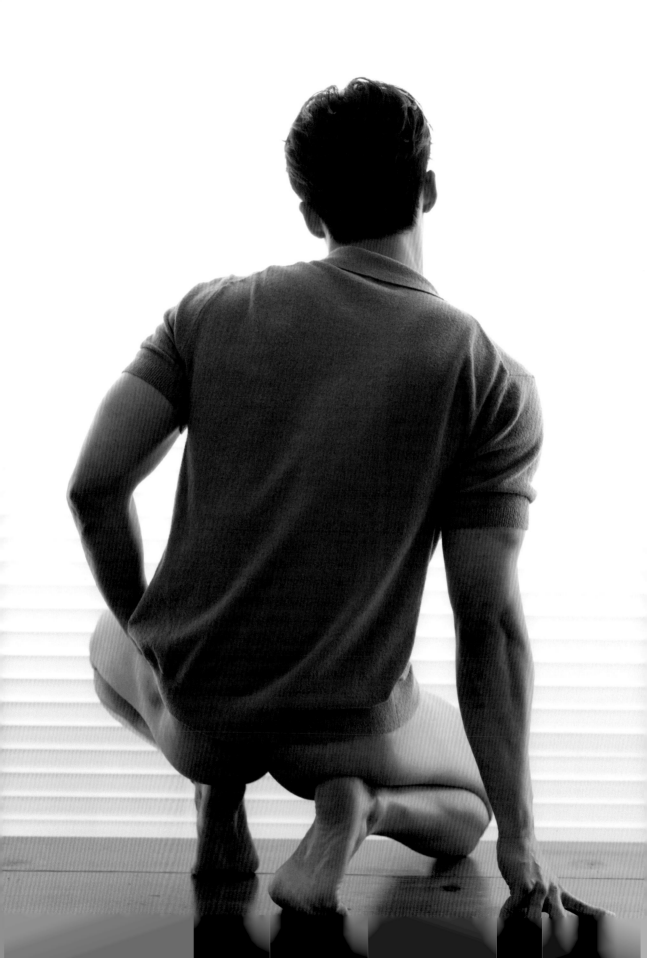

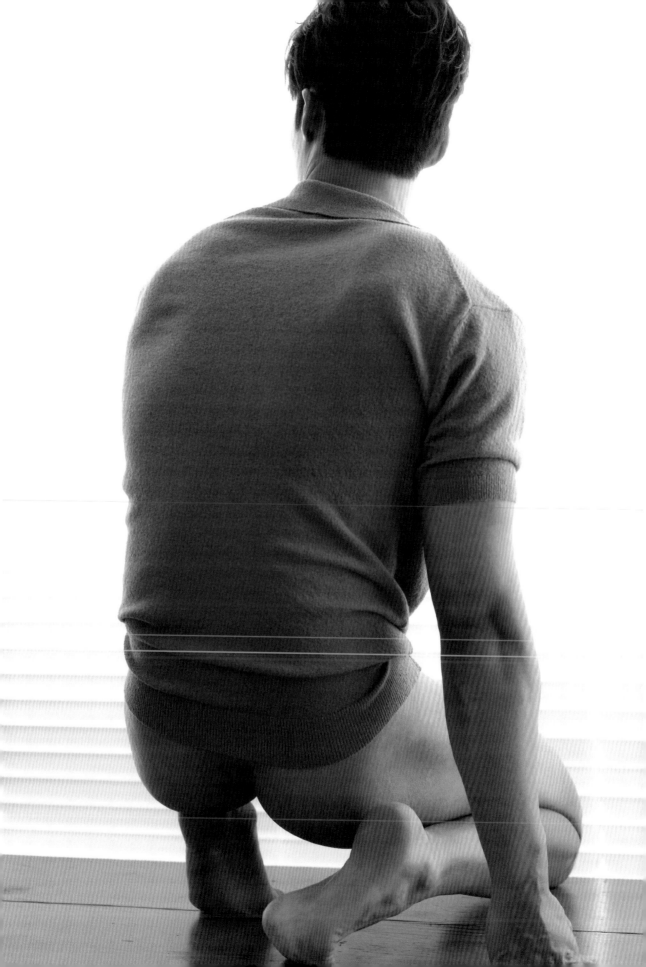

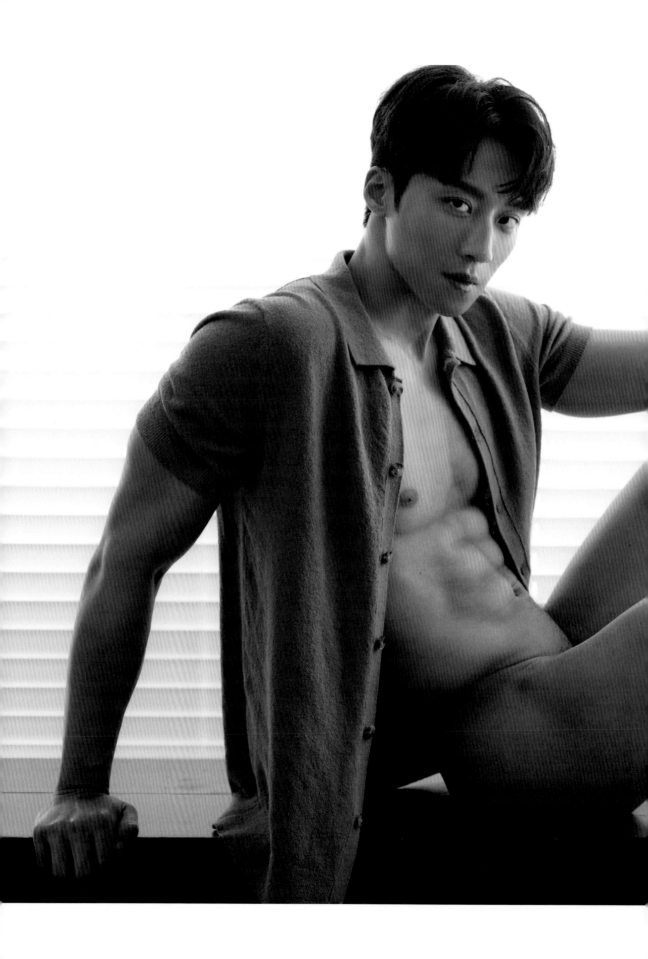

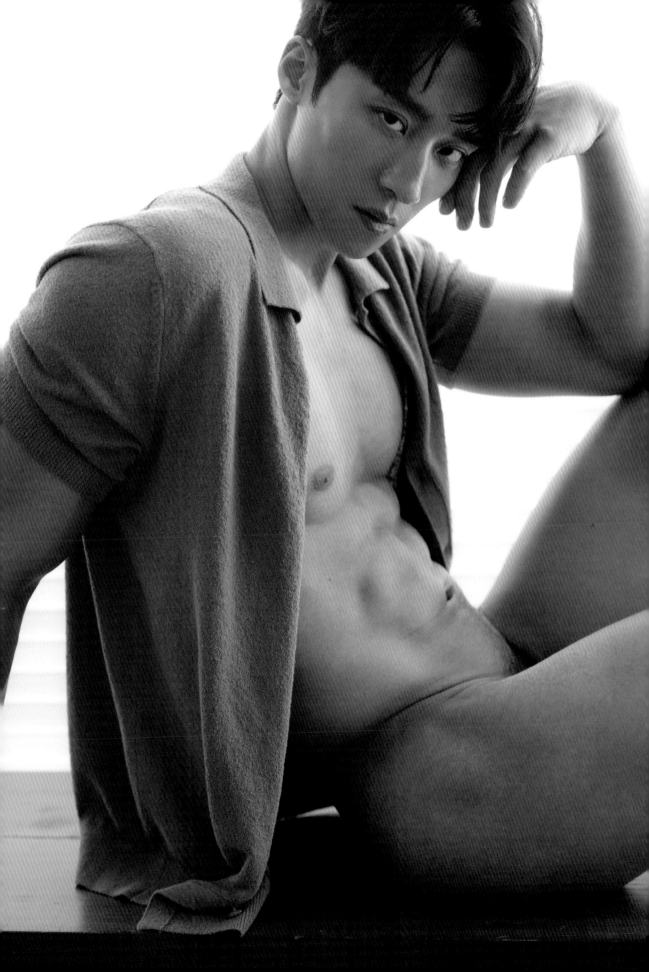

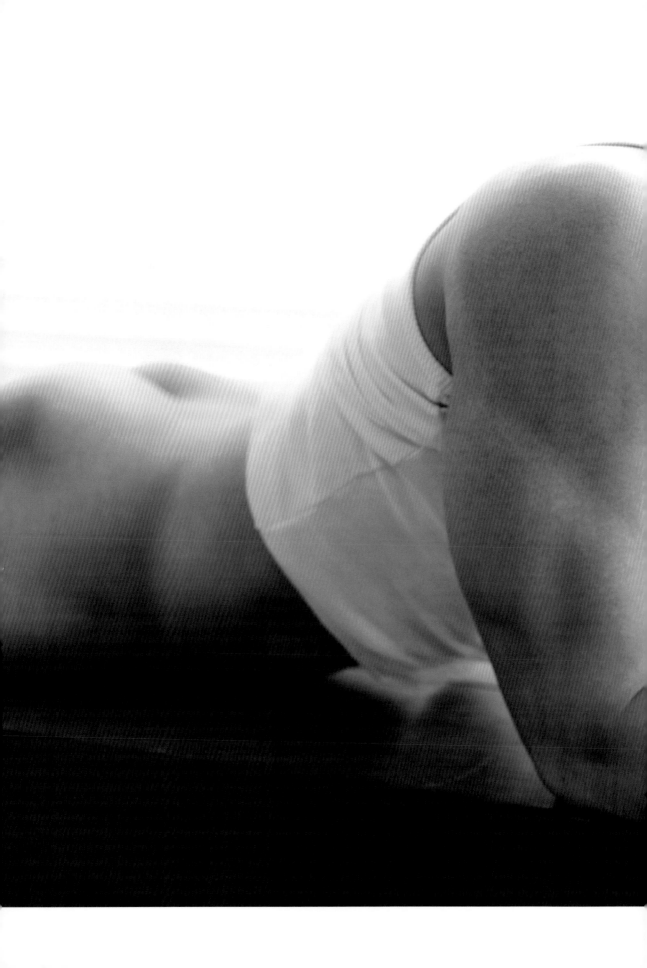

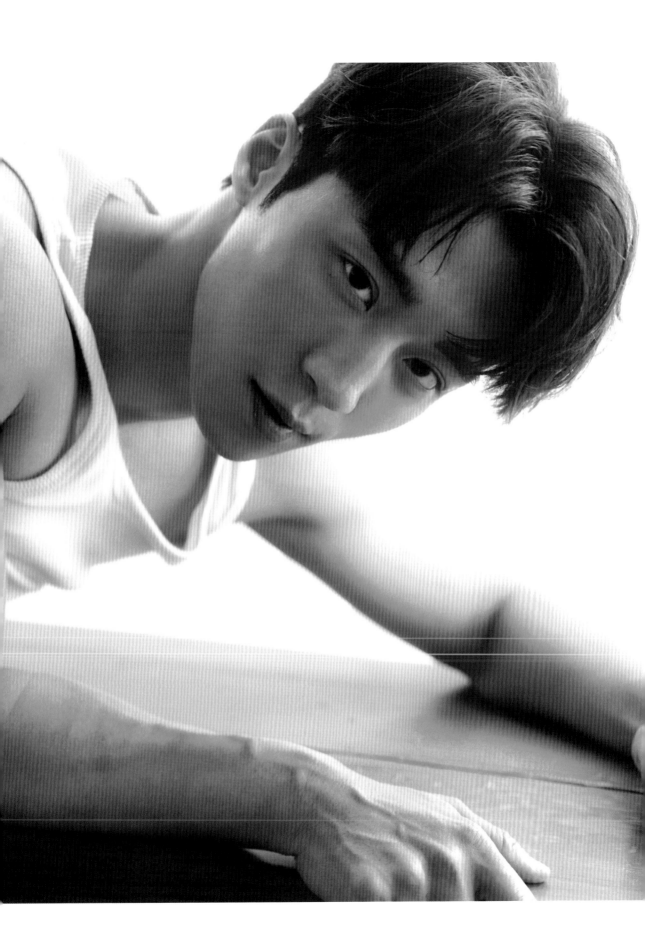

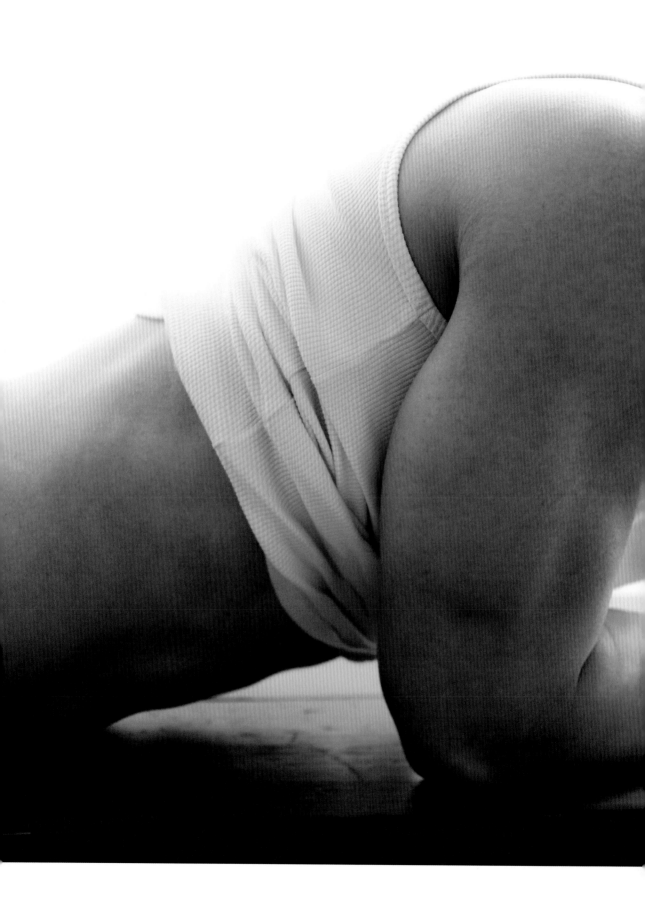

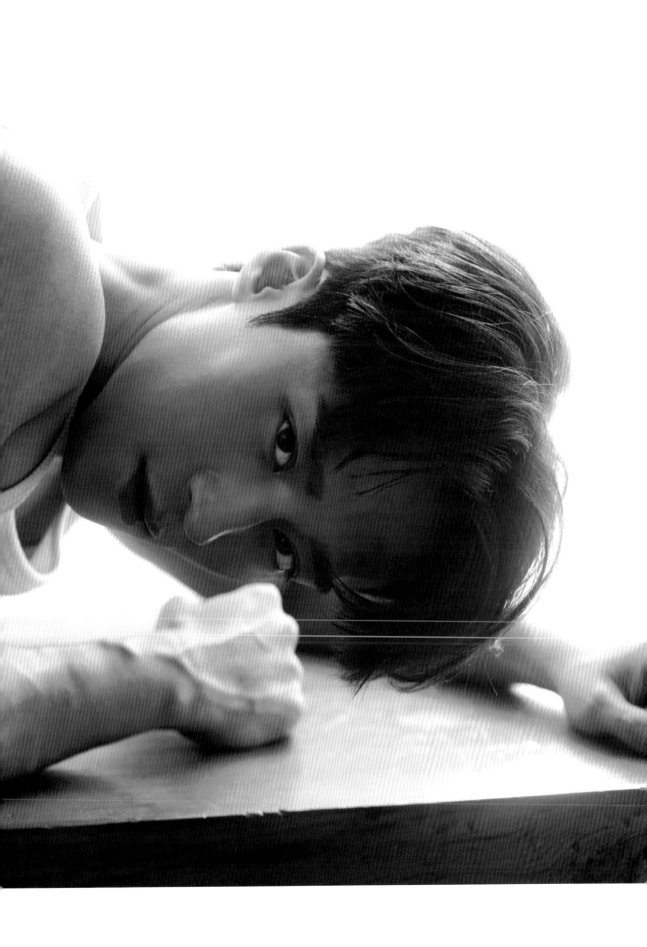

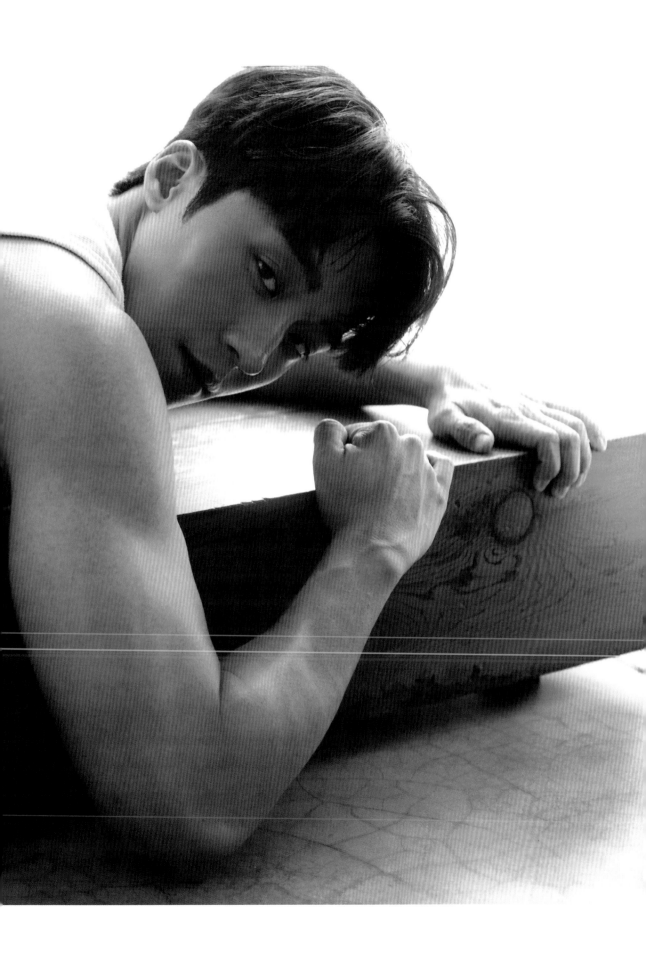

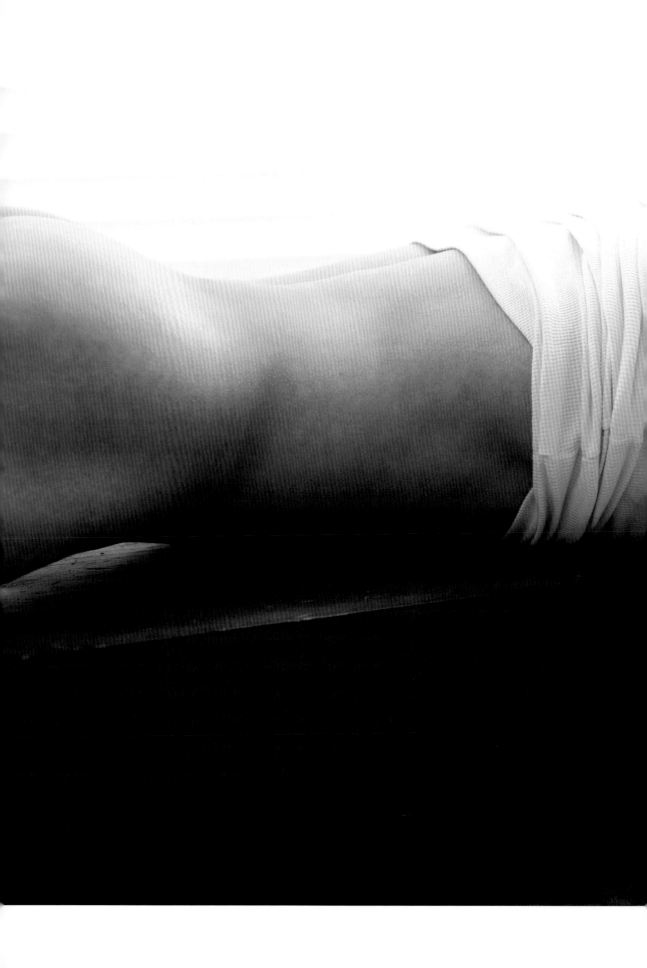

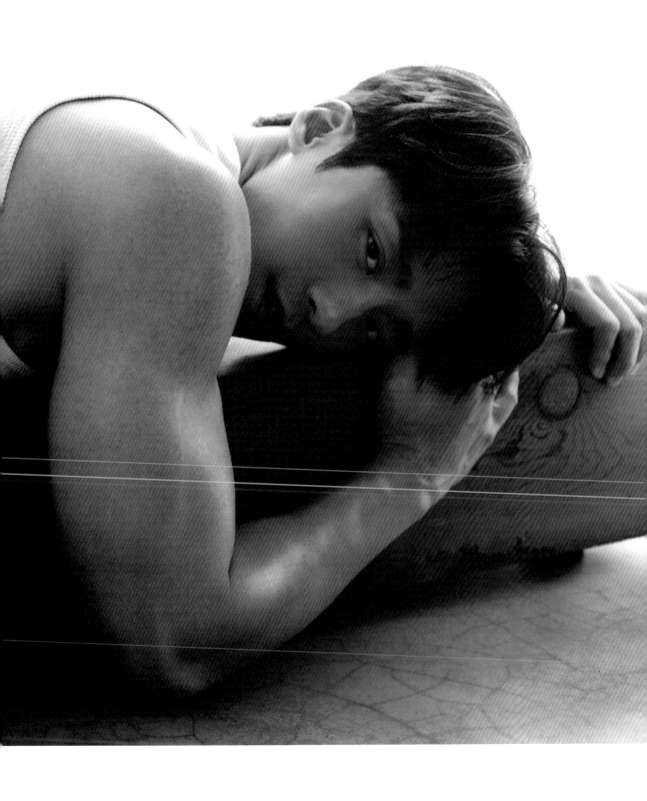

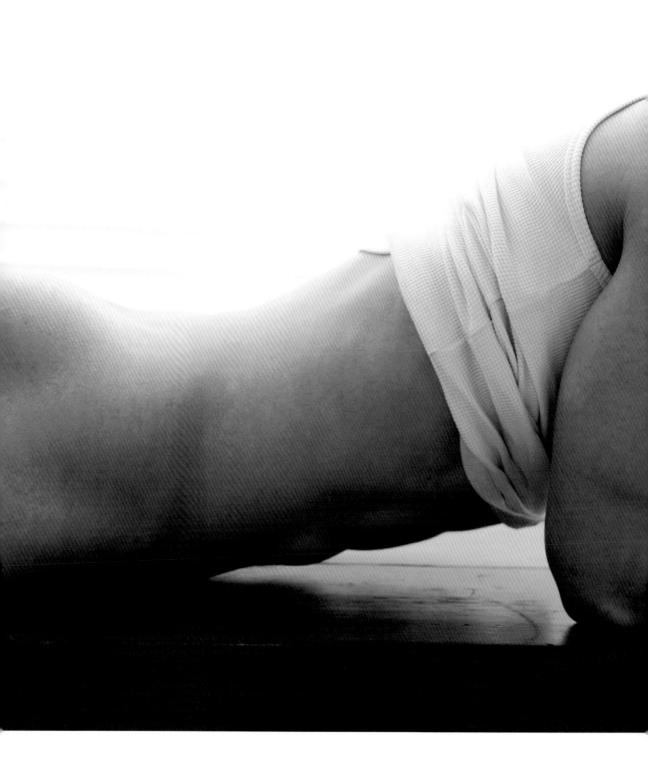

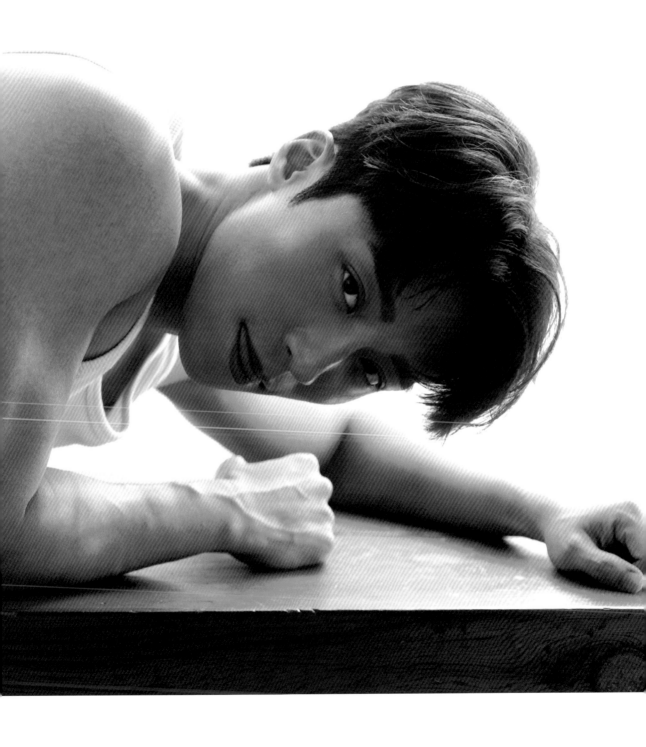

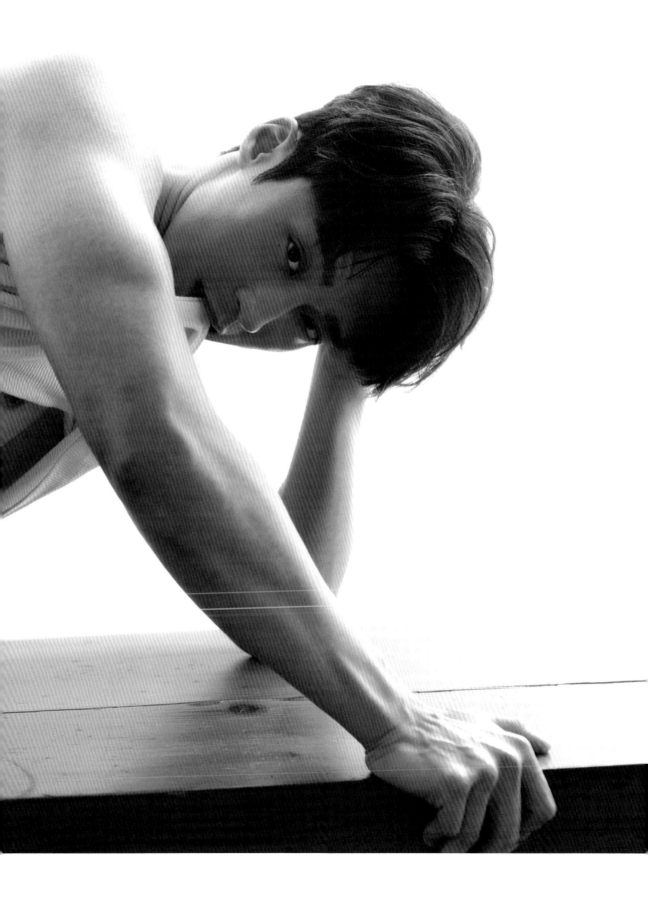

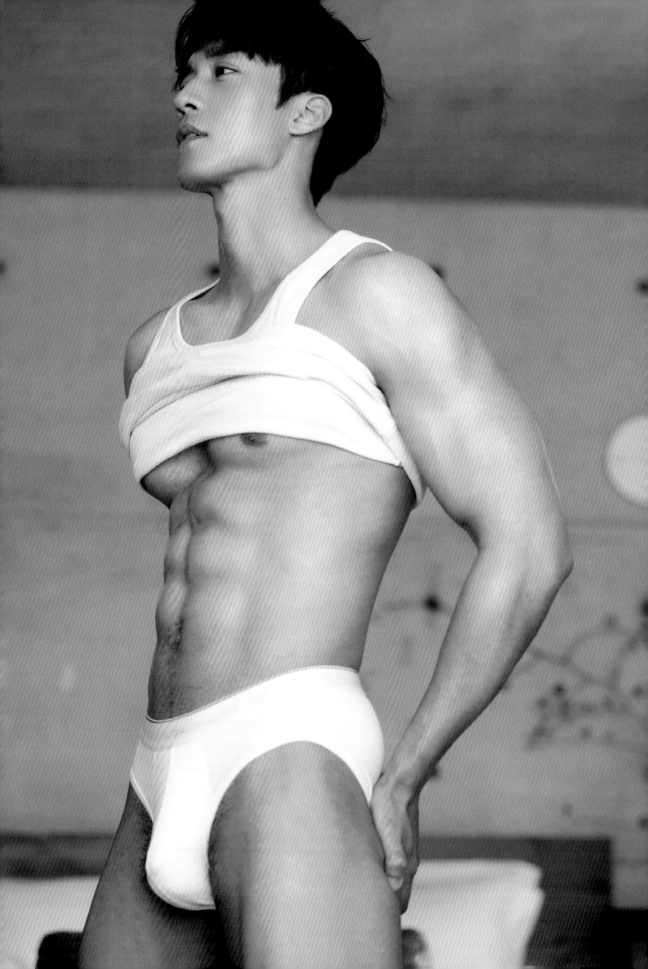

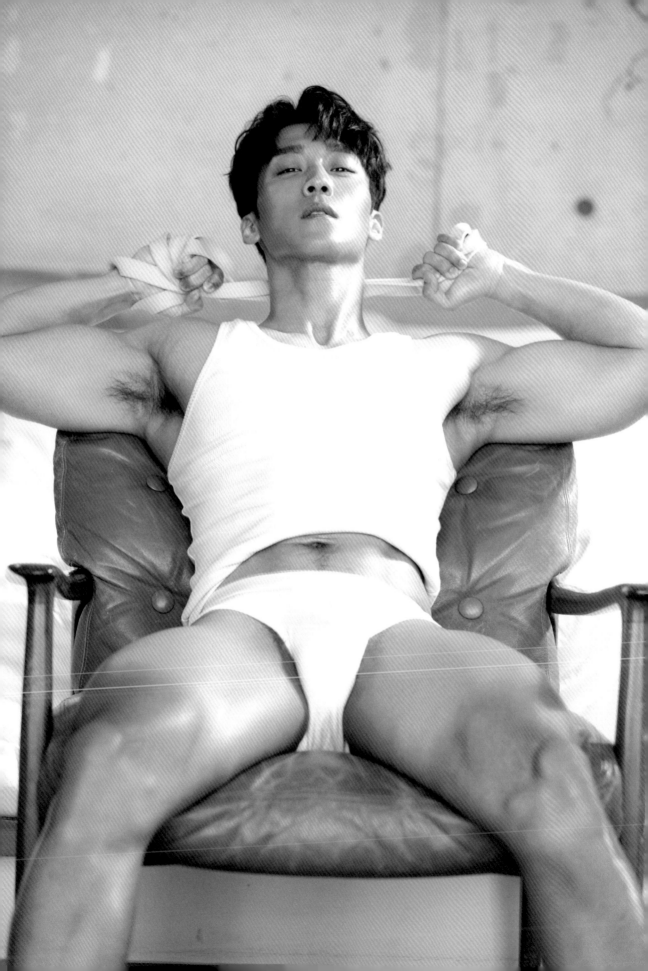

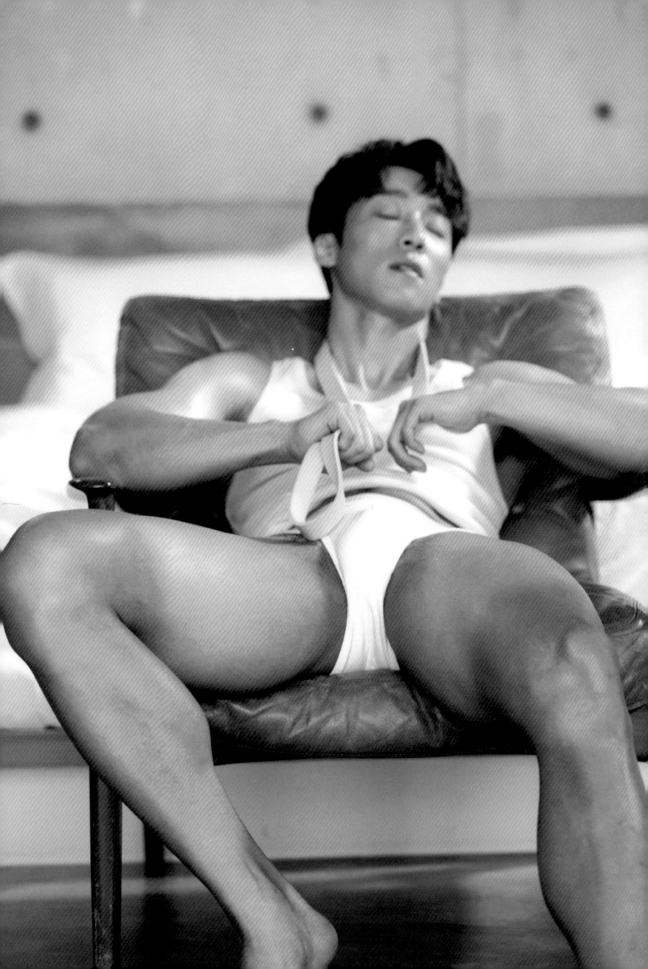

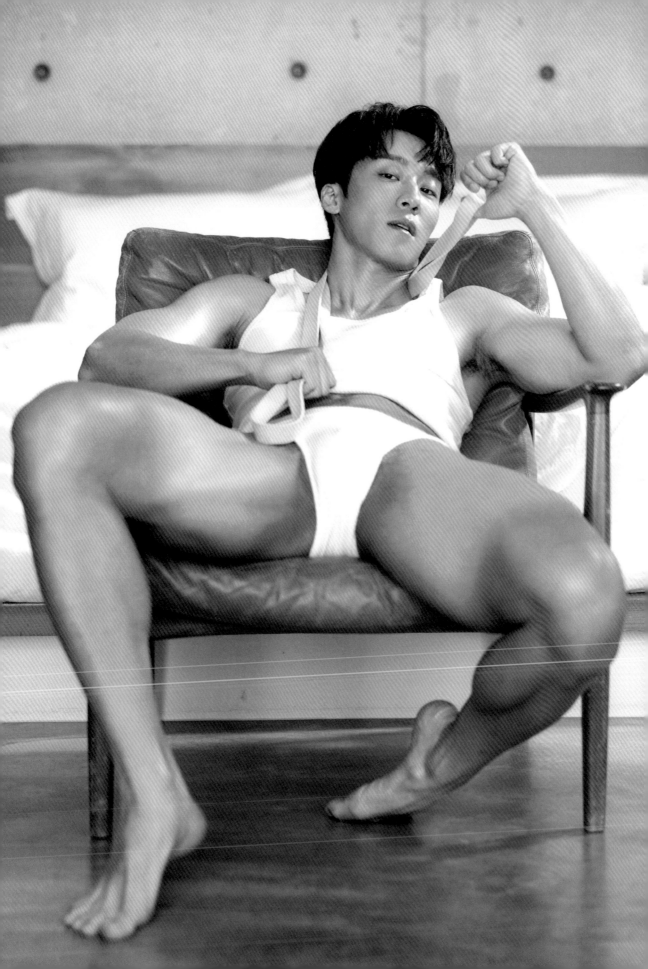

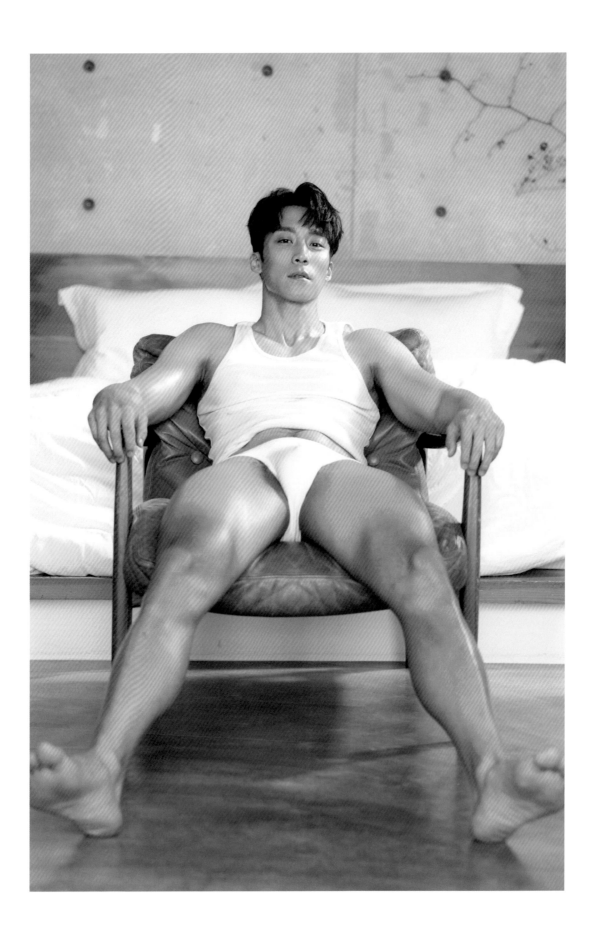

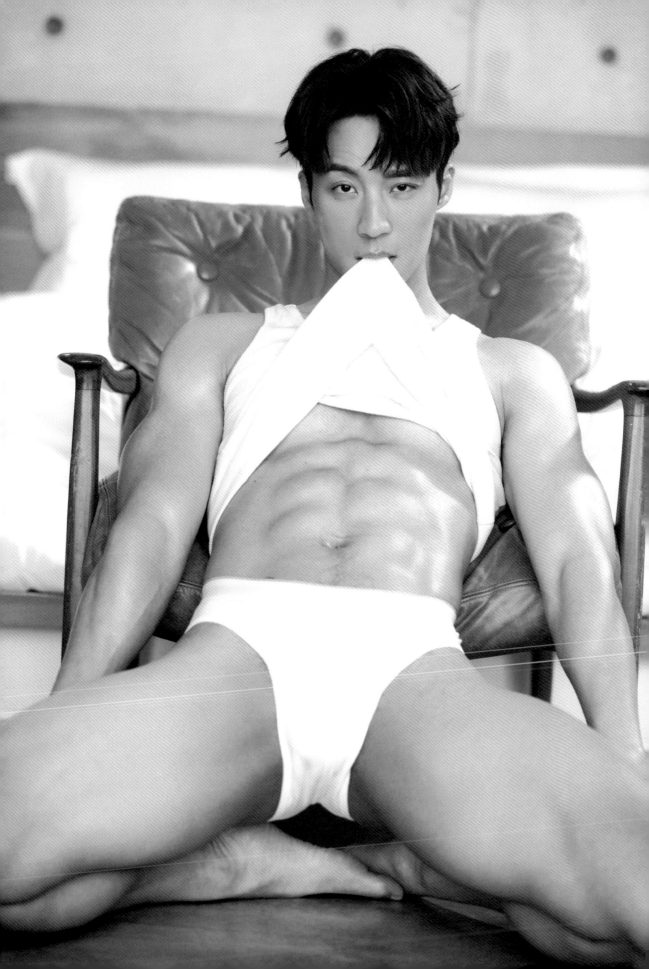

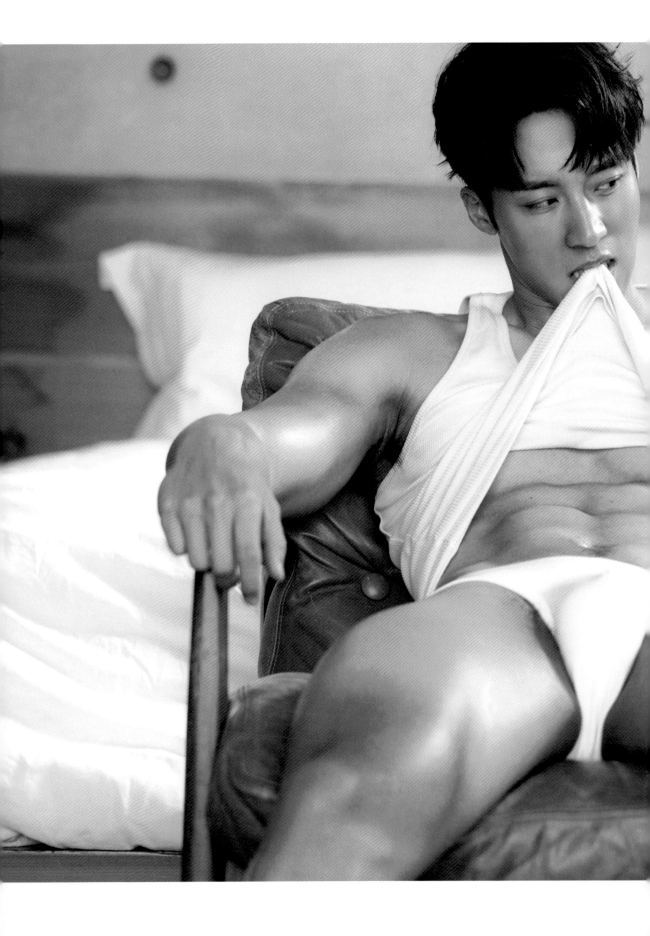

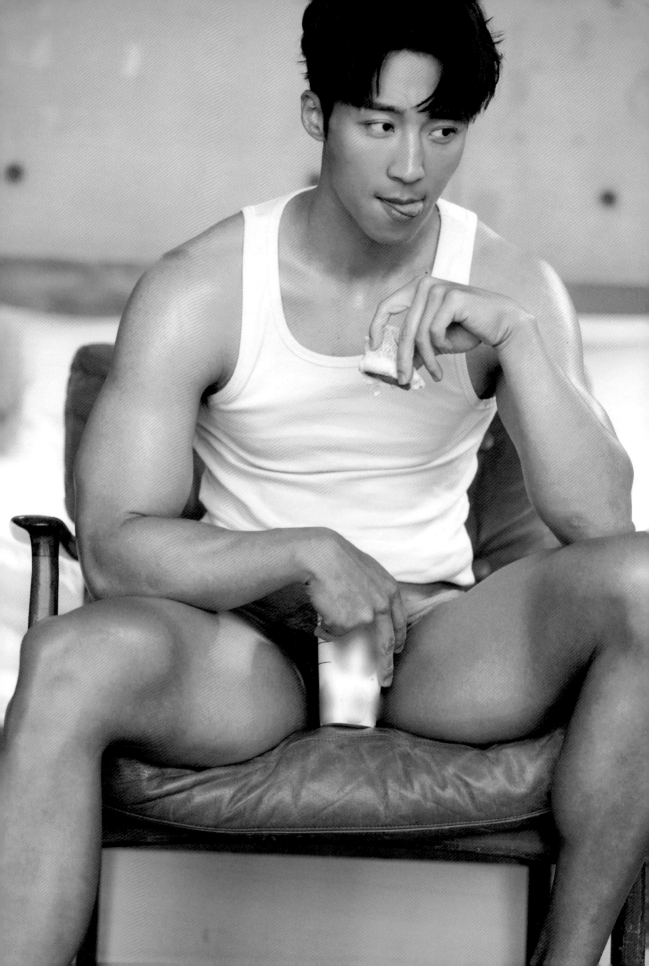

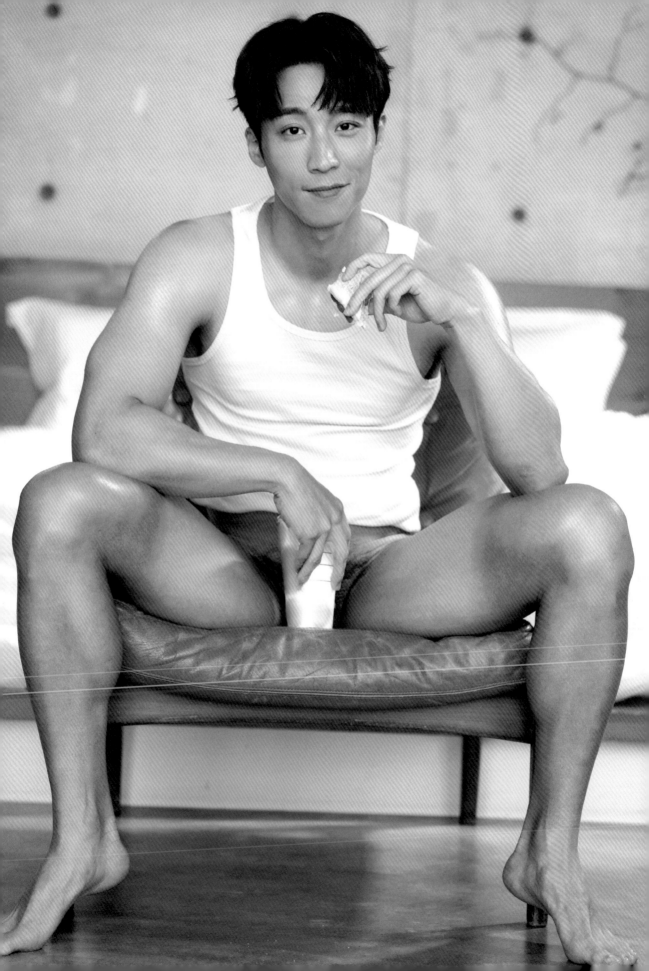

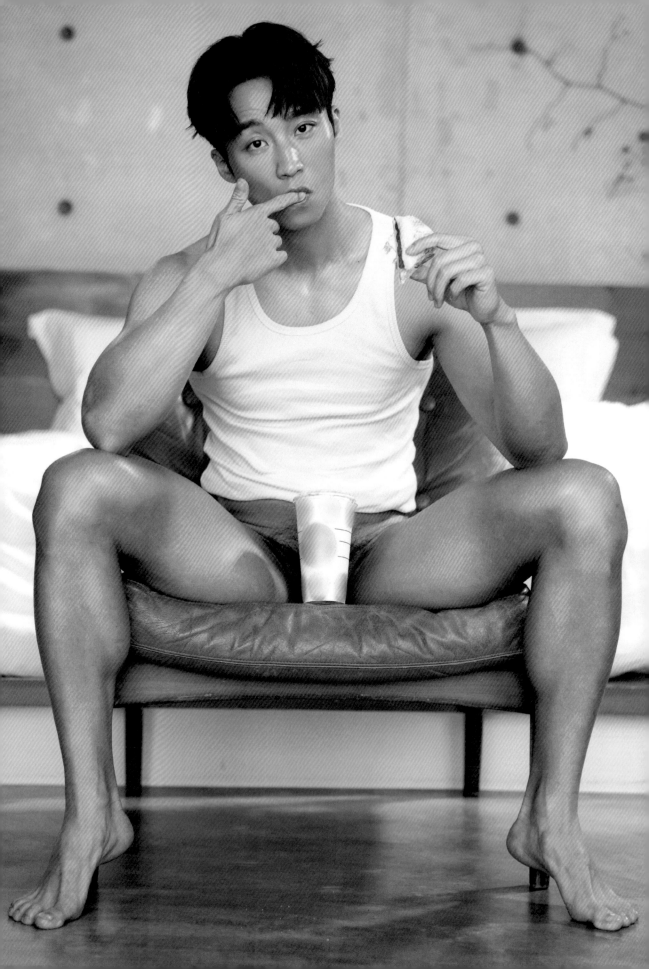

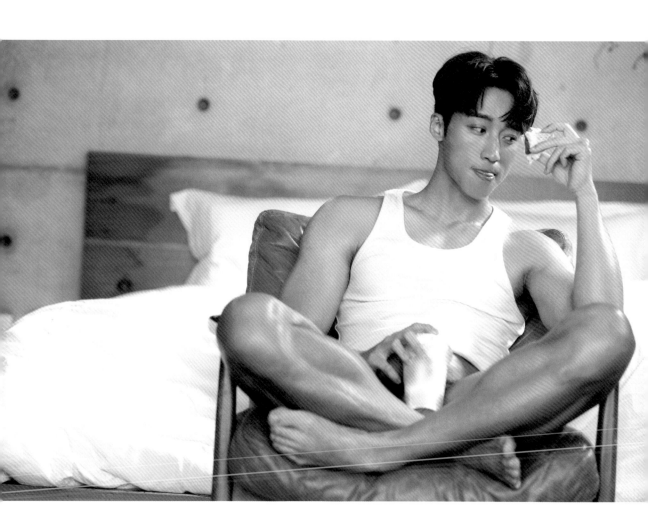

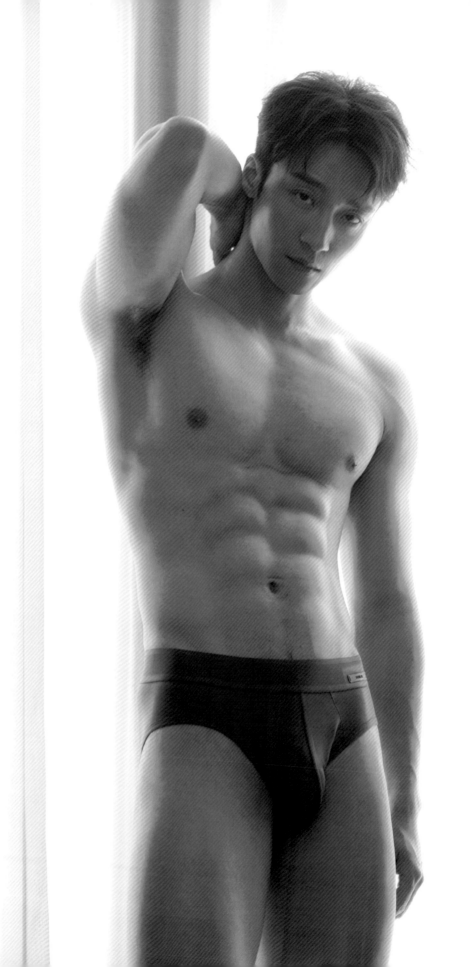

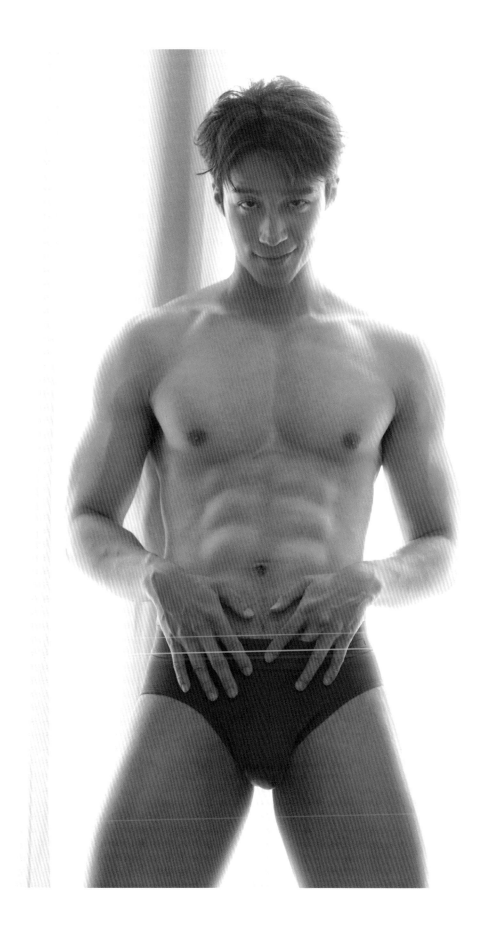

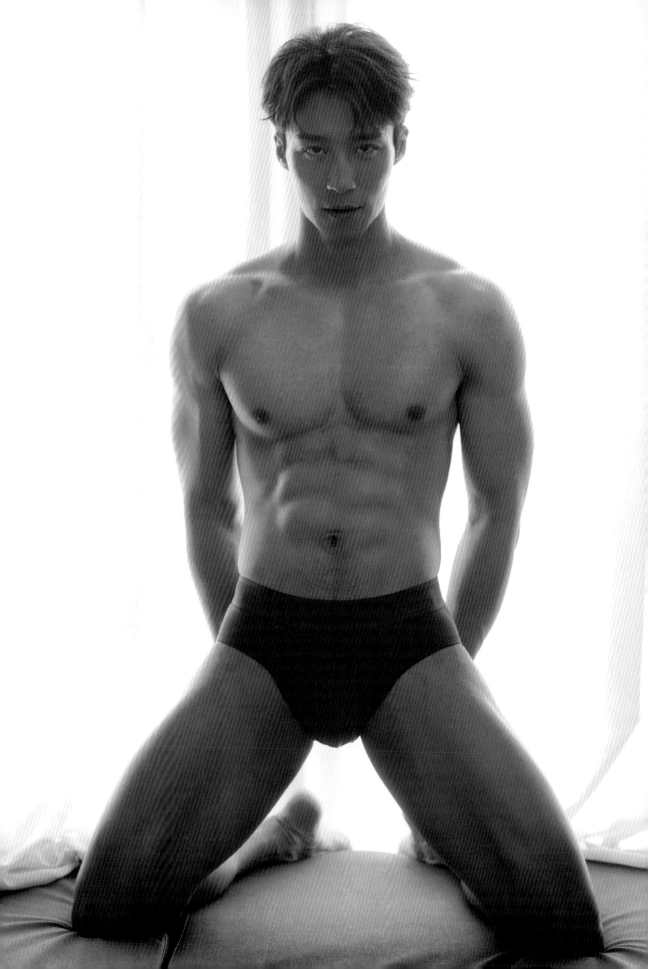

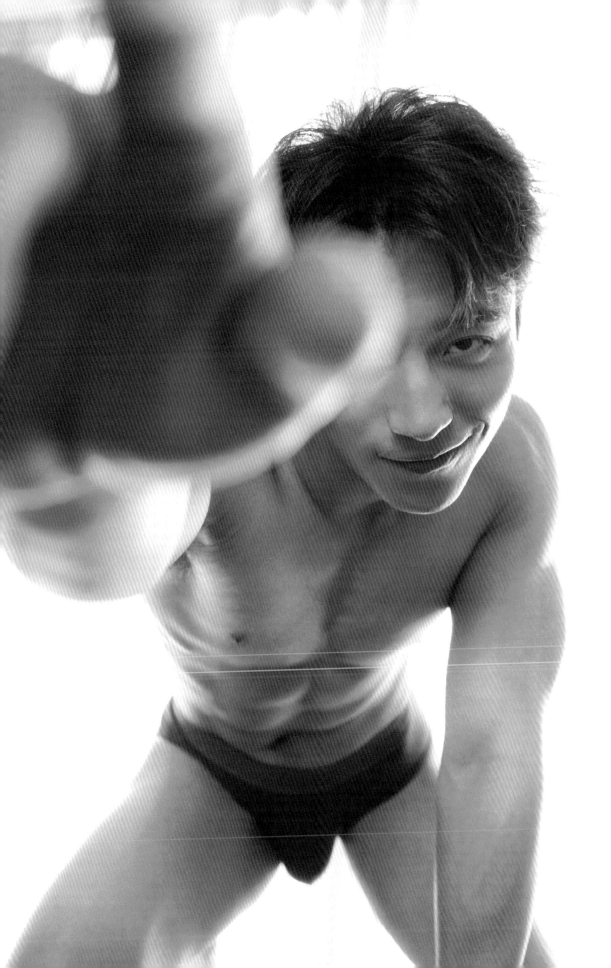

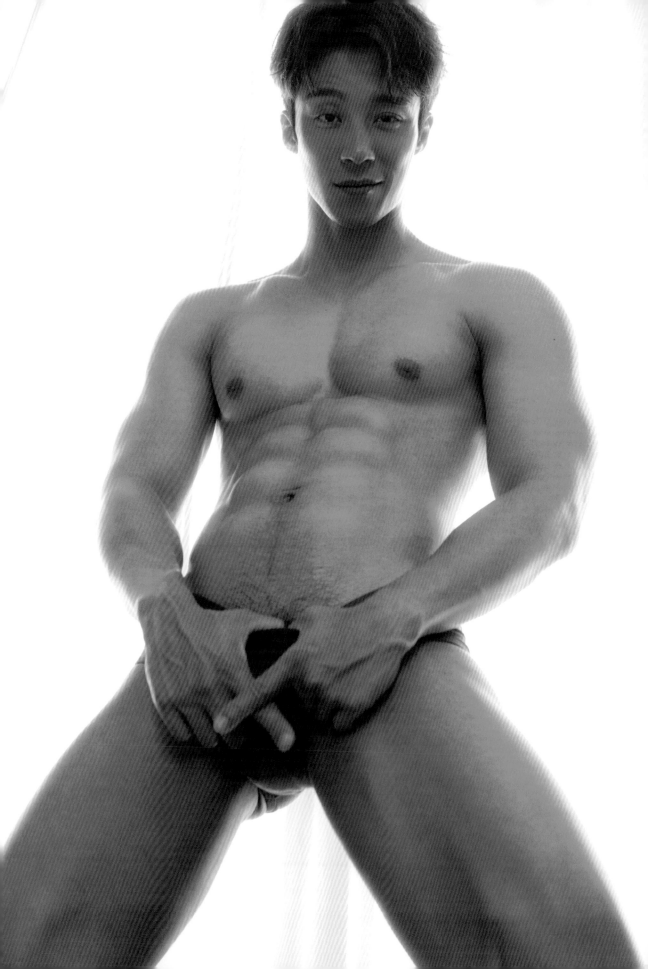

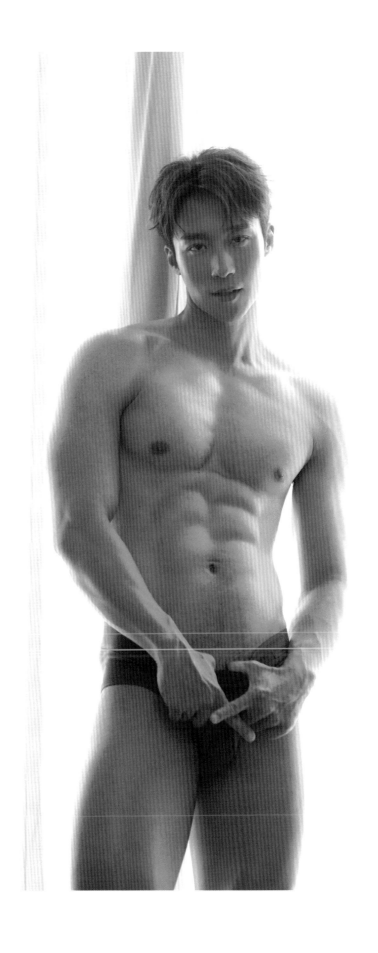

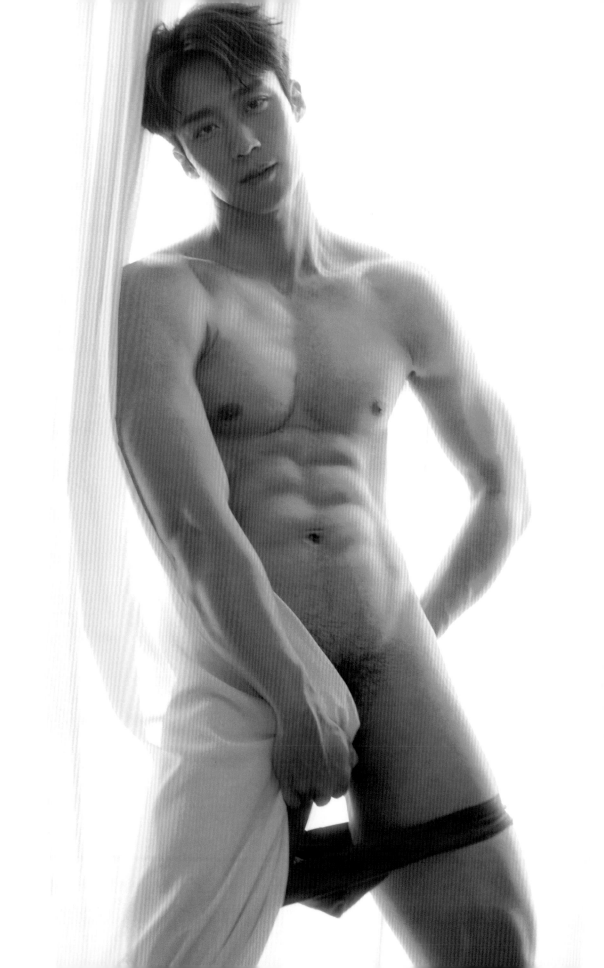

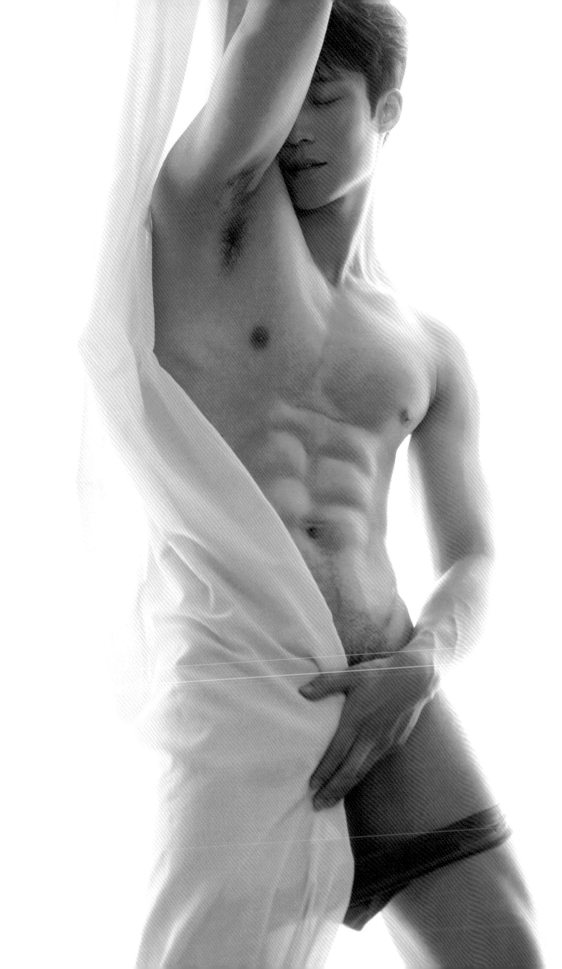

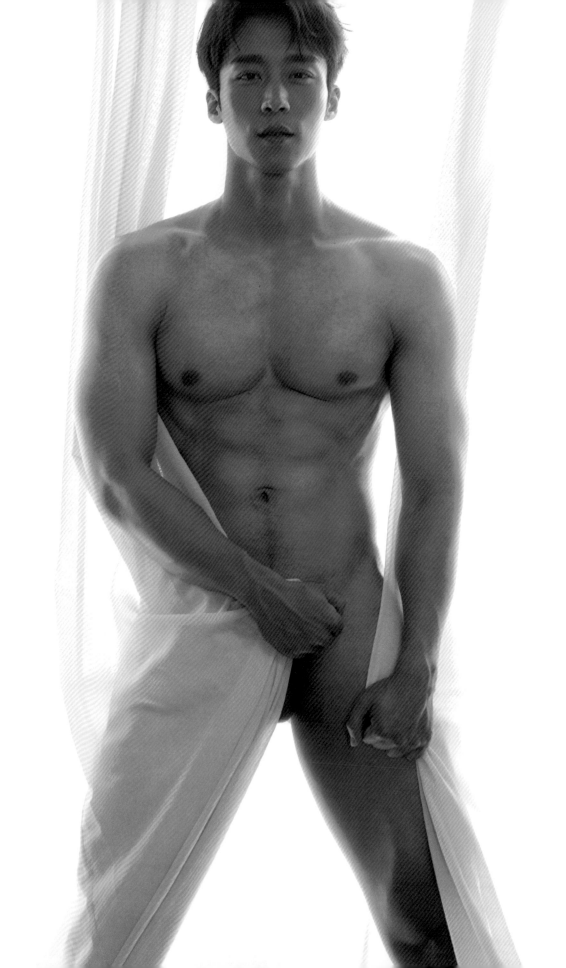

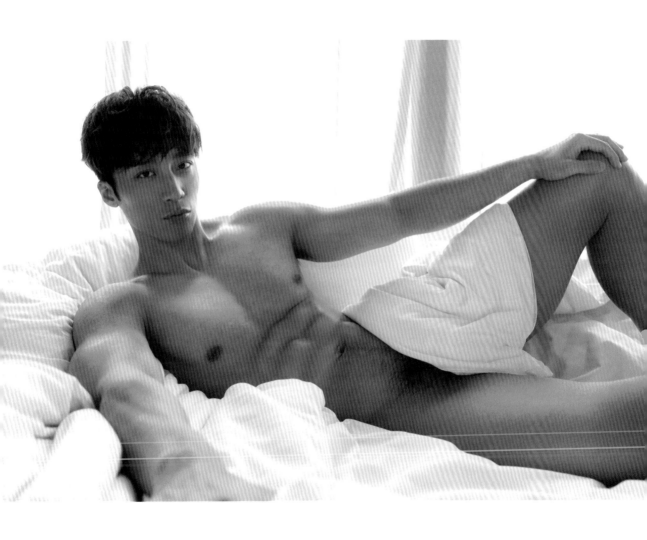

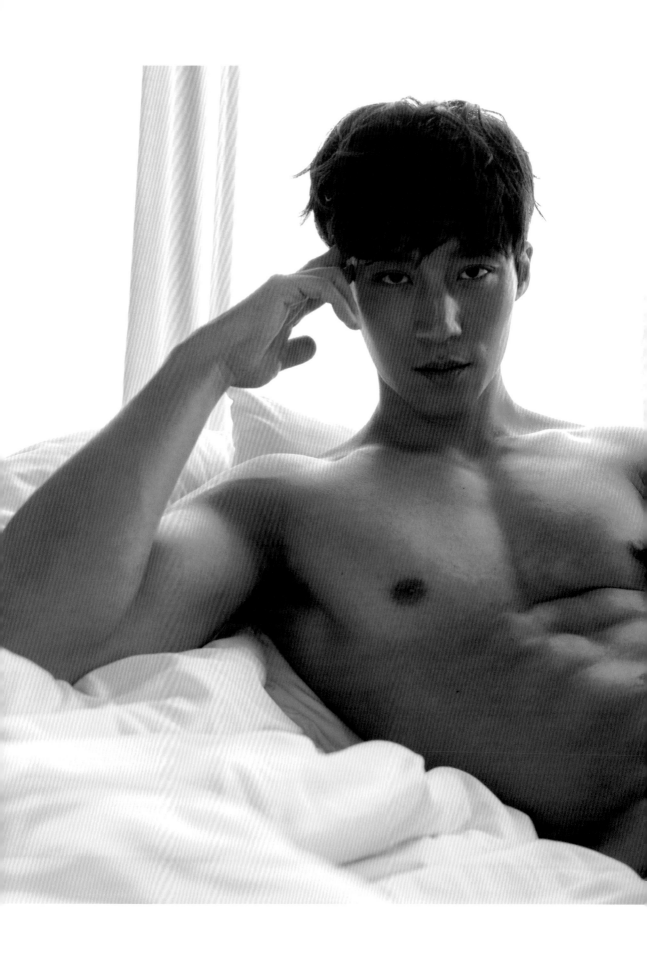

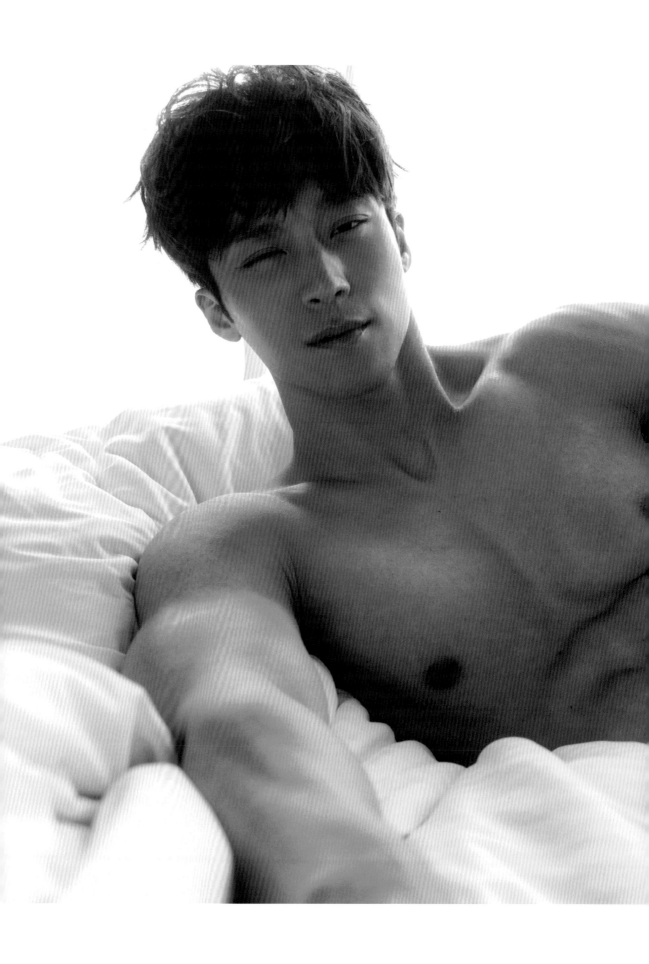

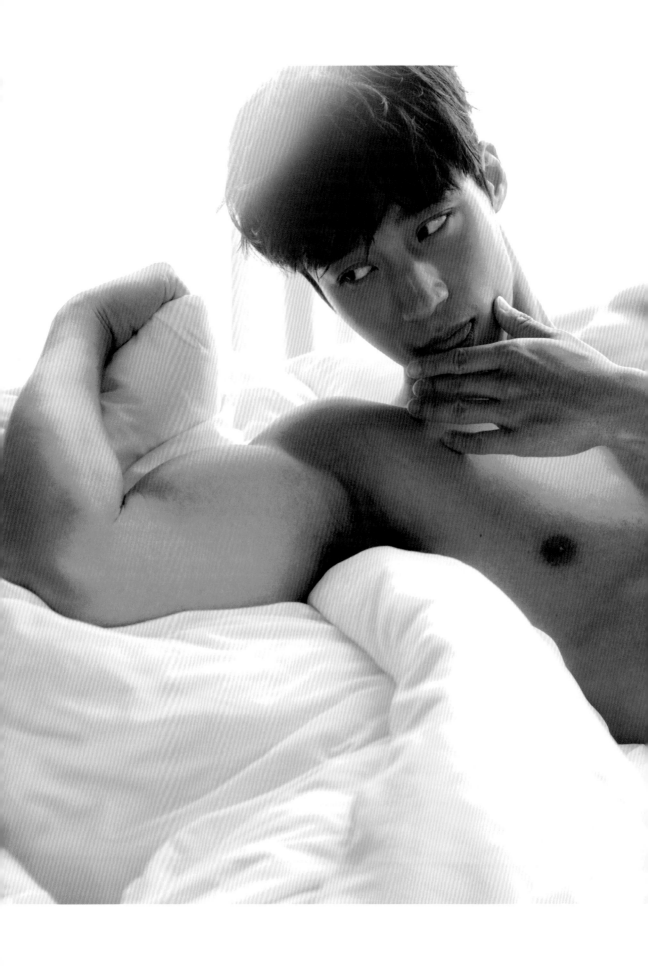

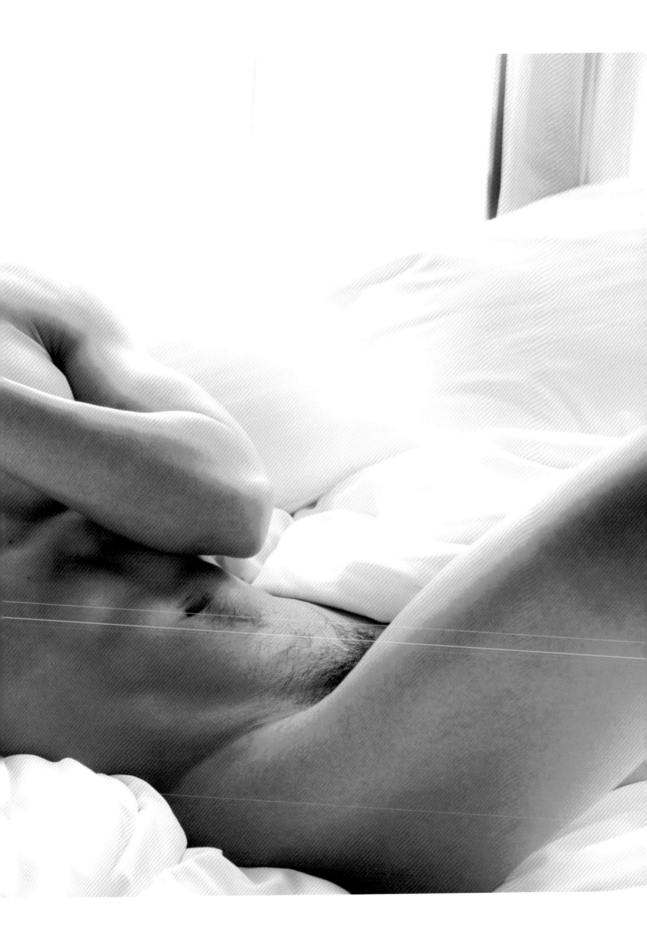

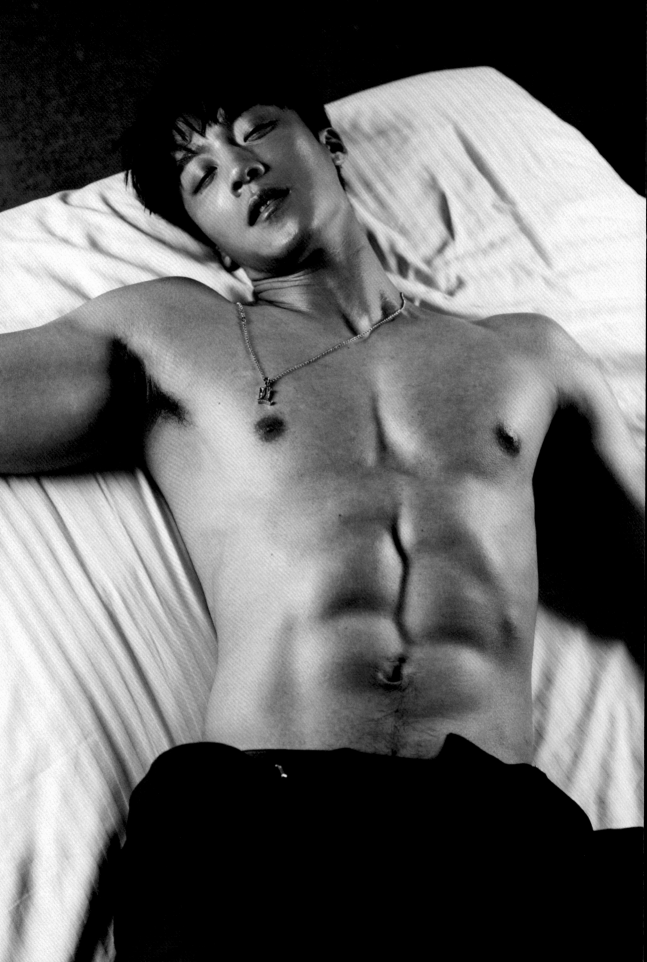

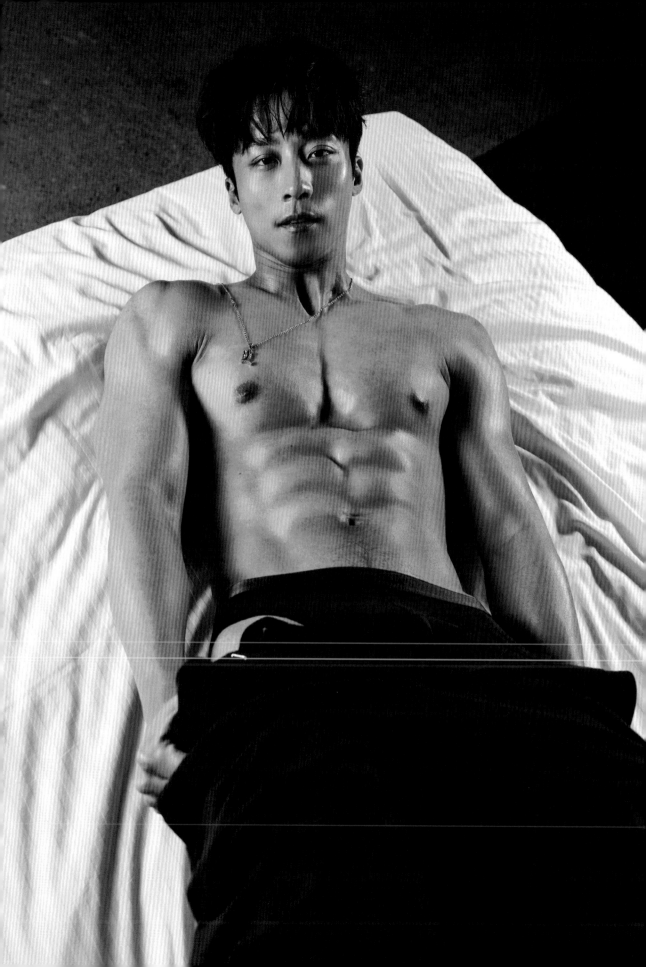

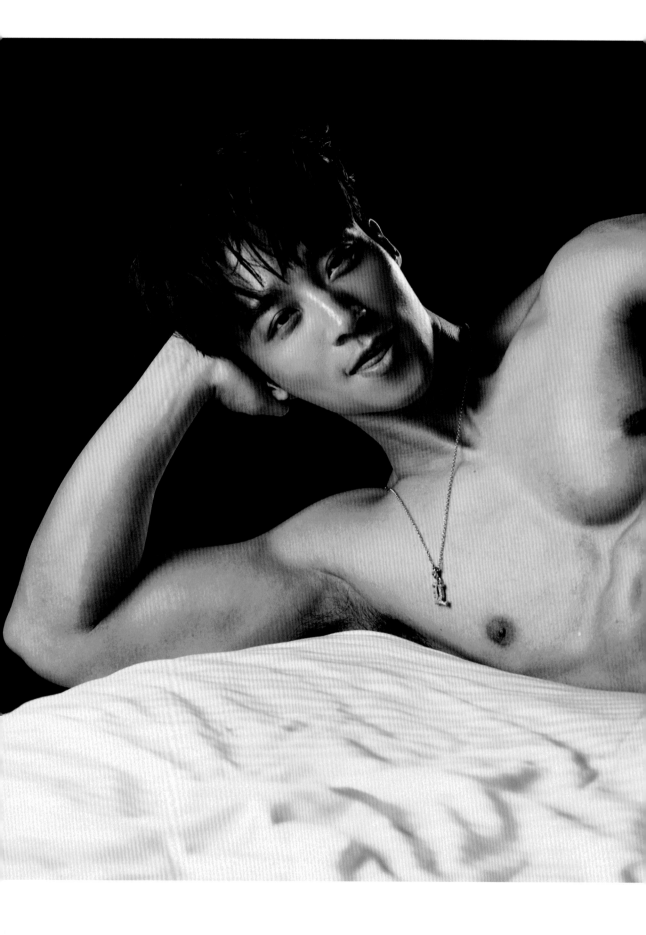

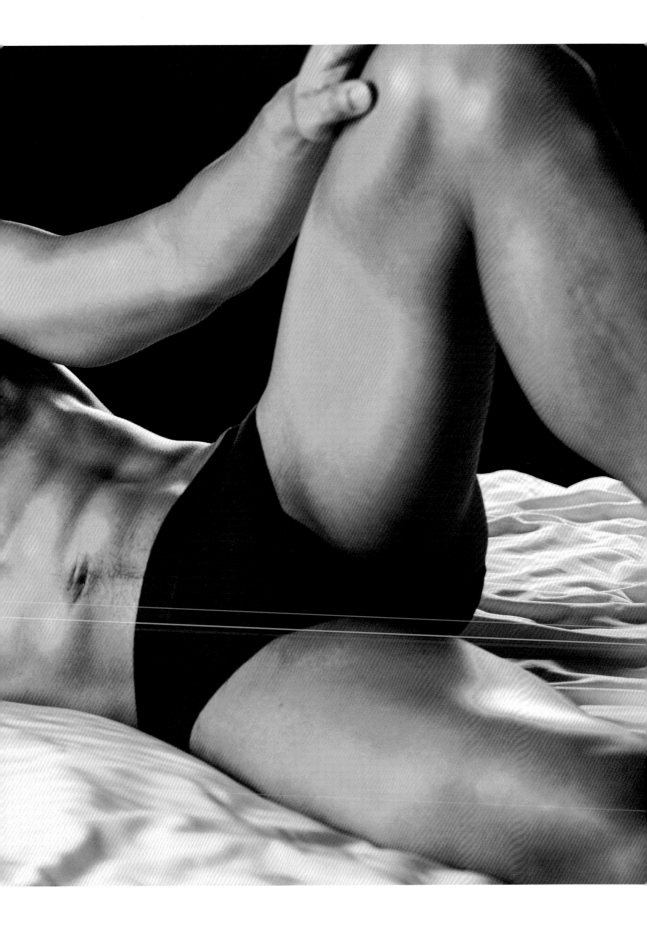

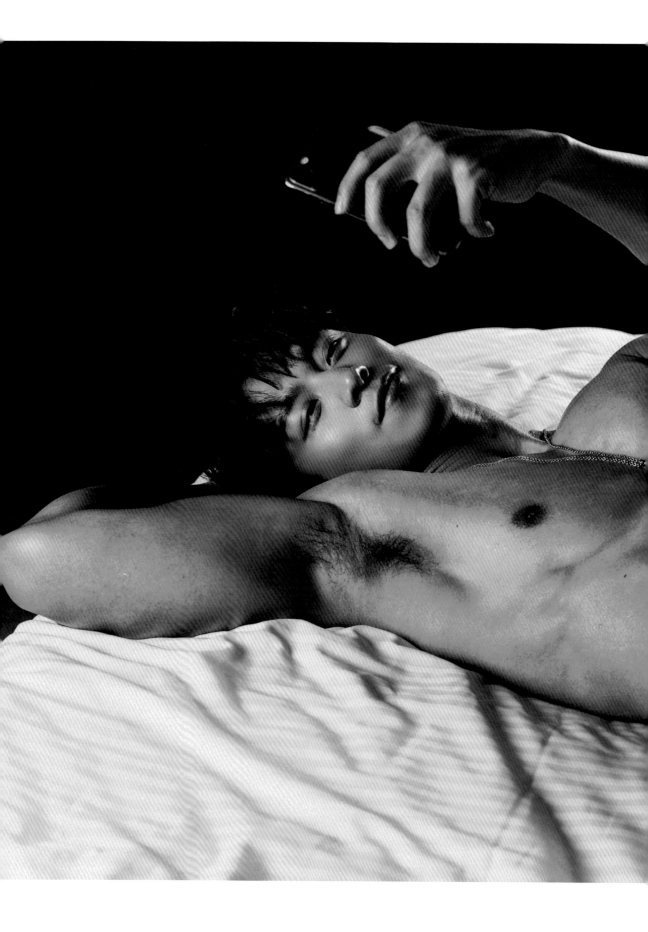

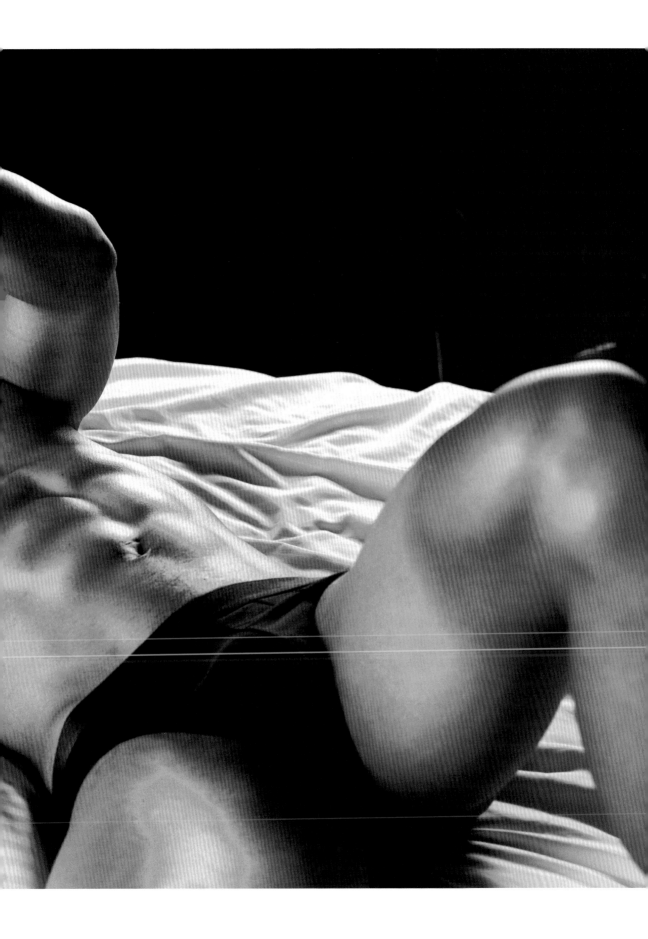

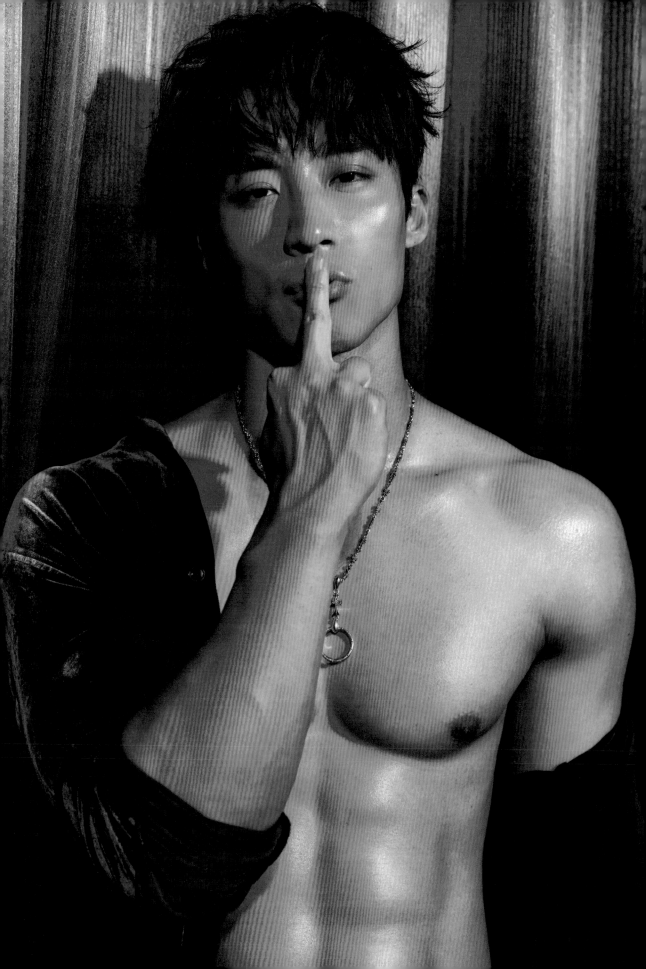

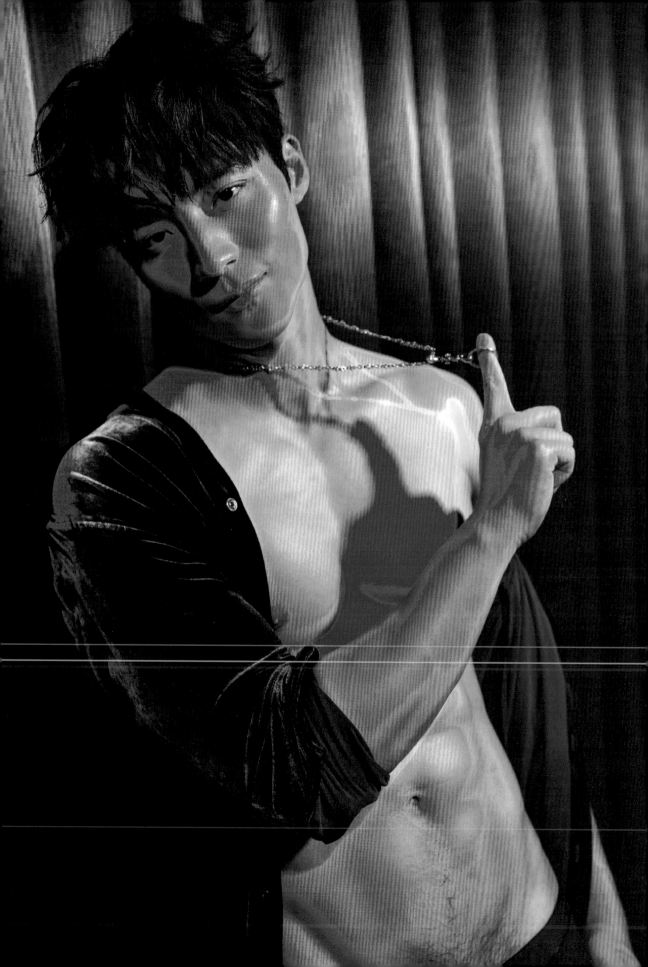

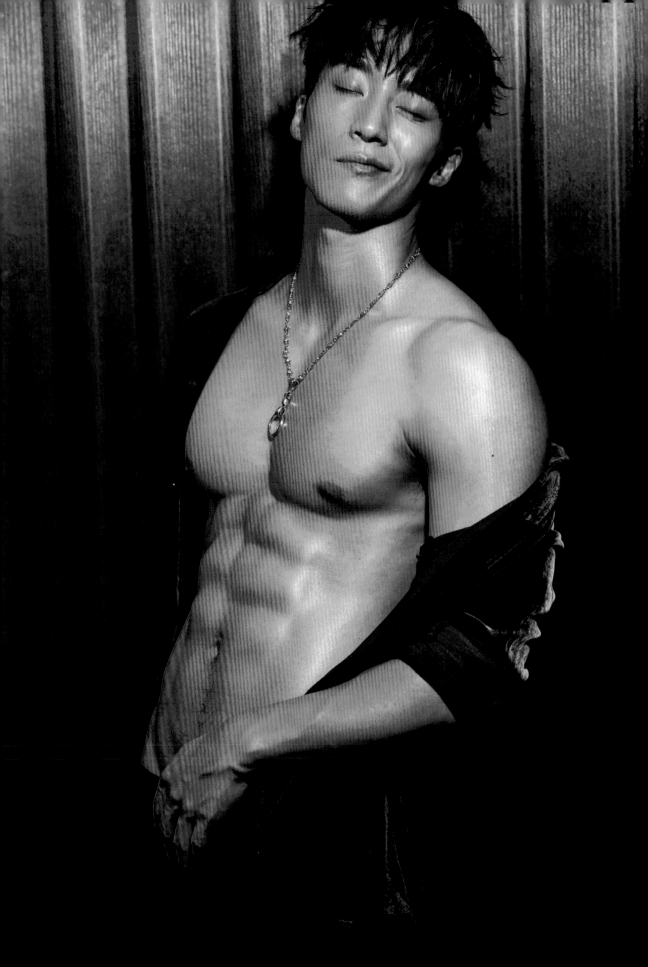

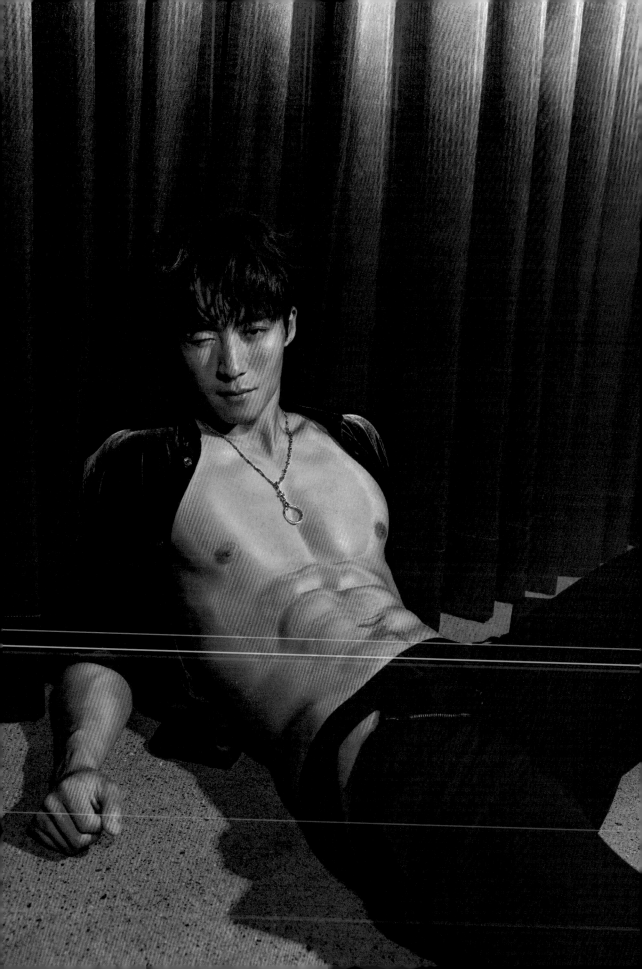

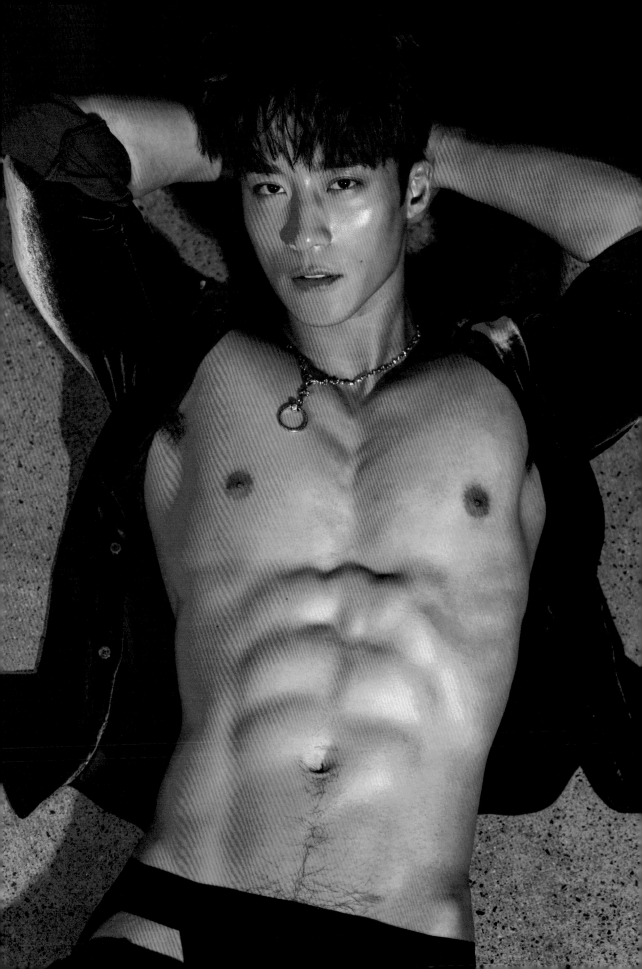

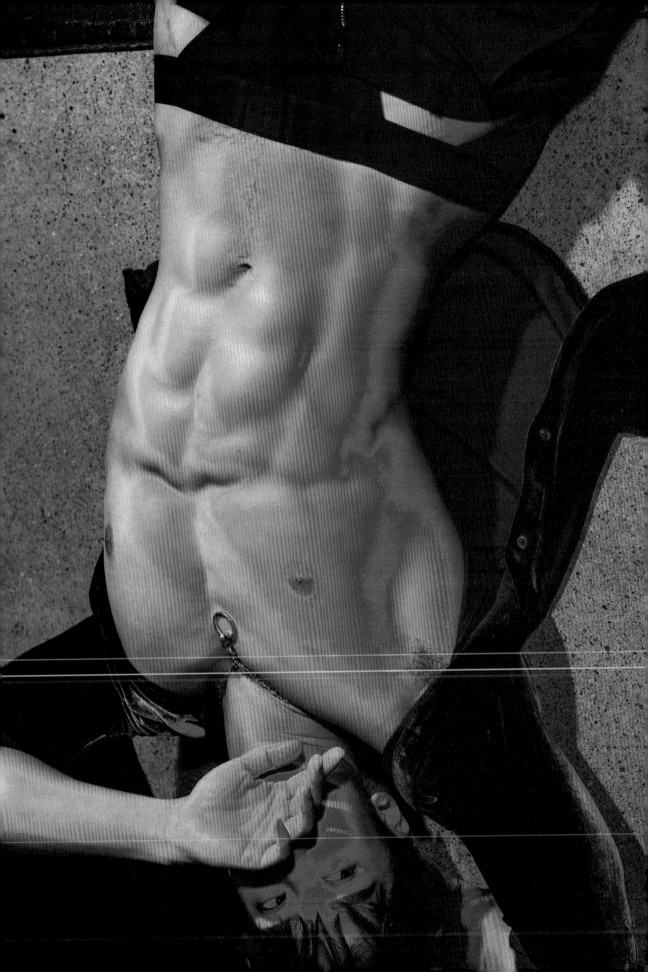

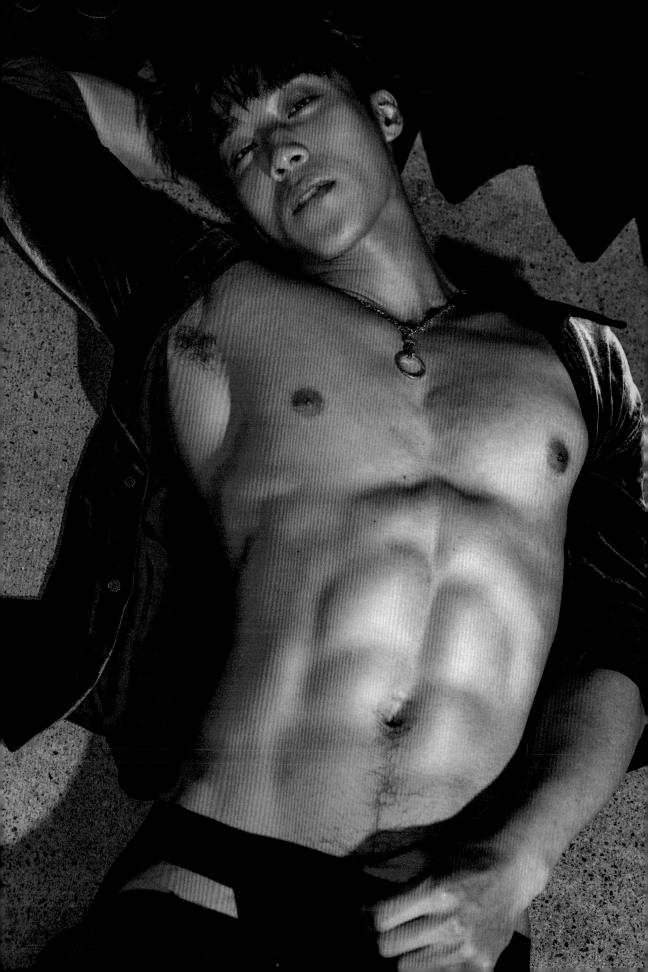

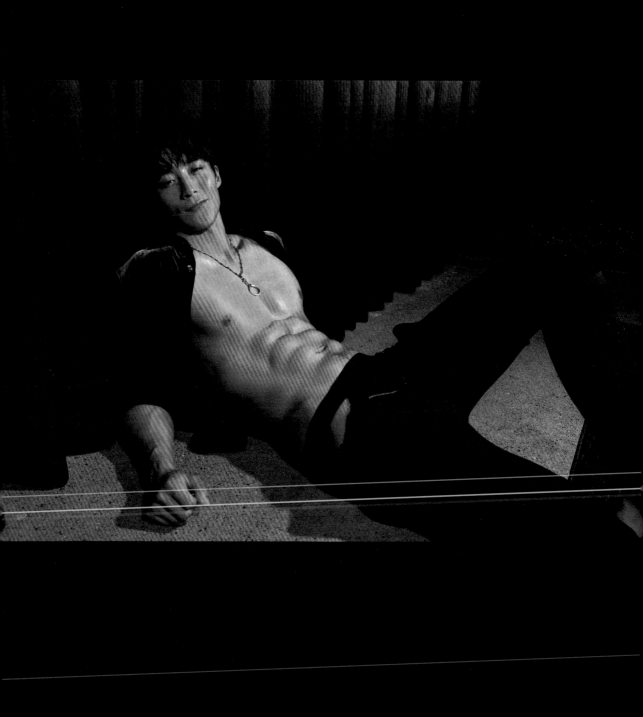

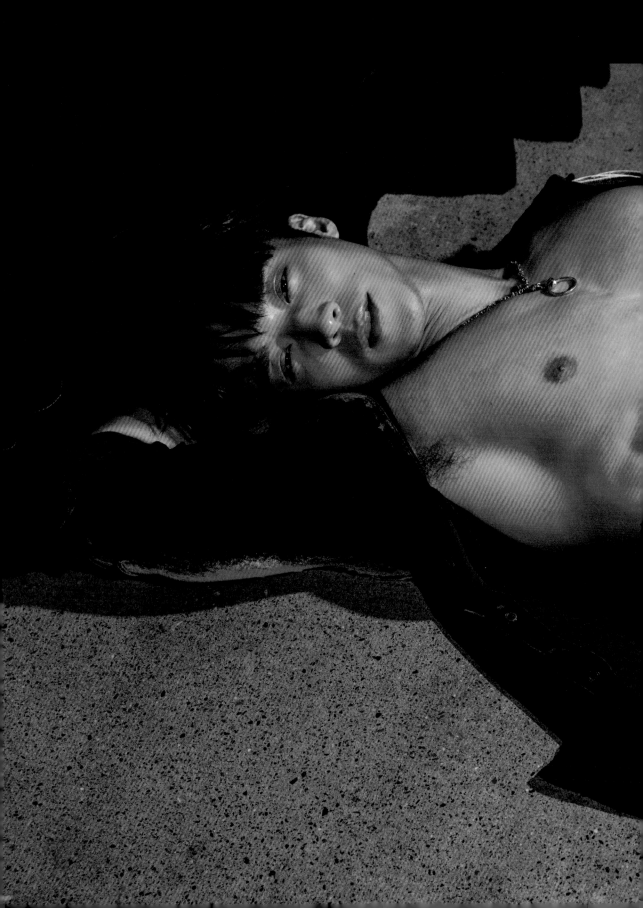

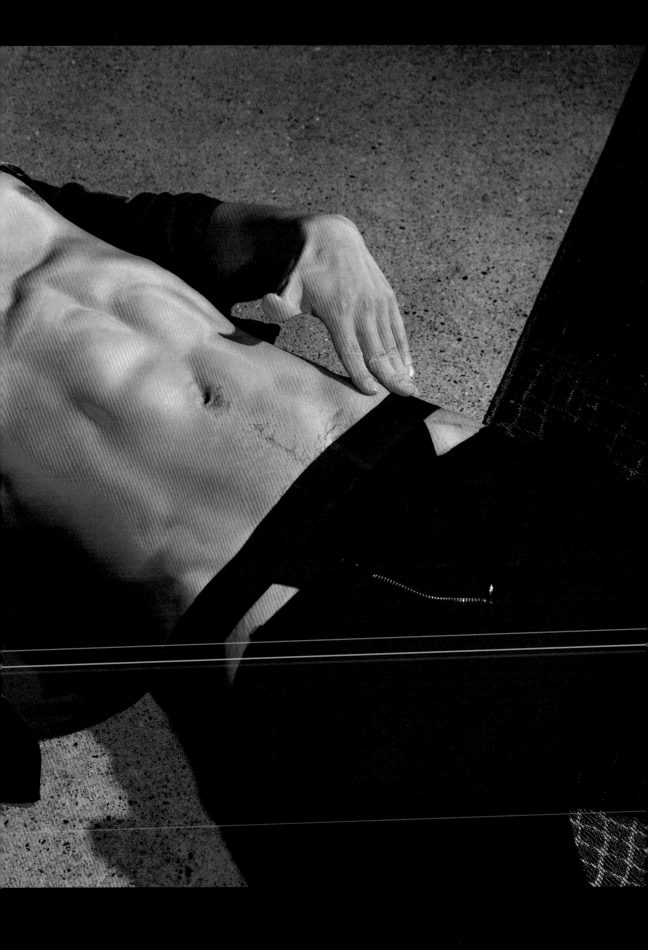

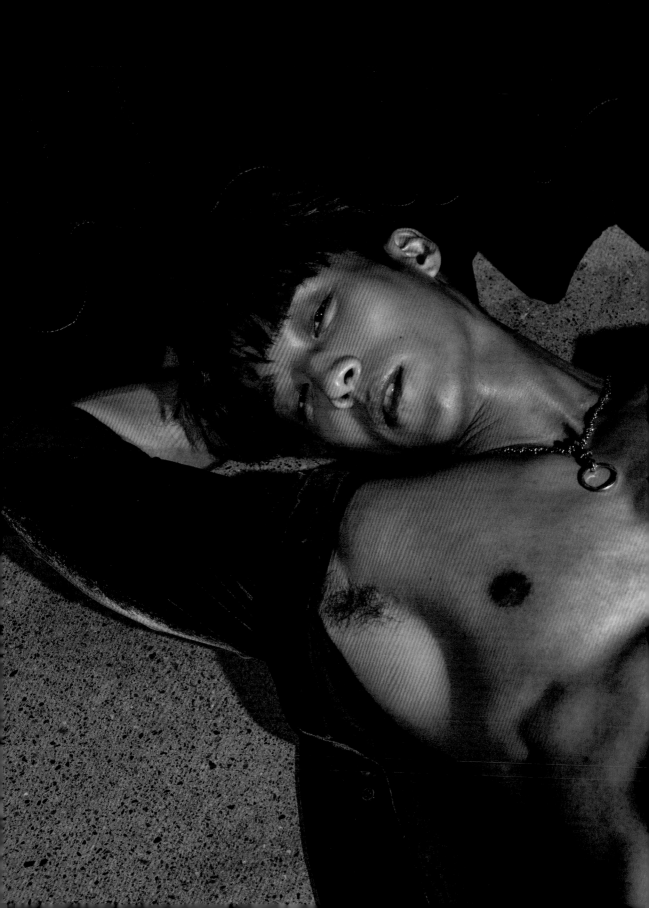

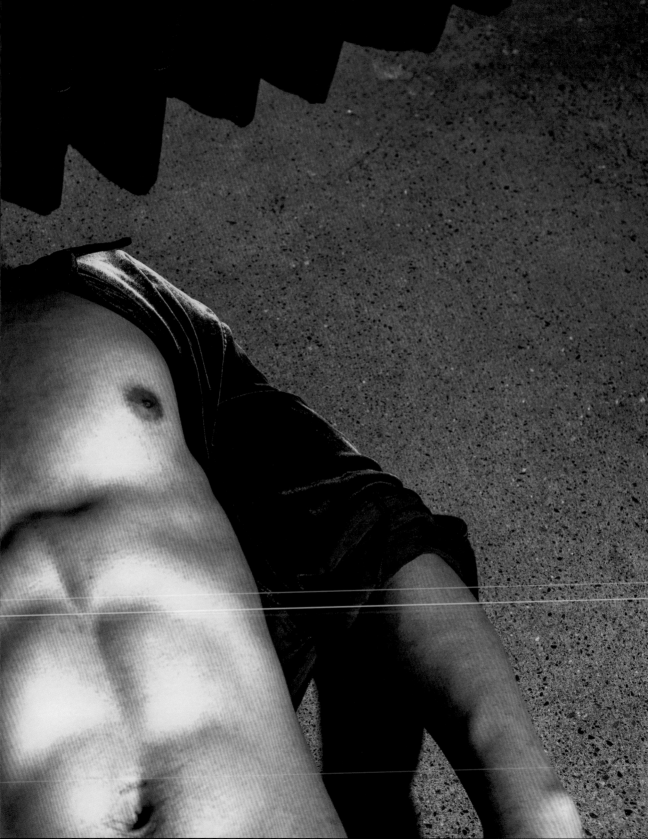

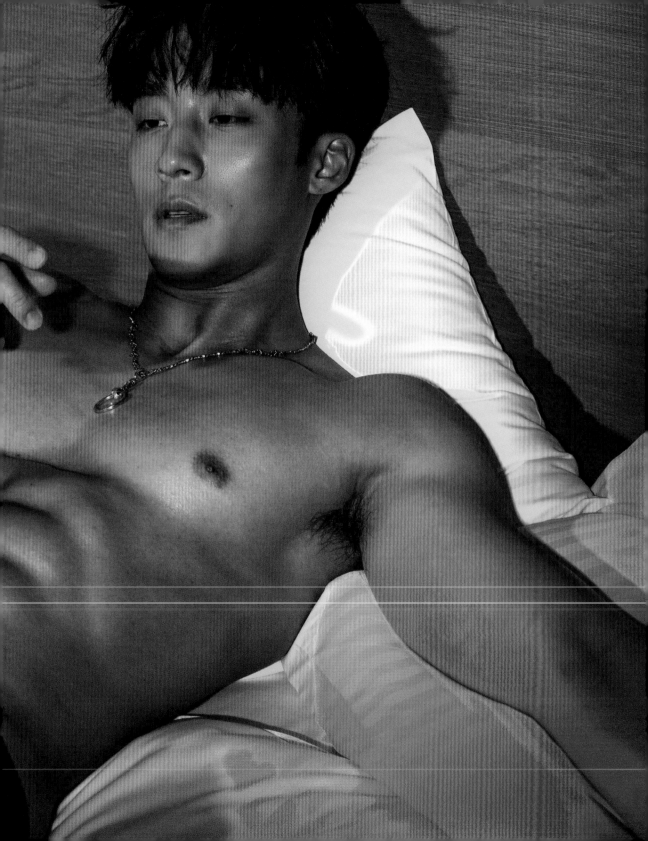

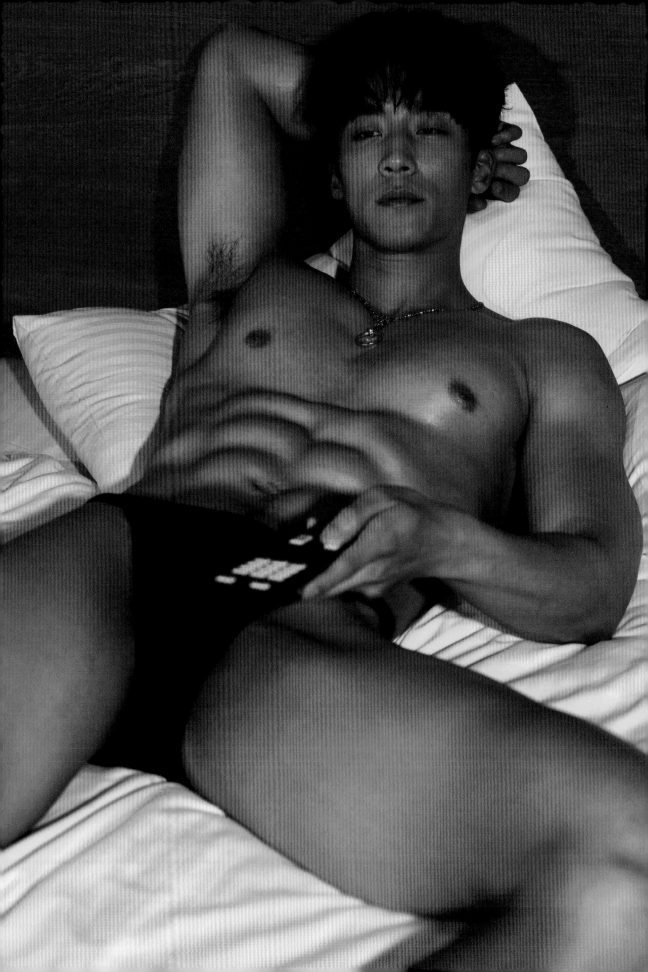

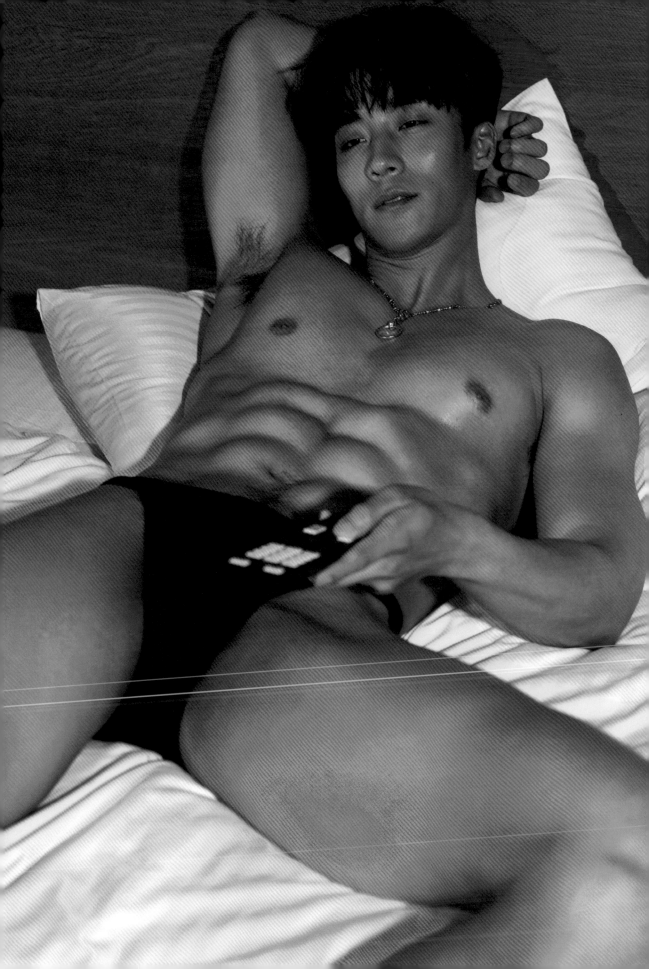

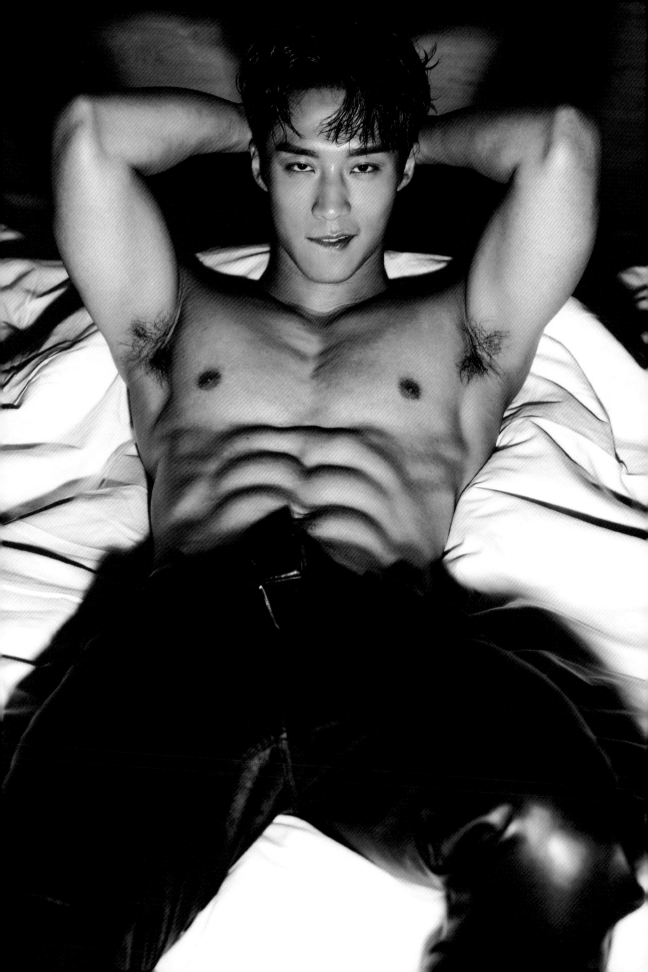

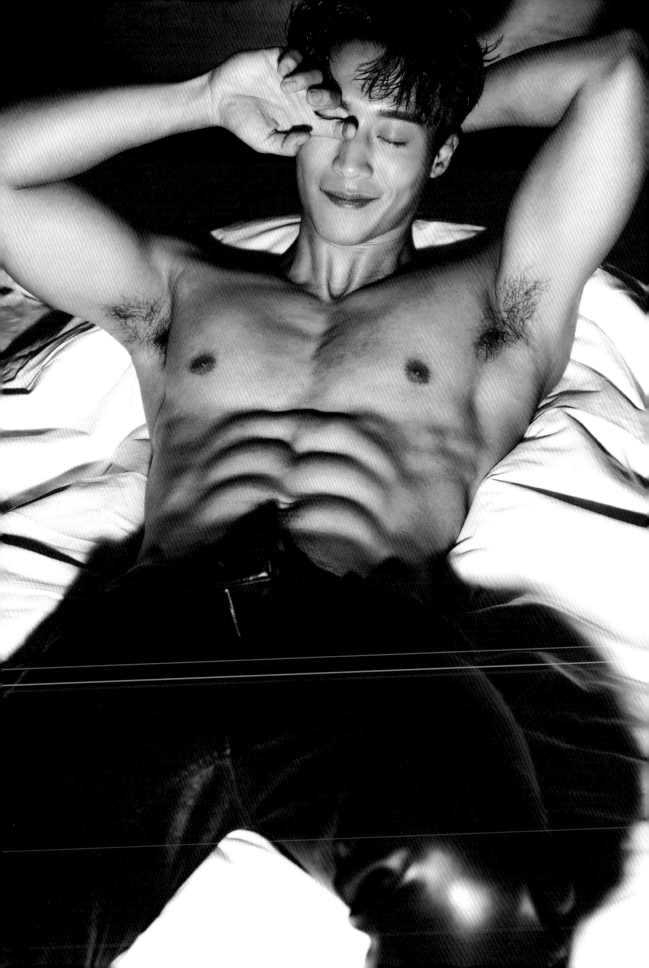

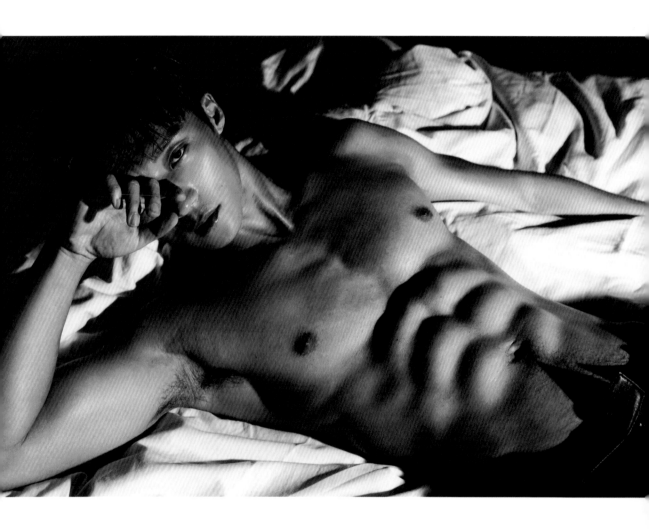

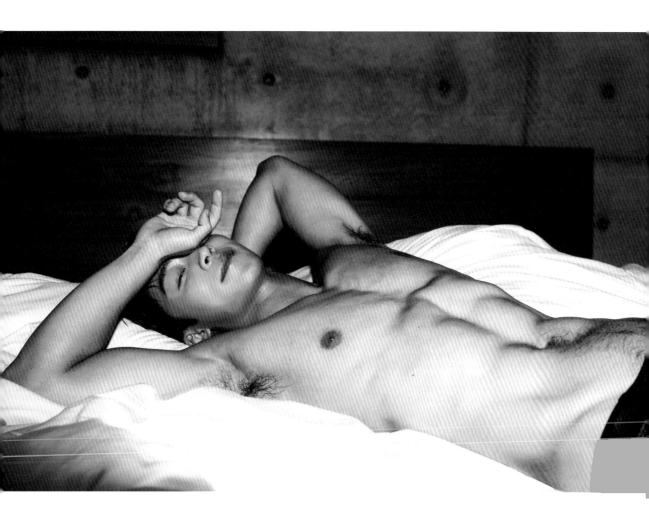

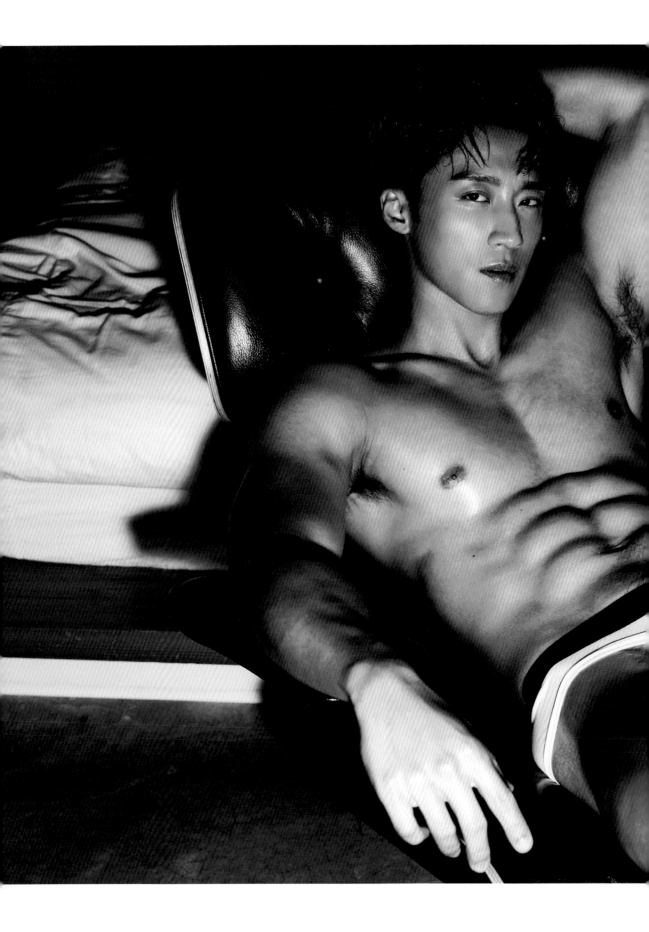

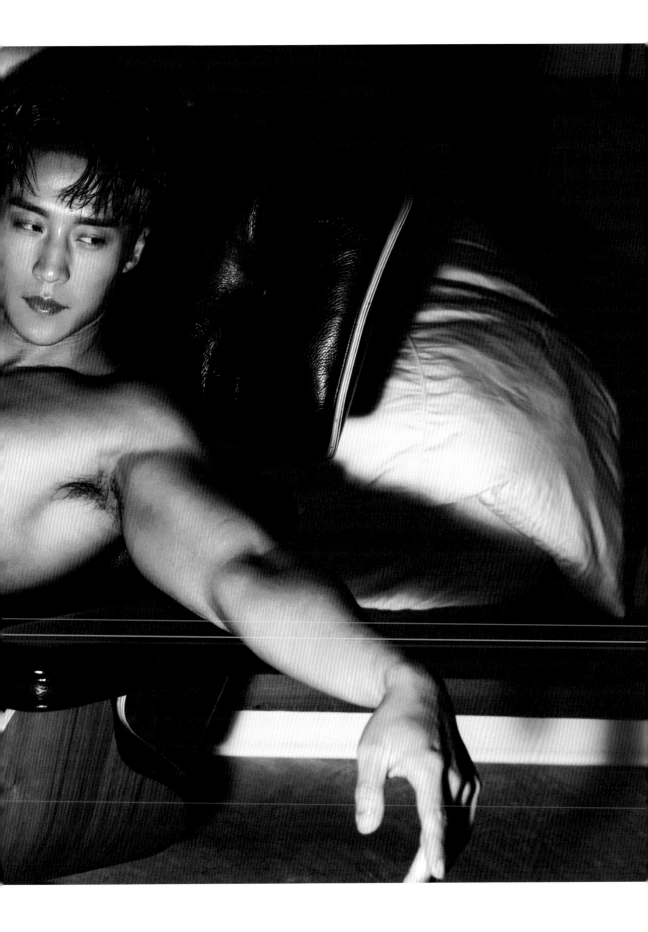

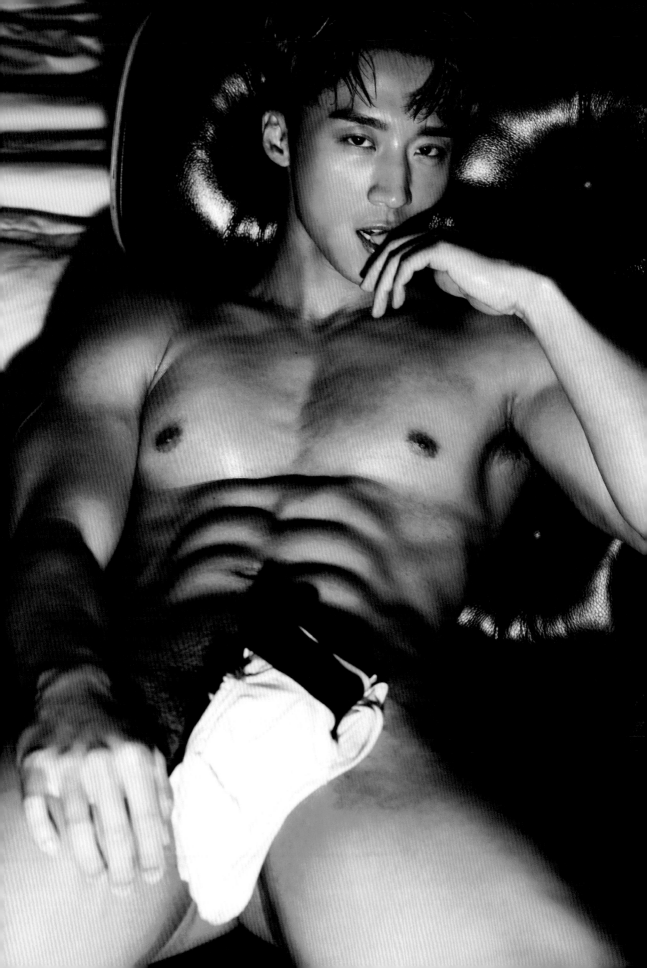

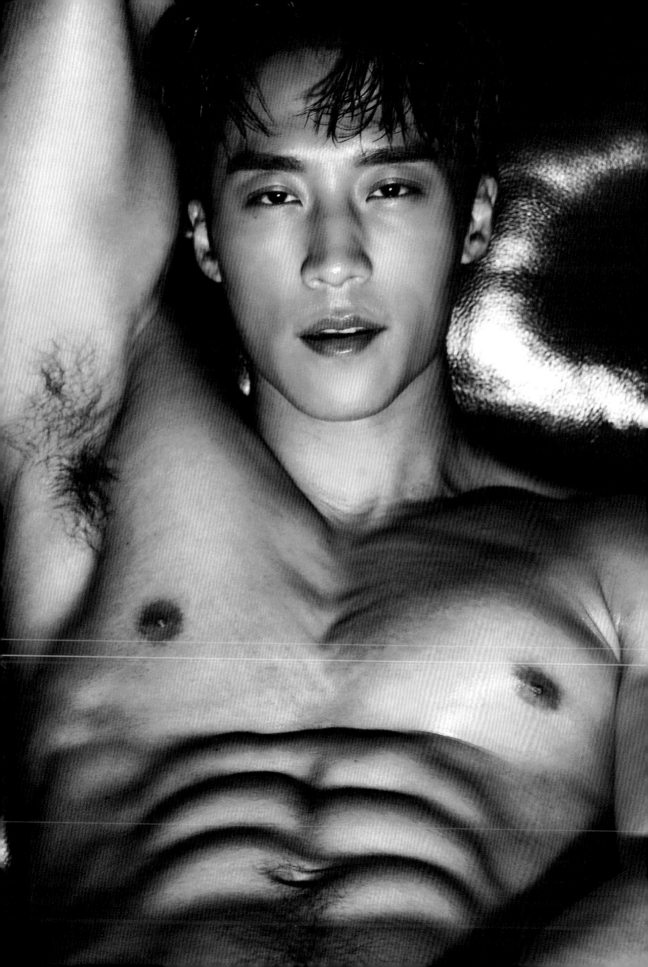

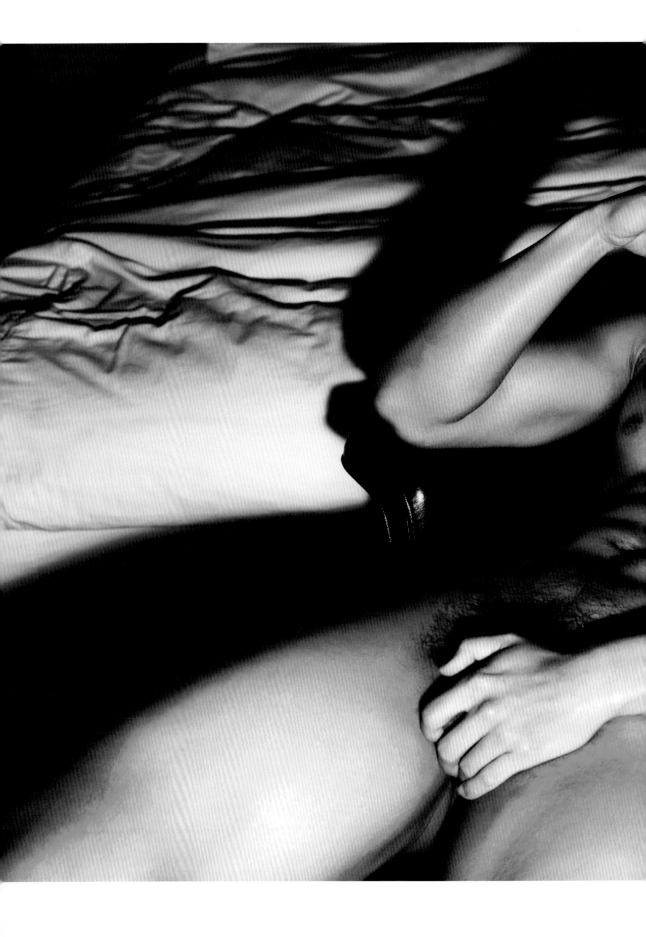

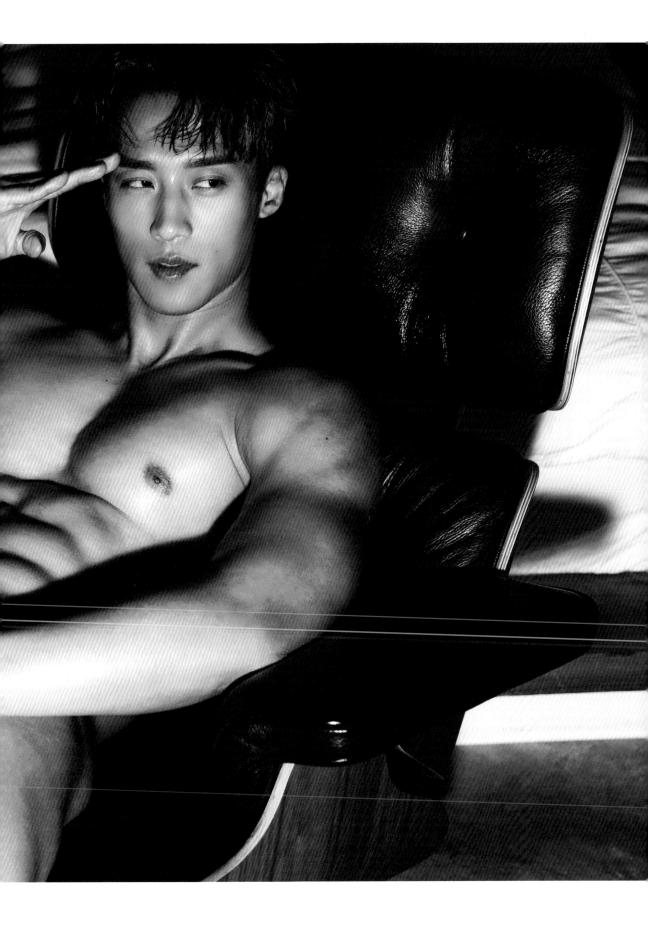

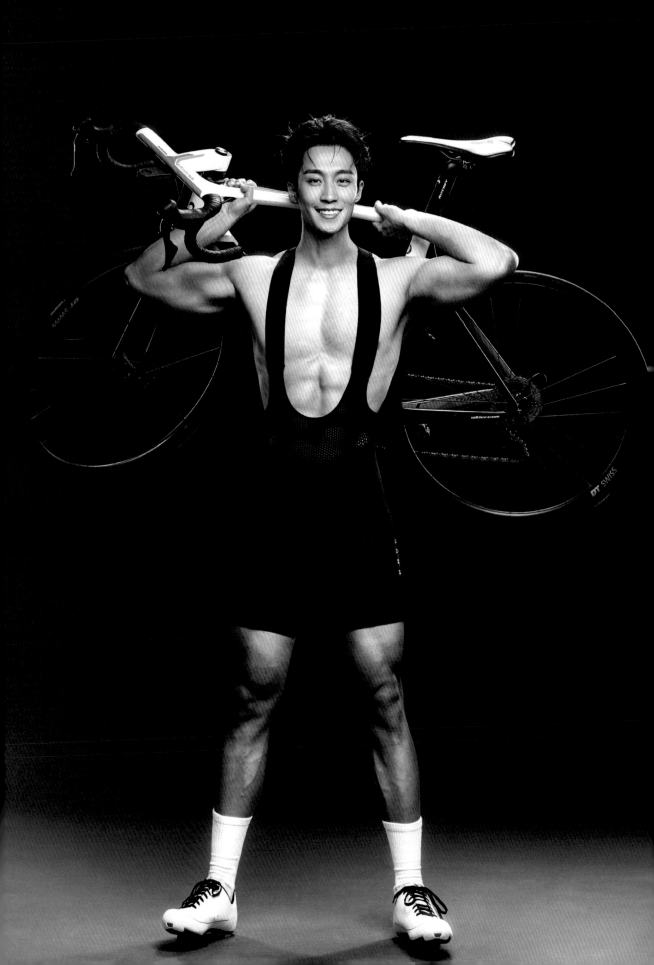

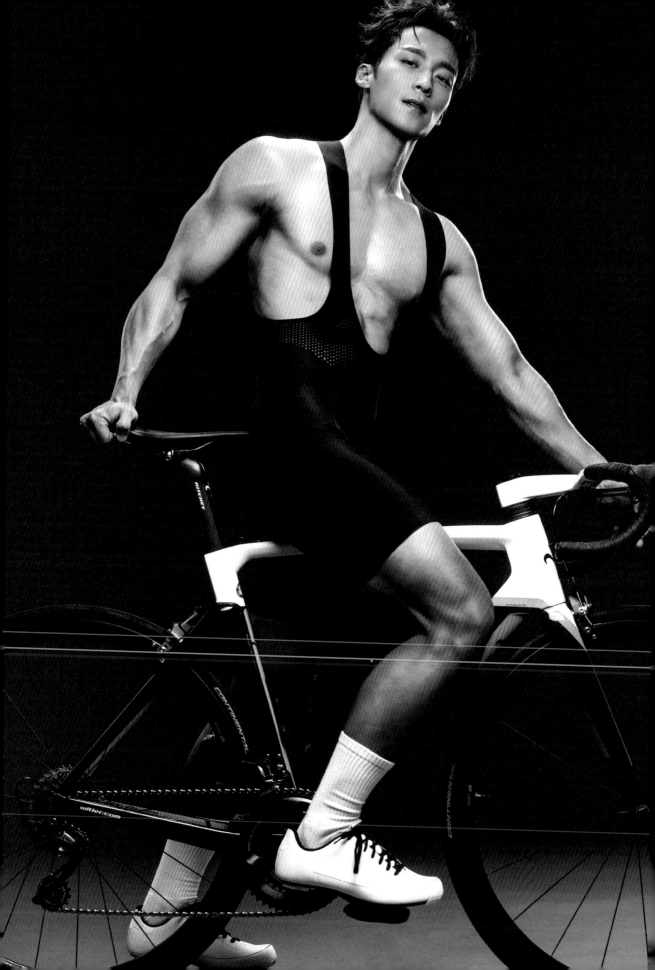

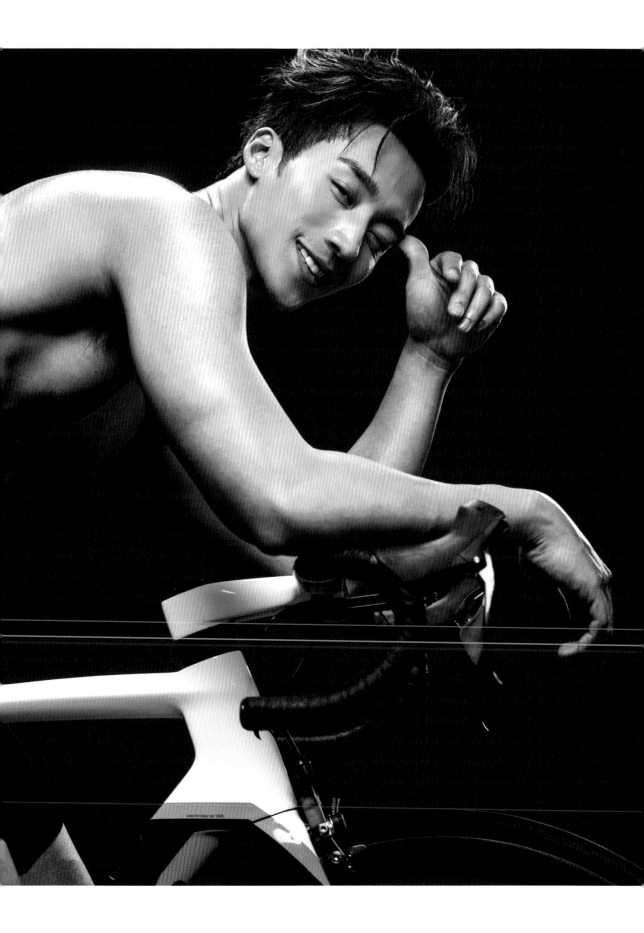

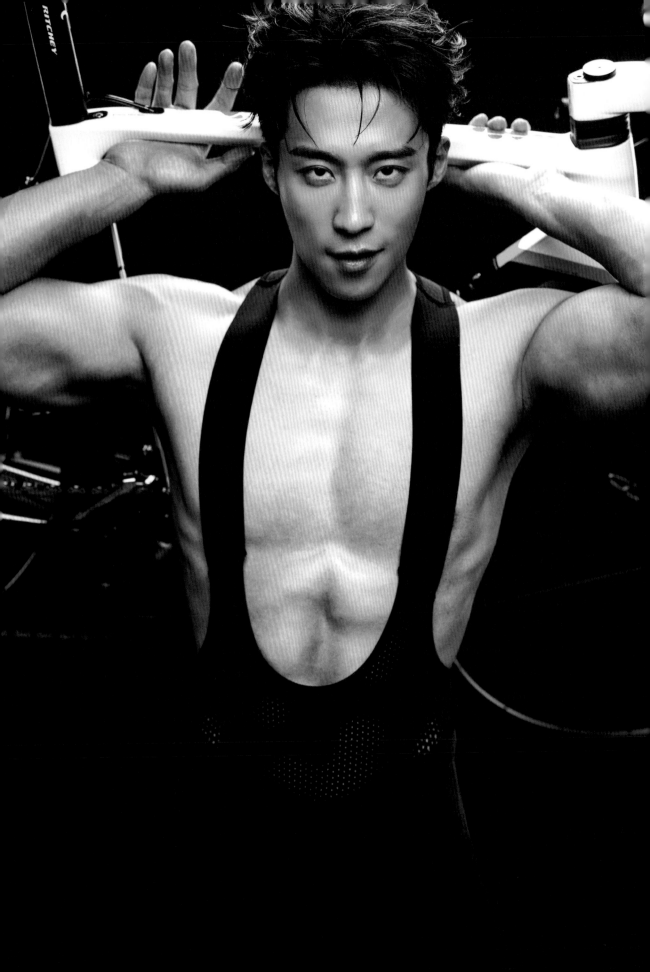

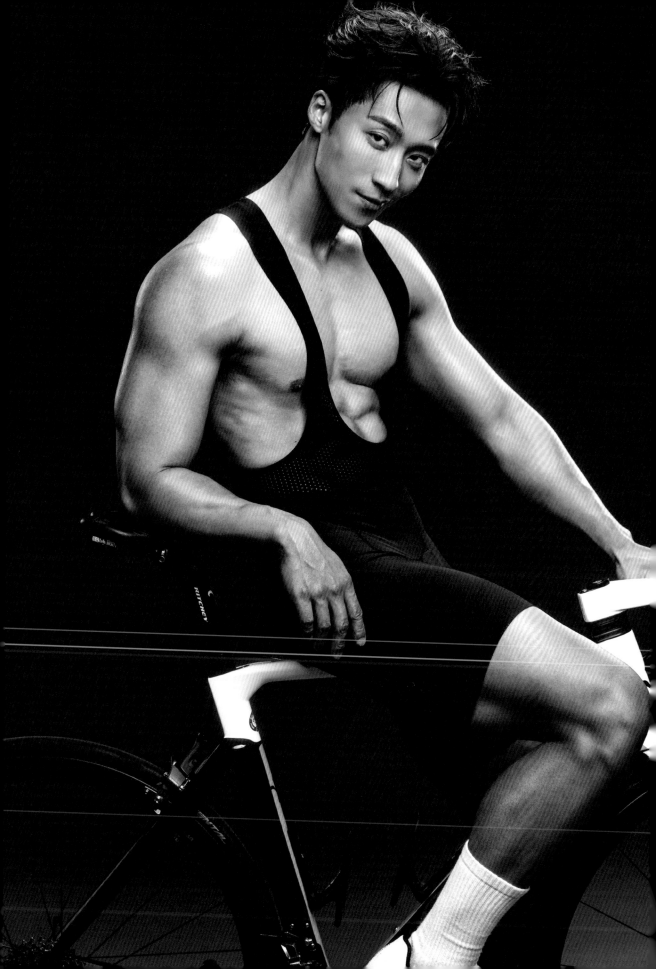

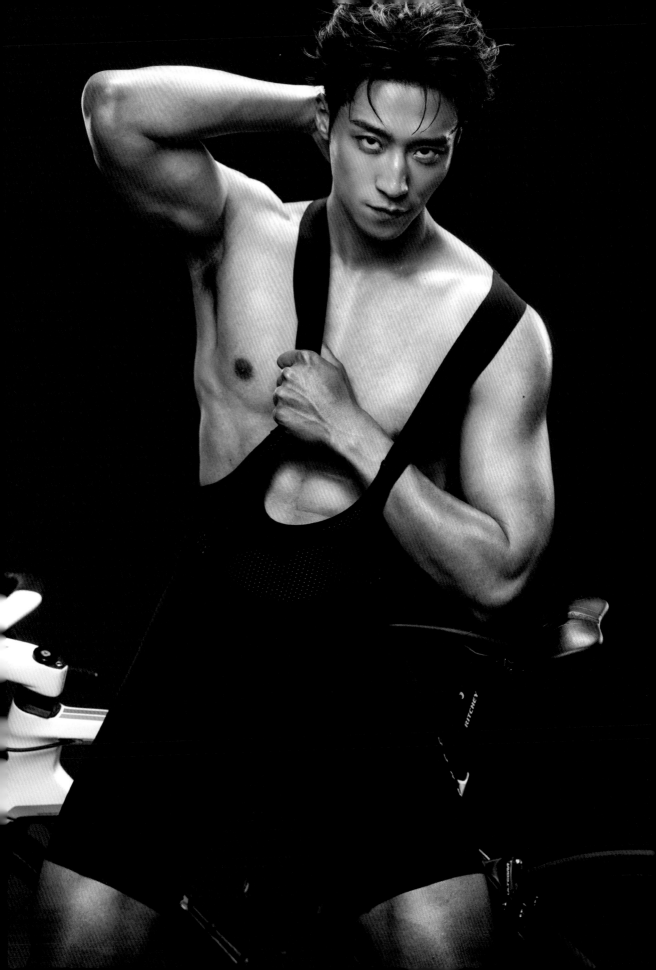

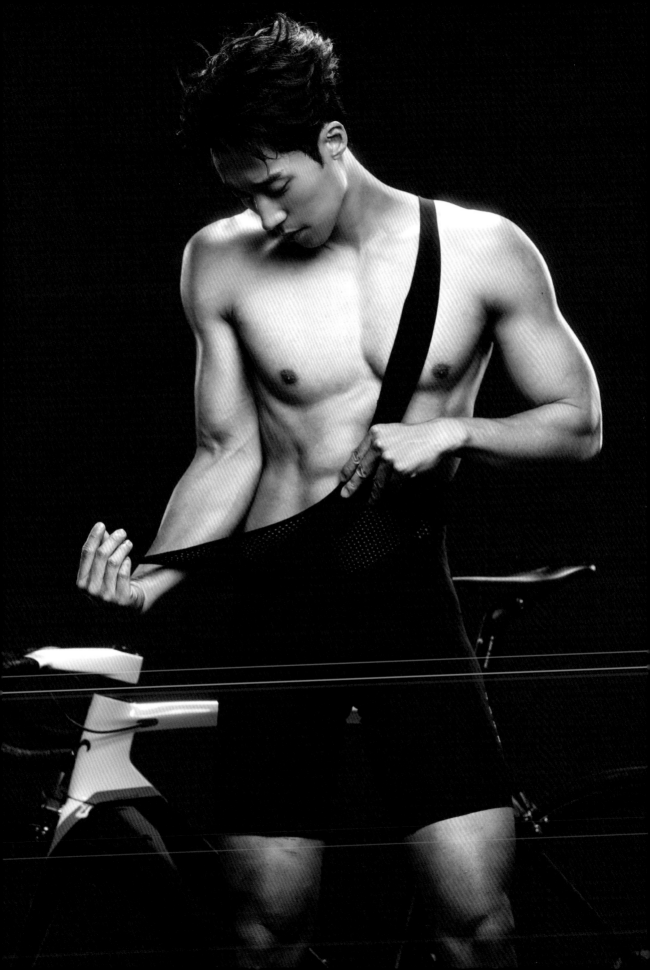

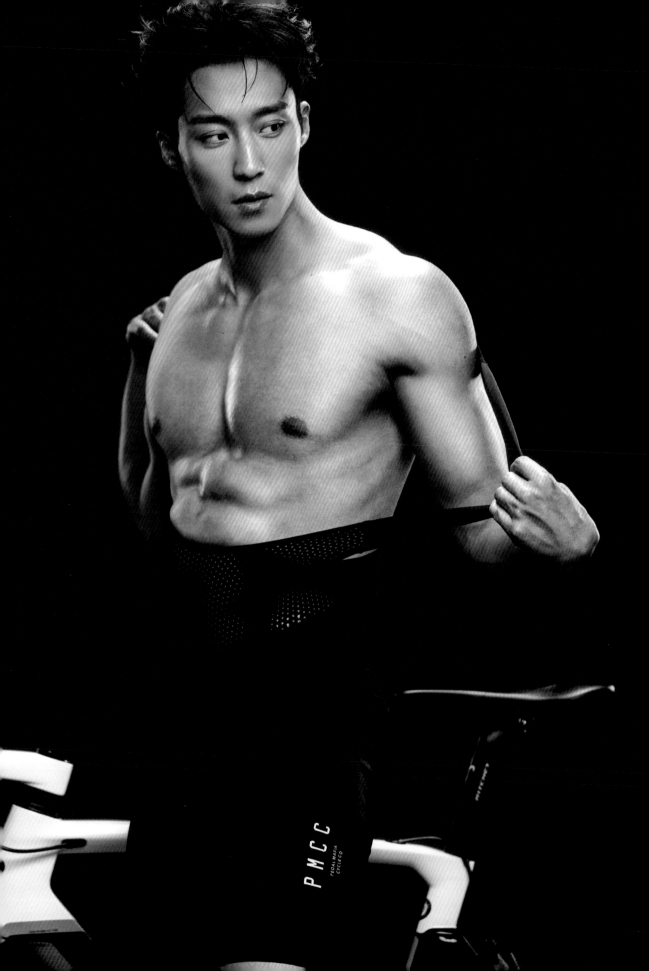